看畫讀心

遇見十年後另一個自己——

嚴文華◎著

原書名：心理畫4-心理畫外音

圖 6

圖 7

圖 8

圖 9

圖 10

圖 11

圖 12

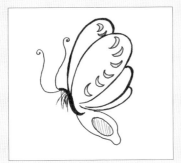

圖 19

圖 18

圖 20

圖 21

圖 22

圖 23

圖 24

圖 29

圖 30

圖 31

圖 32

圖 34

圖 35

圖 36

圖 41

圖 46

圖 47

圖 49

圖 51

圖 52

圖 53

圖 56

圖 57

圖 59

圖 60

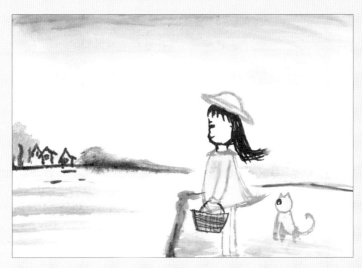

圖 64

圖 69

圖 70

圖 73

圖 76

意象投射，
心靈對話，
將「自我剖析」進行到底。

本書涉及 21 位當事人，
年齡分佈於 20~35 歲，
跨越了 10 年的時間，
針對 82 幅圖畫，
利用多種圖畫分析技術，
深入系統的解讀了職業、愛情、家庭、
婚姻、生死等人生主題。

編輯序

畫心‧十年

　　圖畫，如此單純。

　　畫是上天賜予人類的神來之筆，恐懼、焦慮、痛苦、掙扎、哀怨、喜悅……一切情感盡在線條之間，一切成長皆在筆觸之後。它與語言不同，少了華麗辭藻的修飾，多了真實的表達。線條是情緒的宣洩，顏色是情緒的爆發。當一切感情在紙上縱情飛舞時，我們進入的世界，便是一個畫心的世界。

　　畫人、畫樹、畫景，畫花鳥、畫魚蟲、畫現象……皆是畫心。

　　《看畫讀心—遇見十年後另一個自己》是嚴文華老師十年來對同一個諮詢者做的兩次心理諮商，這些諮商者主要集中在 20 ～ 35 歲的年輕人之中，而這個諮商的工具仍然是畫作，諮詢的主題也仍然是十年前他們所關注的主題——愛情、婚姻、職場、家庭、生死……

　　十年前的世界裡，他們經歷各異，有的茫然、有的痛苦、有的糾結、有的迷惑……為職業、為愛情、為家庭、為孩子……當語言成為一種蒼白的表達，圖畫便成為了他們釋放情緒的窗口。所以，筆觸之下盡是無奈，皆為選擇。

　　值得慶幸的是，圖畫反映了他們的內心，讓他們的絕望與失望有了被看到的可能、有了被傾訴的機會。當諮商師透過畫作觸碰到他們心中最柔軟的區域時，他們終於可以釋然。

當然，帶著諮商師的分析他們仍然需要自行上路。所以，十年後，當他們再次坐到諮詢桌前時，他們畫下了截然不同的心境。為職業未來擔憂的職場女性獲得了自己所期望的成長，問題兒子的媽媽也創造了不一樣的家庭新生，想要知道怎樣才能真正像一個女孩，在男孩表白時總是逃走的女孩終於開始面對自己的失戀……十年後，儘管他們的畫中可能還有糾結和衝突，但更多了勇敢、坦然和面對……

　　這十年，他們因諮商師對所畫之畫的分析而燃起了希望之火、獲得了重生之鑰。對心理諮商師自己來說，同樣是一次成長。在這本書字裡行間中，諮商師自己對個案當事人有了更具體、全面並且更客觀的分析，能夠一針見血的發掘出當事人的問題和癥結所在，也能很明確的給出解決的思路和對待的策略。

　　在這本書的最後，嚴文華老師還為讀者獻上了在心理諮商時運用到的圖畫技術，力圖為每一個處在問題中或者對心理諮商有興趣的讀者提供一些幫助。

　　毫無疑問，《看畫讀心─遇見十年後另一個自己》這本書跨越了諮商個案當事人的十年，同樣也跨越了心理諮商師的十年，這些成長都被見證在了寥寥幾筆中。但是，這些成長的意義並不是狹隘的，全書所涉及的主題是整個社會中比較有代表性的，所以也就更具有了全面的普世價值，能夠為每一個處在問題中的人傳達出希望。因此，編者也希望這本書能夠見證讀者的十年，更希望這本書能夠給讀者的十年帶來不一樣的轉變。

　　筆觸透情，這便是畫的魅力！

　　畫中窺人，這便是心理諮商師的魅力！

作者序

本書的主題

　　這本書收錄了利用圖畫來做的諮商個案，共有21位當事人，其中有8位當事人的個案曾收錄在《心理畫外音》（原著於2003年由上海畫報出版社出版，以下簡稱畫報版）一書中。也就是說，他（們）曾在2003年之前來做過諮商，而在這八到十年期間，我們又再次相遇，讓我有可能追蹤他（們）的成長。

　　儘管兩本書的出版相隔了九年，但很多諮商個案相隔了十年甚至更長久。在這期間，我們所處的社會發生了巨大的變化，這片土地上的人發生了深刻的變化，你和我，以及那些當事人，也在人生道路上又前行了近3000天。讀者可以跟隨我一同瞭解在這些年中他們發生了怎樣的變化，人生道路上又有怎樣的成長。當年的青年已步入中年，他們大多面臨工作、家庭的平衡和衝突；當年的中年人或許已開始面對婚姻危機或新的職業選擇。他們的人生經歷，也非常典型地反映著上海這座城市中人們的變化。

　　為了讀者閱讀的方便和個案的連續性，在這8位當事人的個案前，附上了他們十年前的個案故事。為了方便讀者區分，用「十年前」和「十年後」的字樣區分以前的個案和當下的個案。同一個當事人的個案放在同一個專題中呈現。

　　書中新增了13位當事人的個案，他們的年齡跨度從20多歲到40多歲，比較集中在20～35歲這個年齡階段。諮商主題從家庭關

係到職場關係，從職業選擇到婚姻選擇。他們有些是來到諮商室的當事人，有些是在圖畫工作坊中的當事人。

圖畫與諮商

圖畫是心理諮商中一個非常有效的工具。在本書中，對圖畫的利用有兩種方式：一種是以話語諮商為主、圖畫為輔，圖畫只是一個補充和輔助工具，這種方式特別適合於以事件為中心的諮商；一種是以圖畫為主，語言只是一種補充，這種方式適合於以情緒為中心的諮商。

同一個當事人相隔十年畫出同一主題的圖畫，從圖畫中，既可以看到其穩定的特質，也可以看到其變化或成長的印跡。如有些當事人筆觸很輕（圖1、圖3），在十年前和十年後都沒有變化，這說明謹慎、不自信已成為這些人的特質，並且一直影響著他們。還有一些當事人，十年前的圖畫中有籬笆、臺階、緊閉的門、孤立的島（圖7、圖8），表現出很強的防禦性和不安全感；十年後圖畫中仍有鮮明的分界線（圖9），但不安全感已降低很多。有時當事人並不會說很多話，但從其圖畫內容、構圖方式、圖畫工具等方面的變化中，可以看到其重大的變化（圖45、圖46）。

圖畫是一個神奇的工具，可以把變化的瞬間很好地呈現出來。

以圖畫為主的諮商，往往側重於情緒的表達和梳理。本書中那些涉及壓力、恐懼主題的圖畫，往往是透過一系列的圖畫，讓當事人表達自己內在的情緒和感受，並從中獲取信號，領悟到改變的方向，並在現實中採取行動。有可能當事人都不用說具體的事件，或

只是簡述事件，而更多專注在畫畫的過程中，畫完後關注圖畫帶給自己的資訊。這種諮商往往需要透過一系列的圖畫來完成。

本書共收錄圖畫 82 幅。根據諮商目標，涉及多種圖畫主題和圖畫形式，有比較結構化的、傳統的樹木人格圖、自畫像、屋—樹—人和家庭動態圖，也有比較開放的、自由的意象圖畫。有鉛筆畫，也有水彩畫、水粉畫、油畫。有根據主題直接畫畫的，也有冥想、意象和圖畫相結合的方式。有個體諮商中的圖畫，也有團體諮商時的圖畫。所有這些表明：圖畫只是一個工具，諮商師和來訪者完全可以根據需要，創造性地使用這個工具。本書在附錄中有圖畫主題索引，讀者可以方便地利用此索引查找到書中與某一主題相關的圖畫。

本書的框架

本書所有個案共分為八個專題。這樣做是為了讓整本書更結構化，但其實有的個案可能跨越好幾個主題，所以個案所涉及的議題並不拘泥於本書所劃分的專題。

第一個專題是「職業與愛情：轉角處相遇」，是兩個在《心理畫外音》（畫報版）中出現過的當事人的個案。那位十年前放棄年薪 20 萬的女性，這次又因為跨國婚姻和跨文化適應的問題來到諮商室。她在英國讀完 MBA 後，回到上海，輾轉了幾家公司，在職務方面不斷提升，並且在工作中與她的靈魂伴侶相遇，最後出國成婚。只是，異國婚姻要比她想像中更難適應，尤其是生完孩子後。另外，她需要在當地建立自己的社會系統。

另外一位是八年前以「我是一條小小魚」自喻的當事人。那時

的她剛剛踏入職場，覺得周圍充滿了不安全感。而現在，她已經是一個新手媽媽了，正在努力調和家庭與工作之間的衝突。她的職業目標非常清晰，想做一個專業的行政助理。只是，多年前的不安全感仍然影響著她。她們兩位都是上海白領的典型代表，她們的成長過程也是上海白領的歷練之路，她們重要的人生命題是「適應」，適應新環境、新角色。

第二個專題是「家庭成員：讓我們蛻變的人」，也是兩個以前當事人的個案延續。一位是結婚後從「林妹妹」蛻變為「王熙鳳」的當事人，在過去的八年間，她再次完成蛻變，成為一位心理學專業工作者。而促成她完成這兩次蛻變的，是她那出生時有腦損傷的兒子。因為兒子的殘疾，她走了一條不尋常的道路，她的整個家庭也隨之做出很多調整。目前，她既擁有自己的工作和事業，同時也擁有一個溫暖的家庭，而兒子，是這個家庭重要的組成部分。

另一位當事人是曾經以蝴蝶自喻的浪漫女子。在過去的數年間，她按照自己的人生計畫，完成了結婚生子的任務。浪漫的她在家庭生活中已歷練成現實派。蝴蝶的精靈依舊在她的內心，但已是一隻知道自己需要什麼的蝴蝶。蝴蝶從天上飛到了人間，但內心裡渴望寧靜、追求極致之美的慾求得不到滿足。她該如何做？她們的家庭成為讓她們蛻變的推動力。

第三個專題是「與父母的關係：一生的功課」。前一位當事人也出現在之前的書裡。當年她18歲，面臨的主要問題是自我意識，怎樣重新塑造一個新的自我，以走進職場中。在當年的個案中也涉及她與父母和祖父母的關係。現在她有了十年的工作經歷，也有了

新的煩惱：她處理不好與同事的關係，還與上司爆發了激烈的爭吵。之前的心理諮商經歷使她成為心理學愛好者，她非常明確當下要處理的是自己的情緒問題。透過意象的方式，她浮現出最核心、最濃烈的情緒是哀怨感、受傷害感和被遺棄感。其中，需要重點處理的是被遺棄感。要處理這種情緒，其實先要回到她童年的感受當中，回到她內心深處那個名叫「丟丟」的意象身上。另一位當事人也是在有了自己的孩子後，向父母要求「我的生活我作主」，不論是在職業選擇上，還是在教養孩子方面。不過，這過程讓她覺得耗盡心力，充滿了不愉快。

做為成人來處理與父母的關係，這是每個人一生的功課。

第四個專題是「走過失戀，前方有愛情」。兩位當事人都曾在《心理畫外音》（畫報版）中出現過。一位女當事人在之前的一次諮商中，主要流露的資訊是由於自己從小被當作男孩帶大，不太會和男生相處，需要學習如何做一個能和男性建立親密關係的女性。在這十年中，她與愛情相遇，但由於她不滿男孩的花心而終結了兩年的戀情。之後，她花了很久才從失戀的陰霾中走出。而當她從愛的休眠中甦醒過來之後，她就和愛情相遇了。

另一位當事人上次諮商時正處於失戀的痛苦中。她以為自己這一輩子都不會再擁有愛情了。但經過幾年的痛苦之後，她和豬豬相戀、結婚，她才知道兩個人相愛，時時刻刻在一起也不會倦怠。她更多的是分享獲得幸福的秘訣：任何時候都堅信愛情一定會在前方等待。

相信她們的經歷對正在尋找愛情的人有啟發。

第五個專題是「在婚姻危機中歷練」。一位當事人是之前出現過的當事人，那時他的議題是無法和家庭分離。但在此次諮商中，他的議題是如何面對離婚之後的單身生活。從他的圖畫中可以看到他想要回溯到過去去尋找能量。還有一位女當事人正面臨婚姻的危機，她不知道自己應該繼續個人發展，還是應該放緩個人前進的步伐，以適應丈夫後退的腳步。

　　他們在婚姻中的掙扎和苦痛，會引起很多人的共鳴。

　　第六個專題是「面對選擇：挫折也是一種能量」。這四位當事人都面臨人生的一些選擇：有的是職業選擇，有的是生活事件的選擇。有的當事人正在苦苦尋找自己的方向，或正在猶豫是否需要跳起來去獲取，而有的當事人已走過最艱難的一段路，感嘆曾經的烏雲也會化成承載生命的江河。

　　第七個專題是「生死兩重門」。三位當事人都經歷了喪失親人之痛，心中都有最痛的一點：父親離去而自己沒有在身邊；奶奶死於車禍，自己在很多年裡都不能接受這個現實；在自己四歲時父親就離開人世，而自己也數次到過鬼門關。他們透過圖畫，把這些遺憾、痛苦和哀傷表達了出來。

　　如何面對死亡，是每個人的必修課。

　　第八個專題是「意象的世界：另外一扇窗」。這一部分是用意象對話技術做的四個個案。技術本身說不上嫻熟，但每個個案都會有一些吸引人的特點。

　　「渴望重生：大海深處的嘆氣」是諮商師的諮商實錄、當事人的諮商記錄以及督導實錄，可以從諮商師、當事人和諮商督導三個

角度來看這個個案。

「海底的外星機器人」是當事人透過從外星球來的機器人這一意象，探索自己人格中阿尼瑪（anima）和阿尼姆斯（animus）（註1）的關係，並最終走向融合。潛入海底和花與昆蟲都是意象對話中經典的情境。

「幽蘭的綻放」是透過當事人意象當中的花與昆蟲的互動，探索人格當中、現實當中女性與男性的互動。

「孤丁丁與春姑娘」則是一位當事人意象當中的兩個對偶形象，透過這一對人物關係的整合，讓其更好地接納自我。

意象對話的神奇之處在於它可以直接切入人格層面做工作。

第九部分是對圖畫技術在心理諮商中的運用進行了闡述，是對全書的一個總結。分別闡述了以圖畫技術為輔、以圖畫技術為主兩種路線的操作，以及圖畫技術和其他技術結合在一起的應用，對實踐具有較強的指導性。本書沒有花篇幅介紹圖畫分析的技術，如果有讀者想要瞭解，可以參閱《心理畫 2──畫中有話》（宇河文化，2012 年出版）。

註1：阿尼瑪與阿尼姆斯是榮格提出的兩種重要原型。阿尼瑪原型為男性心中的女性意象，阿尼姆斯則為女性心中的男性意象。因而兩者又可譯為女性潛傾和男性潛傾。如果說人格面具可以看作是一個人公開展示給別人看的一面，是世人所見的外部形象，即「外貌」，那麼與之相對照，男性心靈中的阿尼瑪與女性心靈中的阿尼姆斯可看作是個人的內部形象，即「內貌」。榮格在分析人的集體無意識時，發現無論男女於無意識中，都好像有另一個異性的性格潛藏在背後。男人的女性化一面為阿尼瑪（anima），而女人的男性化一面為阿尼姆斯（animus）。

特別說明

本書中呈現的是諮商個案，必然會涉及諮商技術。這並不表明這些諮商個案就做得完美或可以成為範例。對具有專業背景的讀者來說，你完全可以帶著學習性和批判性的態度閱讀本書。希望那些做得好的地方和做得不好的地方同樣都能讓你有所收益。

有六篇文稿有其他作者參與，特別說明如下：

＜十年前：從「林妹妹」到「王熙鳳」＞第二、三作者為梁煥平、李芳。

＜十年前：像男孩的女孩＞、＜十年後：從愛的休眠中甦醒＞兩篇文章第二作者為毛媚。

＜前進還是後退：我的婚姻危機＞作者為吟詩作畫。

＜惡狼與獨眼怪人＞作者為冬青。

＜來訪者手記：海底深處的意象＞作者為潤。

感謝這些作者的參與。

感謝我的來訪者。

感謝同意我在本書中使用圖畫的當事人。

感謝賓曉元老師幫助我聯繫和寄送圖畫。

嚴文華

2012 年 5 月

目錄

CHAPTER 1　職業與愛情：轉角處相遇

CHAPTER 2　家庭成員：讓我們蛻變的人

CHAPTER 3　與父母的關係：一生的功課

CHAPTER 4　走過失戀，前方有愛情

CHAPTER 5　在婚姻危機中歷練

職業與愛情：轉角處相遇

愛情攜手工作，款款走近她們，在轉角處相遇。

工作著，同時成為妻母。

10 年前

放棄年薪 20 萬的女子

曉悠的穿著打扮很隨意，在隨意中流露出時尚。她興致勃勃地說起在英國讀 MBA 的感受。當她漂洋過海回來後，驀然發現上海成了既熟悉又陌生的地方。僅僅只離開了一年呀！她感慨不已。

她帶了她畫的一棵樹，請我幫助她分析。她想總結一下自己一年來的成長。她相信圖畫的解釋。因為一年前她也是在畫了一張畫後做出了自己的決定。那個決定是：放棄年薪 20 萬人民幣（註2）的一份工作。

註2：這裡的貨幣單位為人民幣，在來訪者來諮詢那一年，她當時的年薪為 7 ～ 8 萬元，而她所在的城市年薪 5 ～ 10 萬元為中等水準。

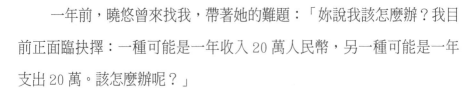

一張名片改變一生

一年前，曉悠曾來找我，帶著她的難題：「妳說我該怎麼辦？我目前正面臨抉擇：一種可能是一年收入 20 萬人民幣，另一種可能是一年支出 20 萬。該怎麼辦呢？」

這兩種選擇如果讓曉悠猶豫，一定有原因。我等待她的解釋。

曉悠長嘆一聲：「唉，好難選擇呀！」

曉悠在上海一家外資企業中做事。三年前她本來是應聘同一幢辦公大樓的另一家公司的，當時已經說好錄用她為秘書了，沒想到去辦到職

手續時，遇到賭氣離去的秘書小姐又回來做。她被告知沒有機會了。於是，她只能選擇離開。在出門時，面試她的那個主考官給了她一張名片：「妳到這家公司試試，他們也在招人。」

那張名片改變了她的人生軌跡。她被名片上印著的這家公司招進來了。她應聘的只是辦事員職位，但她已經很滿足了。這是一家全球五百強之一的跨國公司。如果不是急著要人，憑她的學歷和經歷，她根本進不來。

她的正規教育只有到高中，在大西北（註3）的一個偏僻地方讀完了高中，然後回到了上海——她媽媽的故鄉。她覺得自己閒待在外婆家不會受禮遇，得馬上工作，養活自己。與剛回上海時的那份工作相比，她覺得自己已經步入了另外一個階段。

剛回上海時，她在一家賣汽車配件的商店裡做事。她第一次知道，那些陌生的汽車配件竟然也有那麼多的講究。她開始用心記型號，記車型，記進貨，記客戶。沒過多久客戶就願意找她買東西了。她非常專業，而且有時會主動提醒客戶：「上次您買的那個零件應該已經用得差不多了，可以換新的了。」在業餘的時間，她學習了商業會計，所以後來作帳也由她來管。再後來店裡實行電腦化操作，她又理所當然地負責電腦。

慢慢地，供應商也知道她了。進貨時，供應商點名要她去，說是有她在不會出錯。後來只要是她訂的貨，供應商都會優先供貨。

在店裡生意非常興盛的時候，她卻感受到了危機：一是上海有越來越多的大型汽車配件商店，規模非常大，這對小店的生存造成威脅；二

是自己不能一輩子生活在這樣一個圈子中。

她辭職了。在頭半年中，她先把英語科系的自學考試中剩下的幾門全部考完——她已經學了四年，全部都是自學，哪怕是在最忙的時候也沒有放棄。她知道這是通向夢想的必經之路，她一直想到一家大的公司工作。

然後，她到那家公司應聘。「那個主考官是我的幸運星。沒有他的那張名片，我不會到這家公司。我甚至不知道他的名字。那年過耶誕時，我專門帶了卡片和鮮花去他的公司謝謝他。沒見到他，請人轉交了。有時，別人一個小小的幫助對自己會有很大作用。」

憑著聰明、苦幹，曉悠和那些高學歷的人在職位、薪水上平起平坐。她覺得自己每天都在成長，但她又明顯感覺到自己與他們的差距和弱勢。她做出一個決定：到國外一家有名的商學院去讀 MBA。她準備用一年多的時間讀完全部課程，雖然苦了點，但在時間和費用上比較經濟。整個費用大概要 20 萬元，這相當於要把她這兩年賺的錢都填進去。

註 3：大西北：是指新疆、青海、甘肅、寧夏和陝西等地，在經濟、政治和教育上屬於不發達地區。

放棄年薪 20 萬人民幣的故事

正在她辦理申請 MBA 的過程中，以前汽車配件商店裡認識的一個供應商剛好要到上海來開新公司。那位供應商早就知道她能幹負責，做事情很到位，所以想把她挖到新公司去。供應商說明來意後，她為難地

說自己馬上就要出國了。那人一愣，馬上說：「在上海的公司我不可能花太多精力，需要一個能幹的人幫我。只要妳留下來，什麼都好說。除了薪水不低於妳現在的薪水外，新公司中我給妳 10％的股份怎樣？」她對那人的開價很意外——她沒想到對方這樣看重自己，便答應考慮一下。

　　她算了一筆帳：按以前的經驗，這個行業至少有 10％的淨利潤，根據這位客戶在上海分公司的投資，她一個月至少可以分到 1 萬元（人民幣）的紅利，也就是一年至少有 12 萬元的分紅。她的年薪又不低於目前水準，兩項加起來，一年至少有 20 萬元的收入。這是非常有誘惑力的。她出國讀 MBA 的決心曾非常堅定，但這樣優厚的條件使她有些猶豫了。

　　瞭解這些情況後，我說：「妳的難題是在兩條不同的職業道路之間選擇。」

　　曉悠說：「我知道，每一條路都各有利弊。從長遠來說，我不會只看眼前，我要從整個職業生涯方面考慮。」

　　我請曉悠畫了一棵樹（圖1）。

　　曉悠自己的解說是：「這是一棵果樹，季節是在初秋。我在作畫時心情較為複雜，時而充實，時而失落。」

　　這棵樹樹幹比較細，樹枝比較柔弱，有六顆果子掛在上面。相對於細

（圖1）

小的樹枝來說，果實掛在上面似乎讓其不堪重負。

　　整個畫面所用筆觸較輕。和樹形結合在一起分析，表明曉悠對自己沒有足夠的信心，在成長中感受到的支持力不夠，覺得自己的能量不夠。

　　曉悠點頭：「我出去讀書的一個重要動機就是自己在工作中的自卑感。儘管我在工作上做得很出色，但我沒有在大學校園裡受過正規教育，所以和他人相比總感到不自信，尤其當我那些同事說起他們就讀的清華、北大時，這種自卑便隱藏在我的骨子裡。我知道這一點妨礙了我繼續發展。」

　　「妳想今後不後悔目前的選擇，可以問自己幾個問題：將來要朝什麼方向發展？為了這種發展，自己目前要做什麼，能做什麼？考慮清楚這些問題，在很有誘惑力的選擇面前，妳就會做出具有長遠眼光的選擇。」

　　「還是會有很矛盾的想法。」

　　「那妳靜心想一下：那六顆果實對妳意味著什麼？」

　　曉悠閉上眼睛靜靜地想了一會兒兒。

　　「好了。我知道我想要什麼了。」

　　她放棄了一年得到 20 萬元的機會，飛往他國。

28 萬人民幣的一棵大樹

　　曉悠在英國讀完 MBA 回國後，又忍不住到我這裡報到了──她想跟我分享她在國外的收穫、感受和體驗。

在談話空檔，我請她畫一棵樹（圖2）。

曉悠說這是一棵榆樹：「就跟我在英國住的房間窗戶外的那棵樹一樣，特別大。我畫的季節應該是一年中最好的季節，是春夏交會的四五月間，樹上開滿了花，我不知道名字，就叫它『滿天星』吧！畫樹就想起讀書的日子，雖然很緊張，但真的很愉快。」

（圖2）

這是一棵枝繁葉茂的大樹。樹幹很粗，樹冠上有很多枝條，每根枝條上都有葉子和花。所有的枝條都是向上的。看到樹，你可以聯想到生命力旺盛，聯想到有活力，聯想到滋養，聯想到舒展。

這棵樹的另一個特點是左邊的枝條要比右邊茂盛。這表明在英國的一年間，她的自我意識、自我概念有很大成長。原先束縛她的一些東西已經被她自己打破，她的成長空間遠遠大於以前。

至於為什麼這棵樹只有花，還沒有果？可以解釋為：曉悠覺得自己新的事業還沒有開始，還不到收穫的季節。但已看到繁花滿枝頭，便可以預見有一個豐收的季節。我注意到曉悠用「現在是最美的季節」來形容目前，這表明她對自己目前的狀態很滿意。

有一點需要注意的是：這棵樹的葉子過於細密，表明她的追求完美

傾向。做什麼事都對自己要求較高，追求完美。她如果過於強調這一點，不論在工作中還是在生活中，都會遇到一些問題。

我拿出了曉悠一年前的那棵樹。她的眼睛睜得很大。她已經記不太清自己一年前畫的樹，「這麼小啊！」她有點不太相信。

「是啊，透過兩棵樹的比較，我可以看到妳的成長。本來是一棵纖細、弱不禁風的小樹苗，現在已經成長為一棵粗壯有力的參天大樹。它經得住風霜雨雪，還有一個可以看到的收穫季節。」

曉悠有些激動。這樣直接地看到自己的成長，在她是第一次。

臨走時，她說了一句話：「這棵大樹，我付出了28萬人民幣的代價──在英國讀語言學校及MBA班的學費加生活費。過幾年我再到妳這裡來畫樹，看看這28萬元教育投資的回報如何。」

10 年後
走進跨國婚姻

與曉悠再次見面，是她從紐西蘭回來之後。她已經在紐西蘭定居，她說這十一年生活發生很多變化，想要和我分享。老習慣，分享還是從她的圖畫開始。

愛情與工作：轉角處相遇

曉悠先用鉛筆畫了樹。在畫面中央偏左的部分有一棵樹，樹上有兩隻鳥相對而鳴。右邊有很多魚，在水裡暢快地游著，有兩條魚甚至是躍出水面嬉戲。最左面是一家三口。只是，秉承她一向的風格，畫面非常淡，因為她的筆觸非常輕，只有兩隻鳥和魚的筆觸較重。

不論她這些年怎樣變化，在她心底，不夠自信這個基調沒有根本性的改變。

這幅畫的主題是自由與愛（圖3）。鳥在樹上，自由自在地相愛；魚在水裡，自由自在地游來游去，成

（圖3）

23

雙成對。她最想跟我分享的，就是她的愛情故事。她的愛情故事，和她的工作經歷分不開。

　　從英國讀完 MBA 回國後，曉悠很快找到了工作，是一家在南京的美國公司。一同回來的海歸們都勸她不要去，說是出國已經離開家近兩年，現在再去外地工作，不是繼續離家嗎？更何況曉悠還準備在今年內結婚呢！曉悠和男朋友、家人商量後，拿定主意，去了外地。她說：「這家公司是行業內非常有名的，我以前一直在歐洲公司裡工作，沒有在美資公司工作的經驗，可以去試一下。況且這家公司讓我去做財務總監，我還沒有做過這個職位，應該可以學到很多東西。」

　　真正去工作了，曉悠才發現遇到的困難比她想像中要大：美資企業的財務制度和她所經歷的、MBA 所學的財務制度都不同。最初她連公司總部要求每個季度上報的財務報表都做不出來，她不理解那些數字是怎樣來的，財務軟體是怎樣生成的。偏偏她的直屬上司總經理又不懂這方面事情，她在公司內連一個可以請教的人都沒有。她只能自己加班，一點一點地學習財務軟體，一點一點地找那些數字背後的規律。如果還弄不出來，再打電話問在美資公司工作的同行。

　　她去的第一季度，申請延遲交總報表，總部表示理解；從第二個季度開始，她準時交報表。她覺得很多事情進入了正軌。但這遠遠不夠，因為公司所有的財務報表統統是手工生成的，速度慢不說，還很容易出錯。其實公司曾經重金購買了一套財務軟體，但因為和美國總部不銜接，即使輸入了資料，還是得手工製作給美國的報表，大家誰都不用它。

曉悠反覆琢磨，想用軟體替代手工作帳。她把各種財務報表之間的內在聯繫理順，然後找了一家當地的IT公司，一起開發了一套財務軟體，既方便中國員工輸入，同時又能和美國總部的報表銜接。軟體開發好之後，她即時組織各種培訓。大家用下來感覺都不錯，這套軟體就有了生命力。

　　終於，所有的都理順了。曉悠也把自己的財務理念貫穿到公司的日常活動中。她的老闆對她的工作非常欣賞。

　　在第三年的年終，她的老闆調到美國工作，新來了一個老闆。新來的老闆事事都要過問，非常細緻，而且給很多具體的指令。這本來沒什麼，但曉悠感覺他對自己充滿了不信任，從提的那些問題到眼神，而且那些指令一點都不專業，讓她的工作被動而為難。曉悠工作得非常彆扭，她不知道是去適應這個新上司，還是把自己的為難告訴新上司。

　　正在這時，獵頭公司（註4）找到她，問她是否有意向到同行業的一家歐洲公司工作，也是全球五百強的企業之一，職位是總裁助理。只是，這家公司在深圳。曉悠猶豫了，回國後一直和家人不在一起，和自己的先生也一直是兩地分居，所幸兩座城市相距很近，週末可以方便地來回。想想現在工作上的不如意，她想先見見未來的上司，看看感覺再說。

　　她深深地理解挑選上司的重要性。

　　趁未來上司來滬出差的機會，獵頭公司幫他們安排了一次面試。說是面試，其實是和未來上司一起共進商業午餐。她和這位來自紐西蘭的老外Ben談得很愉快。對方對她也很滿意。曉悠不放心，和對方確認了

兩次今後自己工作的職責和範圍，表示她不想成為總裁秘書。Ben 非常清楚地告訴她：「我有自己的秘書，負責我個人的事務，包括時間安排、差旅等事務。妳要做的主要是協調公司具體業務。我這裡負責宏觀的大框架，但妳得幫助我做一些具體的事務。」後來，獵頭公司打來電話，說對方公司非常看重她的經歷，包括 MBA 經歷、財務經驗和銷售經驗，很希望她入盟。

曉悠猶豫了。去還是不去？如果接受，新的職位可以讓她學習到很多東西，也可以拓寬她的職業發展道路。但和先生會繼續分居。她對先生的事業充滿了擔憂。先生和她在教育背景、人生觀上有很大差異，而且隨著她的事業蒸蒸日上，這種反差越發大起來。自己去千里之外的地方發展，對家庭是好還是不好？如果不接受，可能會失掉一個全面鍛鍊自己的機會，將來的職業發展可能會侷限於財務領域。

當對方公司再一次打電話邀請她入盟時，她決定加入。她與先生商量：如果感覺不好，或家庭需要，她隨時可以回上海。

從一入職，她就處於高節奏的工作中。每天花很多時間和不同的人開會。她的老闆 Ben 是個非常 nice 的人，親自教她很多事情。Ben 說這是為他自己將來節省溝通的時間。她學得很快，漸漸地，她習慣了同時參與到多個專案中，習慣了全國各地到處出差。

她的工作風格簡直是 Ben 的 copy，Ben 的辦公桌上放著多少個資料夾，她的辦公桌上就放著多少個資料夾。她的工作思路和節奏也是 Ben 的翻版，不論 Ben 談到哪個專案，她都跟得上他的思路。她和 Ben 在一

起工作時，效率奇高，因為很多事情只要做簡單的溝通，有時甚至只需要一個眼神，相互就能心領神會，不必再花時間解釋。在她以前的經驗中，她從未和任何人有過這樣高度的默契。工作成了一種享受。她花更多的時間在工作上，而回家倒成了一種義務。

這樣默契的工作持續著，曉悠發現自己在經歷著微妙的變化：她的眼睛比以前更明亮，她的精力比以前更充沛，她的笑容比以前更燦爛。當同事誇她越來越有魅力時，她有些心慌意亂，她覺得這不是她的本意。她只想做好工作，所以會盼著早點到公司，早點見到老闆 Ben。她享受著和老闆 Ben 一起工作的時間。只要和他一起工作，任何時候都會如沐春風，她的思路就會格外敏捷，她對他的意圖理解得特別透徹，她就會覺得特別有活力，加班多久都沒有關係。只是她的老闆不喜歡加班，因為他很看重擁有個人時間，以便去體驗中國的文化。

曉悠慢慢接受了這一點：自己不知不覺中陷進去了，陷進了一個愛情的網裡。心裡那隻愛情鳥在說：「多麼美妙的愛情啊！他一定也對妳有好感，每次在一起工作時，他也是特別愉快。說不定他也愛妳。」她的情感與理智發生激烈的衝突，她覺得不應該發生這樣的事情。雖然他單身，但自己畢竟還是有家庭的，而且，她內心那隻醜小鴨一直在呱呱叫：「這種愛情，根本不可能有什麼結果！他是個老外，而且職位那麼高，那麼睿智，不可能愛上妳的。」於是，她開始刻意保持一定的距離。她甚至提出自己暫時去負責一個專案，離開總部一段時間。Ben 意味深長地看了她一會兒兒，說尊重她的選擇，但希望專案結束後她馬上回來

工作。

後來在公司會議上相遇時，兩人有過一次長談。曉悠不敢相信，愛的感覺原來來自雙方。他們都遇見了能讀懂自己靈魂的人。

他們非常嚴肅地討論該如何面對自己的家庭。最後，他們商定：給對方時間，當曉悠是單身的身分時，再在一起。

漫長的一年後，曉悠終於與心愛的人在一起了。兩個人的人生都要重新規劃。在國外工作了很多年，Ben 想回到自己的祖國。曉悠願意陪他去任何地方。於是他們一起去了紐西蘭，在那過著「樹上的鳥兒成雙對、水裡的魚兒歡暢游」的日子。那種自由與愛，是曉悠在以往的成長經歷中從來沒有體驗過的。

她常常感念上蒼，讓她品嚐這樣的愛、這樣的自由。在她的生命當中，她第一次體會這樣的愛、這樣的自由。

註 4：「獵頭」在英文為 Headhunting，在國外，這是一種十分流行的人才招聘方式。而人們通常所說的「獵頭公司」就是指一種高級管理人員代理招聘機構，它常被企業利用來搜尋高級管理人才。

中國產婦的洋月子

「在我看來，紐西蘭是一個為愛而存在的國度。」曉悠說。

她以前沒有去過這個國家，但去了之後，就愛上了那裡：那裡的天空，那裡的空氣，那裡的大海。而所有這一切，都是因為 Ben 在她身邊。

在大堡礁舉辦完婚禮儀式後，他們就定居在一座海邊的城市裡。圖4就是曉悠畫的她在紐西蘭的生活：「中間那幢房子就是我們的家，外面有一個很大的花園。不遠處就是大海，海水非常清澈。Ben 常到海裡去游泳。寶寶在院子裡曬太陽，我在澆花。儘管可以請工人做一些園藝工作，但紐西蘭人工費實在太貴了。上次請園藝公司來砍掉一棵樹，報價約合人民幣 4000 元，等了好幾天工人都沒有來，打電話去問，說是工人去度假了。結果 Ben 自己動手砍了樹，加上把樹枝全部收拾乾淨，也只花了一天時間。花園裡很多事情我們自己打點。我以前是在農場長大的，對園藝這些事情並不陌生。只是覺得有點好玩：小時候父母都覺得子女將來的出路要好，就絕不能和『農』字有關係，但沒想到我現在轉了一大圈，最終還是在和土地打交道。我從來沒有這樣接近過土地。妳看看我的手，像不像農民的手？」曉悠笑嘻嘻地伸出她的手讓我看，一雙有老繭的手。

　　在曉悠的畫中，四周都是花和樹，有可能是寫實，也有可能是她的內心開滿鮮花。她說自己在紐西蘭無親無故，沒有任何社會關係，所有的時間都是和 Ben 一起相處。

　　「家庭就是我的全部。」曉悠說，「如果不是因為有愛，在那裡的生

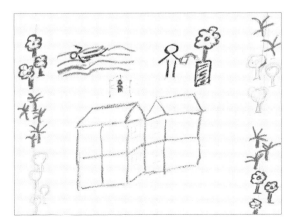

（圖4）

活應該是很乏味的。那裡人太少，節奏太慢。」因為有愛，在世界的任何地方都可以過幸福的生活。

在曉悠的畫中，她正在澆灌一棵樹，那棵樹長得像花一樣，是否代表著她的寶寶是個女孩？一問，果真是這樣。

說起女兒在紐西蘭出生的過程，曉悠說酸甜苦辣遍嚐。剛開始得知懷孕時，他們兩人真是高興極了。在紐西蘭是可以提前詢問胎兒性別的。於是，很早時他們就詢問胎兒的性別。當得知是個女兒時，Ben 非常緊張，一再問醫生是否有弄錯，醫生向他確認沒有錯。出了醫院，Ben 把她抱起來，高興地連連說：「我會有一個女兒！我會有一個女兒！我希望她和妳一樣漂亮！」他覺得女兒是上蒼給他的恩典。

按曉悠的理解，孕婦應該是一種具有特殊身分的人，不僅在外受到別人的照顧，在家裡也是重點保護對象。但在 Ben 和他的父母看來，孕婦只是懷了孕的人。他們也給她一些照顧，但按中國孕婦的標準，真的差得很遠啊！他們也從沒有概念，說孕婦應該吃什麼、應該注意什麼，完全是把孕婦當正常人看。曉悠心裡真有小小的失落，尤其是懷孕後期她連入睡都困難時，Ben 也沒有表現出特別的焦慮，沒有整天圍著她轉，他的父母也是淡淡地問候。他們的表現讓曉悠覺得，懷孕只是一件非常普通和平常的事情。

女兒生完後，Ben 到醫院來。曉悠因在分娩過程中出現大出血，整個人又虛又餓，精疲力竭，好多個小時都沒有吃東西了，她只想喝一碗熱乎乎的雞湯。Ben 確實給她帶了吃的——一個麵包！Ben 興高采烈地擁

抱她、親吻她，然後把麵包遞給她：「妳一定餓了，這是妳最愛吃的麵包。」那一刻，她的眼淚都要掉下來了，又委屈，又失望，又傷心。但鄰床的聲音止住了她的眼淚，鄰床產婦的家人來看她，帶的是一個蛋糕！Ben 知道她不愛吃甜膩膩的蛋糕，才特意給她買了麵包。原來，這裡的人都是這樣對待產婦的。

　　她的鄰床只在醫院待了一天就出院了。走的時候，產婦興高采烈地說要先去吃個特大份霜淇淋表示慶祝，然後昂首闊步就走了，一點產婦的樣子都沒有。事先曉悠也知道自己會遇到很多 cultural shock（文化衝擊），但確實沒有想到這裡的產婦百無禁忌。

　　由於大出血，曉悠在醫院住了七天才出院。儘管醫生建議她繼續住院，但她說什麼也要回家。再住下去，她覺得自己會餓死在那裡了。醫院裡供應給產婦吃的東西，和平常沒有任何區別，她覺得自己需要多喝湯，多喝有營養的湯，但醫院根本不提供。她整個人虛弱極了，臉色蠟黃，情緒也低落到了極點。

　　回家後，她的第一件事情就是請 Ben 燉雞湯給她喝。Ben 在廚房不知所措地轉了好幾圈，然後拿了紙筆上樓，像用做專案的認真勁，請曉悠告訴他每一件東西放在哪裡、每一步該做什麼。曉悠被氣得笑了起來，想起來他從來沒有下過廚，撐著身子，一步一步挪下樓，自己煲湯。眼淚就滴在那些湯裡。她開始懷疑 Ben 對她的愛，也許，在那時，她有產後抑鬱症，只是她並不知道。

　　「那時候，我真想家啊！」

　　經過這些折騰，曉悠沒有奶水了。女兒就吃奶粉。經過幾個月的調

養，曉悠的身體慢慢恢復了，她的心情不再那麼灰暗了。女兒一天一天長大，是個美麗的洋娃娃，像一朵花，更像一個天使，給了她無限的安慰。Ben 對她仍然是愛護有加，而且他那麼疼愛女兒，遠比她更有耐心。

在諮商中，她意識到：Ben 不是不愛她了，而是他不懂該如何愛護中國的孕婦和產婦。再默契的愛，也需要兩人去理解。

心繫國內親人

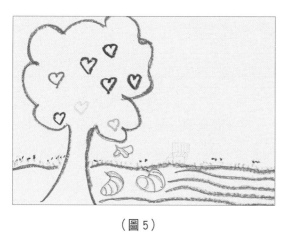

（圖5）

曉悠的第三幅畫是一棵愛心樹（圖5）。

「我們在紐西蘭時常去住家附近的公園。我常常坐在椅子上，看著樹葉飄落到河面上。心裡非常平靜。」

在畫面中，樹是一棵掛滿愛心的樹。一共八顆愛心。樹上正有三片葉子掉落在水面上。

「在紐西蘭，常常會想家，想起家裡的每一個人，是嗎？」我問曉悠。八顆愛心，應該是八位家庭成員的象徵吧！

「嗯，是的，想家裡的每一個人，爸爸、媽媽、姐姐、哥哥、弟弟，還有他們的孩子。剛去紐西蘭的時候，因為沒有認識的人，常常想家。家裡房間很多，樓上樓下走一圈，總覺得心裡空蕩蕩的。」

「有考慮過把父母接過去嗎？既可以讓他們領略一下紐西蘭的風光，同時也可以陪陪妳？」

「我不是沒有考慮過，但我後來還是決定不這樣做。儘管我對跨國婚姻中的困難有足夠的準備，但真的到了現實中，困難還是比想像中要多得多。我覺得我需要自己先應對這些困難，然後父母再來加入，那時我才有能力幫助父母克服困難。

紐西蘭父母和子女的關係與中國完全不同。Ben 的父母住在離我們不過幾百米的地方，但我們相互之間非常客氣，每一家都有自己的生活。我們一般一週去一次他父母家。去之前要先打電話預約，如果散步時順道過去，儘管他父母並不會不高興，但這樣肯定是非常不禮貌的，因為他父母沒有任何準備，也沒有穿正式的衣服，她媽媽也沒有塗口紅、戴項鍊。他們來我們家也都會提前打電話預約。他們每天都有自己的安排。他們從來不覺得帶孫女是他們的責任，我也覺得讓他們帶孫女是不現實的，他們不可能為了孫女改變目前的生活。我只能在生病或特別有需要時，才想到請他們幫忙。

如果我父母去大洋洲和我們生活在一起，肯定會有無窮的差異，我覺得要搞定所有的人會讓我精疲力竭。比如這次我們回國探親就有很多小矛盾：我媽媽真的好喜歡這個漂亮的洋外孫女，吃飯時就用自己的筷子蘸一點菜汁給她嚐，看她小嘴津津有味地吃著，就高興得哈哈大笑。但 Ben 讓我制止媽媽這樣做，一是覺得不衛生，二是覺得不該給她餵這些東西。

　　Ben 每次沖奶粉都是一次沖好女兒一天喝的量，然後分在不同的奶瓶裡，貯存在冰箱裡，女兒吃的時候把奶瓶放在開水裡熱一下就可以。我媽媽就讓我制止 Ben 這樣做，說一個爸爸怎麼可以懶成這樣，每次現沖現喝會費他什麼工夫。

　　我去了大洋洲，我在努力適應那裡的生活；爸爸媽媽年紀大了，適應起來可就不那麼容易了，特別是媽媽，肯定會看不慣我們的好多方面，會嘮叨個不停：孩子應該怎麼帶，錢應該怎麼花，飯應該怎麼燒。我家的廚房很快也會面目全非的，因為媽媽每次炒菜總會煙薰火燎。想到這些，我還是決定：儘管很想父母，但還是暫時不接他們去大洋洲。」

　　「那妳怎樣擁有自己的社會支援系統呢？」畫面中的那三片葉子，應該是她、Ben 和女兒吧！葉子的飄落，代表著他們與家庭的分離，有一絲淡淡的愁緒在其中。

　　「我每天都給家裡打一通電話。」曉悠說。

　　「這很好，但這還不夠。如果妳遇到事情，妳身邊得有人幫助妳。如果妳想找個人說話，妳身邊應該有人能夠幫妳。」

　　「嗯……我現在已經認識周圍的鄰居。有時遇到困難而 Ben 不在，他們可以幫助我。」

　　「這很好。除了鄰居，妳還有什麼其他可以交往的人嗎？」

　　「讓我想想……其實社區裡有給寶寶們舉辦的各種活動。我以前因為心情不好、太忙太累，很少帶寶寶去參加。」

　　「今後會考慮去參加嗎？」

　　「我是想去，主要是女兒需要玩伴。」

「妳的情緒現在好轉很多，尤其是這次回國讓妳的精氣神煥然一新。但怎樣可以讓妳不那麼累、不那麼忙呢？」

「現在女兒每長大一天，事情就會少一些，夜裡她醒的次數也少了。另外，我接受 Ben 的做法，能夠一次性處理的家務就一次性處理，不求細緻，但求效率。國外可能在孩子吃的方面不像中國父母這樣花精力，但在孩子的教育方面會更加細緻。我也應該向他們學習，把精力花在孩子更重要的方面。」

「非常棒！除了在教養方面妳盡可能適應當地，結識鄰居，將來參加社區寶寶活動時結識更多的家長之外，妳還可以有其他什麼交往圈子嗎？和職業或其他方面有關的？」

「職業圈子我現在沒有什麼接觸，因為目前暫時不考慮工作。但將來還是想工作的。」

「將來想做什麼樣的工作？」

「我想可能還是和財務有關。」

「財務行業在當地有什麼協會、機構或組織嗎？」

「這個我倒沒有打聽。不過，我因為拿了註冊會計師的證書，而全球的註冊會計師都可以在網路上找到當地的成員，我可以試著去網路上找一下。」

「如果找到了，妳會有時間去參加他們的活動嗎？」

「我想如果是一個月一次，我可以爭取去。女兒出生後，Ben 基本上在家辦公。除非需要去見客戶他才出門，其他時間他都可以靈活運用。我可以提前告訴他，讓他安排好，由他來照顧女兒。他真是個稱職的好

父親，完全可以一個人帶好女兒。」

「如果能這樣那會是非常好的安排。妳沒有和當地的華人交往嗎？」

「比較少，主要是我們住的附近沒有中國人。但其實還是有機會看到中國人的。也許我可以和其中的一些人主動打打招呼，請教一些當地生活的經驗。畢竟有時候還是想找到地方買道地的中式食材。紐西蘭入關時檢查得非常嚴，很多吃的東西都帶不進去。」

「這是一個很好的想法。這樣做了之後，妳還會那麼想家嗎？」

「想家總歸還是會想的，但可能會在當地生活得更充實一些。」

「那妳怎麼解決想家這個難題？」

「我還是會每天打一通電話回家，然後每年回國一次。和家人見見面，和老朋友聊聊天，在街上走走，讓我感覺特別好。包括這次來妳這裡，都會覺得親切無比。」

對出國的人來說，保持和原文化的接觸，即時更新原文化的一些資訊，對其保持和原文化的同步、擁有文化的根非常重要。

生命的道路

曉悠從最初的一個高中生，做到一個五百強企業的總裁助理、高級經理，這條路她走了二十年。不在於她的起點在哪裡，而在於她的每一步是怎樣走的。

她敢於做決定，願意吃苦，有很強的學習精神和快速的學習能力，有很強的行動力。步入到生命的這個季節，可以看到當年她放棄年薪20

萬、付出 28 萬元到英國讀 MBA，這些決定都是正確的，而且每一步都踏在生命的節拍上。

尋找到自己的靈魂的伴侶，是她在奢望中都不曾有過的念頭。她的出生環境、童年和學歷使她一直有自卑感，一直到今天。但愛情讓她綻放出自己的光彩。當愛情真的出現時，她和 Ben 還是做出了默契的選擇：在一起。當初 Ben 向同事們告知自己的決定時，那些同事的第一反應竟然是：「Are you joking?」他們不相信 Ben 會娶一個中國女性。Ben 的真愛成就著曉悠的成長。

任何地方，都可以成為愛和自由的國度，只要心靈自由。曉悠的身上本來套了很多束縛、約定俗成和固有觀念，而她的英倫之行、職位升遷、紐西蘭之行，一次一次在挑戰這些框架。一次又一次，她變得越來越開放。

如今，她內心裡仍然會有那隻醜小鴨的影子，但 Ben 的愛已使她看到自己天鵝的樣子。她擁有著天鵝般的高貴和優雅，但同時又有著醜小鴨的謙卑和低調。這反而使她更有一種格調，她始終知道自己是誰。

每個人的生命都有無限可能性。當那些可能性在你的面前展開時，請不要拒絕它們。跟著它們的節奏，踏出你的舞步，享受生命的自由和愛。

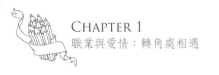

10 年前
我是一條小小魚

　　燕碧絲是一位 26 歲的白領女子。她過著典型的單身白領生活——每天快節奏地工作，下班後不是去健身房，就是去女子美容會所，不時和朋友聚會。在一年間，她已換過兩份工作。來到我這時，她正對第三份工作不滿。她想對自己有個全面的瞭解，以便更好地發展自己。

　　請她畫了自畫像（圖6）、動態屋—樹—人（圖7）、家庭動態圖（圖8）三幅畫。

燕碧絲自己對圖畫的解讀

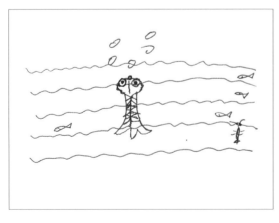

（圖6）

　　在自畫像（圖6）中，她用一條大眼睛（這個特徵挺像她）的紅魚代表自己。她這樣描述這幅畫：「這條紅魚在河中游得有點累，浮到水面上來呼吸一些新鮮空氣，吐出了幾個好大的氣泡。在這條

魚的旁邊，還有四條小魚和一隻蝦在游。」

問及這些魚和蝦代表誰，她想了想說：「代表我的同事吧！」

問及為什麼會用小蝦來代表其同事，她說：「小蝦不會傷害我。」

在屋一樹一人的畫中（圖7），燕碧絲畫了鄉間的古堡，一個小女孩站在古堡的門口。她說：「這個女孩剛剛起床，站在門口呼吸新鮮空氣。天空有海鷗在飛。古堡有一個很大的花

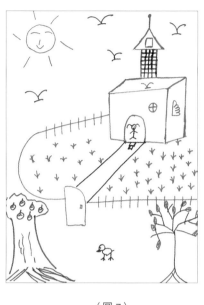

（圖7）

園，用柵欄圍起來的。柵欄外有一隻小雞。季節為春天，但蘋果樹上已經有蘋果了。右邊的樹只有樹葉。」

當問及哪一棵樹代表她時，她說：「右邊那棵樹代表我。」那是一棵樹幹很細的樹，纖細到似乎無法承受其枝葉。

「左邊那棵蘋果樹代表什麼呢？」

「蘋果樹代表我年老的時候。我希望自己年老的時候是這樣碩果纍纍。」

問及為什麼不讓小雞在花園裡，燕碧絲說：「小雞會踩壞小草的，所以不讓牠進去。」問及小雞是不是一定不能進去，她說：「小雞可以從柵欄中鑽進去嘛！」

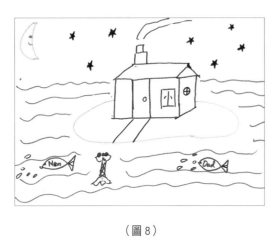

（圖8）

第三幅是燕碧絲理想中的家（圖8）。她的敘述是：「這是一個月夜，彎彎的月亮在笑。我的家就在小島上，沒有路從大陸通向小島，我們是游過去的。左邊一條魚是媽媽，右邊一條魚是爸爸，我在中間，我們游完了就會回家吃飯，屋頂上的煙囪在冒煙。」

聽了燕碧絲的解說後，你會如何來解讀她的圖畫？

圖畫的心理學解讀

這三幅畫其實都揭示了一些共同的方面：

一是燕碧絲在生活和工作中都感受到較大的壓力。首先她是用「魚」來代表自己，她說自己畫魚時就想到了「自由自在」，這說明在現實中她缺乏自由。她兩次用「呼吸新鮮空氣」的說法（一次是說魚浮到水面，一次是說小女孩站在門口），說明她覺得壓力沉重得讓她無法自由呼吸。還有，她在屋一樹一人圖中畫了很多隻翱翔的海鷗，她說這些海鷗最大的特點是能夠「自由地飛來飛去」，這和她不斷換工作、不斷需要適應新環境有關，也與她感受到的心理壓力有關。她的狀況套用一句歌詞特別合適：「我是一隻小小鳥，想要飛卻怎麼也飛不高。」

二是燕碧絲有深深的不安全感。在描述第一幅畫時，她用了「小蝦不會傷害我」的話，這裡面需要引起注意的是「傷害」兩個字。在她的屋一樹一人圖中，她把屋子建成封閉的古堡還覺得不夠安全，再用柵欄圈起來，柵欄上的門還要關起來，進入房間必須先踏上臺階，甚至連一隻不會傷害她的小雞都不許進入。在「理想的家」中，燕碧絲索性把它建在了遠離人煙的小島上，而且「沒有路從大陸通向小島」。就這樣她還覺得不夠安全，她把門窗都緊閉。

這些資訊都表明燕碧絲具有強烈的不安全感，別人很難走進她的內心。在屋一樹一人圖中，她用了一個隱喻：如果小雞一定要進去，牠「可以從柵欄中鑽進去嘛」。也就是說，她渴望與外界溝通，但她的方式是被動等待別人從縫隙中擠進來，而不是開門納客。

這樣強烈的不安全感，是不是因為她曾經被傷害過？她沒有說，因為這是短程諮詢，所以我也沒有深究這一點。但從她的畫中可以看出，她不希望別人輕易走進屬於她自己的「園地」。

三是燕碧絲用來代表自己的那棵樹（屋一樹一人圖中右邊的那棵），處於明顯的能量不足狀態。那棵樹給人的感覺是：樹幹纖細到無法提供足夠的養分、能量給枝葉──而那些枝葉顯然是需要大量能量的；樹根沒有紮實地深入到土壤中，無法給樹提供穩定的根基。這就是燕碧絲的現狀。她無法找到穩定的立足點，她覺得每天都疲於奔命，都得提防著不要被傷害。雖然目前她的生命樹還是綠葉茵茵，但如果樹幹一直這麼細，這棵樹終會葉黃凋零。她需要自我成長。從樹的位置來看（在院子

外），她和她的成長是隔絕的。

四是燕碧絲過分強調規則和完美。在她的三幅畫中有一個共同特點，都特別強調排列的規則性。河水和海水都是一條一條的，小草都是一排一排的。在自畫像中，所有的魚都在像游泳道一樣的水波中游泳——只有蝦例外，後來燕碧絲說那代表老闆——唯一可以不遵守規則的人。強調規則的人不僅要求自己遵守規則，也會要求別人，但別人並不以為自己必須遵守這些規則，往往發生矛盾。這也給燕碧絲帶來很多的苦惱。

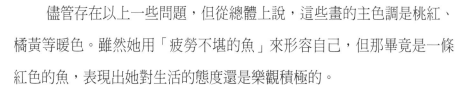

給燕碧絲的建議

儘管存在以上一些問題，但從總體上說，這些畫的主色調是桃紅、橘黃等暖色。雖然她用「疲勞不堪的魚」來形容自己，但那畢竟是一條紅色的魚，表現出她對生活的態度還是樂觀積極的。

她雖然比較封閉自己的內心，但還是畫了比較溫暖的家，而且盡她的努力在與人交往。她感受到深深的孤獨——她畫的大魚要嘛是一條，要嘛是三條，畫的蝦只有一隻，畫的人只有一個，畫的雞有一隻，畫的海鷗是五隻，畫的星星有七顆……這些單數的事物都在印證著她強烈的孤獨感。從她身上，我也看到現代都市中人們所感受到的孤立無助。即使是在充滿青春活力的年輕人身上，我們依然可以看到他們的內心充滿孤獨。

對燕碧絲，我的建議是：把自己屋子的門窗敞開。

當她能夠開放自己時，她就不必花很多能量在防禦他人上面。

當她能夠與別人真誠交流時，她就能夠獲得較多的支持，能夠生長出一些強壯的樹幹。

　　當她能夠消除不安全感、與他人在一起時，她感受到的孤獨感也會大大減少。

　　燕碧絲，妳願意試一試嗎？

　　其實她已經有小小的嘗試，在屋—樹—人圖中，有一隻橘紅色的海鷗停留在屋頂上，這是屋子空間裡她唯一接納的小生靈。Anyway，她畢竟接納了。

　　當她能夠以開放的心態接納別人時，不論再做什麼工作，都可以建立起一個良好的人際環境。這樣，不管工作本身如何，至少，她可以享受良好的人際環境所帶來的愉悅感。

10 年後
我想做一名專業的 assistant

　　和燕碧絲再次相遇，是她初為人母六個月之後，她想更清楚地瞭解現在的自己。開始畫畫時，她迫不及待畫出的第一幅畫是屋—樹—人，其次是自畫像，最後畫的是樹。這和她目前關注的重點有關：孩子第一，自己第二，最後是成長和夢想。

為寶寶種一片菜田

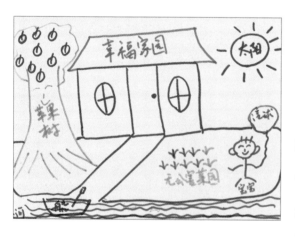

（圖 9）

　　「這是我的理想家園。」燕碧絲指著畫中（圖 9）的房子解釋說，「這是一幢 house（獨立的房子，常帶花園），我們目前雖然有房子，但只是 apartment（公寓）。我希望將來能有獨立的 house。之所以把窗戶畫成圓形，是希望不要有什麼稜角、不要尖銳。一家人幸福地生活在房子裡。寶寶在院子裡曬太陽、玩遊戲。他的旁邊是一片菜田，是我們自己種的菜，給寶寶吃。目前寶寶還全靠我母乳餵著，

但他馬上可以吃輔助食物（副食品）了，真的不敢給他吃，吃什麼都不放心，因為現在的食品污染太重，索性就自己種菜。蘋果樹也是自己種的，結的蘋果給寶寶吃。門前有一條河，河裡有艘船，寶寶可以隨時划船玩。河裡還有兩條魚。這應該是所有城市人都夢想的生活吧！」

我注意到燕碧絲最先畫的是房子，而且她特別換過顏色，說最開始的顏色還不夠鮮亮。開始時她有些許沉思，花時間構思，而一旦開始畫，她就行雲流水，非常流暢，沒有任何頓澀。最後畫的是河水。畫完後再端詳一下，又補了一筆紅色的長橫線。後來她解釋說：「這是岸。有河怎麼能沒有岸呢？這個岸也是我們家和外面的連接。」

整個畫面以朱紅色為基調，畫面比較豐滿。如果和十年前的圖畫相比，最明顯的變化有：房子佔畫面的面積變大了，古堡為平房所取代，古堡中的人物本來站在門口，而現在人物在花園裡。原先圖畫中代表她自己的那棵樹不僅在花園之外，而且瘦骨嶙峋，現在樹在花園中，而且長得粗壯有力。原先的畫面中沒有水，而現在的圖畫中出現了水。原先的太陽在左邊，現在的太陽在右邊。原先的畫面上有海鷗，現在的畫面上有魚。原先的籬笆消失了。

這些變化表明：燕碧絲現在是以家庭為重，不論是她先畫房子還是房子的面積變大，都代表著她對家庭的看重。房子形狀的變化代表著燕碧絲家庭觀念的變化——過去是非常守舊的、傳統的價值觀，現在則是以平和、溫暖為主。那座堅硬的古堡是難以進入的，而現在的平房則有更高的開放性。

開放性還展現在籬笆的消失上。雖然樹、菜田還是被一些線條分割著，但界線分明的籬笆不存在了。取而代之的是一條河流。用河流來做家庭和外界的分界線，更加自然，更加生態，更加有智慧。

畫面左邊的那棵大樹也展現著燕碧絲這些年來的成長。從那棵弱不禁風的小樹成長為這樣一棵碩果纍纍的大樹，燕碧絲一定經歷過一些事情。把樹畫在花園裡而不是花園外，表示著燕碧絲對自我更高的接納。原先圖畫中那種自我疏離感不是那麼強烈了。

原先圖畫中的女孩站在門口，現在圖畫中的寶寶跑到了花園中，這本身代表著燕碧絲的成長——敢於讓自己走出心房，讓自己沐浴在陽光下。畫面當中出現的所有人物，其實都代表著作畫者。這個信號表明燕碧絲的自我接納、自我意識都在提高，並且她更有安全感了。

我跟她分享了這些資訊。

說起寶寶，燕碧絲的話匣子就打開了：「我本來想一直上班到預產期的，但由於公司離家太遠，我提前兩個星期就開始休假。預產期都過了，他還一點動靜都沒有。我每天都很著急。後來到 41 週時，他終於有反應了，用羊水破了的方式告訴我他想出來了。可能他在我肚子裡待得太舒服了。」

「小傢伙出生後就一天到晚吵，只要醒著，就得抱在手上，不然他就哭。別的寶寶出生後呼呼大睡，他睡得少，一天只睡十二、三個小時，而且每次睡都睡不長。我的奶水太多了，他根本來不及吃，常常發生堵塞，我那個痛啊！折騰來折騰去，我迅速瘦了下來，身材倒是很快就恢

復了。到兩個多月給他體檢時，醫生才說可能缺鈣導致，趕緊給他補鈣，他開始睡得踏實一些了。」

「現在是爺爺奶奶、外公外婆和我們輪流值班照顧他。平時是他們四位老人輪班，週末是我和先生。有時太外婆也會來幫忙。就這樣還是覺得忙。」

「他現在喜歡游泳，每天會在家裡浴缸裡套著游泳圈游一會兒兒，他的小腳蹬來蹬去，游得可高興的。他還喜歡出門。一出門，就會有人來逗他，說：『這個妹妹長得好漂亮啊！大大的眼睛、長長的睫毛。』我們每次都要鄭重其事地解釋：『他是男孩。』我生怕奶奶、外婆和我帶得多，會讓他長成一個女孩氣質的男孩，所以要求我先生多帶帶他。我先生有時會很嚴厲地『批評』他，我會制止他，他說：『你們都對他那麼好、那麼溫柔，家裡總得有個人來當黑臉吧！我就來當黑臉吧！』」

「我想最近五、六年我都會以寶寶為重心來考慮自己的事情，包括工作的安排。我很認真地考慮是否要在陽臺上種一些菜給他吃。現在的菜都不太敢給寶寶吃。」燕碧絲認真地說著。此刻，母親的角色壓倒了一切。但當目光轉移到第二幅畫時，她談起了自己的工作，進入了第二重角色：工作者。

做一名專業的 assinstant（助理）

「這是我的自畫像(圖10)，盡量突出我的特點：我的頭髮不長不短，因為我自己方便打理，工作場合也比較適合，有一些瀏海，可以遮掉一

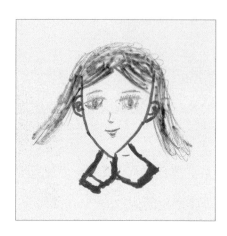

（圖10）

些我的長臉。我的臉是瓜子形的，只不過讀大學時是香瓜子，現在是西瓜子。」燕碧絲笑了起來，「生了孩子之後還是胖了很多。嘴角有笑意。我本來不想畫領子的，但想要突出我的工作特點，在工作場所必須穿正裝，所以我畫了一個領子代表。」

和十年前的圖畫相比，原先的圖畫用一條吐泡的魚代表自己，而現在則是寫實。這種變化代表著燕碧絲更加真實地面對自我。大眼睛是燕碧絲的特點。雖然只畫出了頭部，但五官都整整齊齊地出現在畫面上，表明燕碧絲做事情的風格嚴謹、仔細。這幅畫是用水彩筆和鉛筆畫成的，線條有粗有細。而頭髮和臉頰線條的處理，不僅在線條上有一些衝突，而且在顏色上有一些突兀，這和處理五官時的細緻形成鮮明對比，表明燕碧絲個性中還有果敢、俐落、不拘小節的一面。

上一次燕碧絲來諮商時，她正在做第三份工作。目前已經是她的第六份工作。

這些年來發生了一些什麼事？

「是的，這些年來我一直在做 assistant 的工作，只不過在不同的公司而已。我其實也願意跟著一個老闆做的時間更長，但經常由於公司的變化、老闆的變化，我無法一直跟著，就只能換公司。我的上一任老闆

非常好，我真的沒有見過像他風度那麼好的人。他是在國外受教育、回國來工作的，工作能力不用說，而且工作和生活平衡得很好，按時上下班，因此我也很少加班。他有一個幸福的家庭，太太和他是青梅竹馬，兩人感情非常好，而且有一兒一女，兒女雙全，讓人羨慕不已。我跟著他工作了兩年多，學到很多東西，也非常愉快。但後來他決定辭職離開公司，因為他想把自己的一些戰略鴻圖變為現實，但遠在歐洲的公司總部並不同意，他最終選擇離開。他一走，公司勢必會派新的老闆來，我一方面是擔心是否能與新來的老闆合得來，一方面還想跟這個老闆做，於是辭職。後來由於種種原因，老闆選擇去了外地，我就沒有跟過去。」

「妳會選擇將來一直做助理嗎？還是會轉型做其他的職位？」

「我想一直做 assistant。確實，會有很多人做了兩三年後就轉職做 HR（人力資源／人事管理），做 finance（財務），但我願意一直做 assistant。在國外，assistant 也是一個專業的工作，常常有做十年或幾十年的 assistant，但在 Mainland China（中國大陸），很難找到做十年以上的 assistant。我現在做了十年，就經常會有獵頭公司來找我，因為有很多公司需要我這樣有經驗的人，尤其是我已婚已育，很多公司覺得這是一個很大的優勢。」

「妳為什麼願意一直做助理呢？」

「因為我覺得可以一直學到東西啊！每個老闆能做到現在的職位，都是因為他們很能幹，很有能力，而且做為 assistant，可以看清整個公司的框架、動向，有什麼事情，總是 assistant 第一個知道。另外，做

assistant 也……」燕碧絲擠了一下眼睛，有一絲笑容浮現出來，「也有很多資源可以用，辦什麼事情都很方便。再說我做了這麼多年，已經得心應手了。」

「有遇到不順利的情況嗎？」

「當然有。我提供 support（服務）的老闆大部分是老外，他們大多數人都非常 nice，但也會遇到比較 tough（嚴格）的人。就拿我現在的老闆來說，他其實性格有點 tough。在我之前他已經換了好幾個 assistant，他和這些人都合不來，而且職位空缺了很久。我去面試之後很快接到電話，說我可以去上班了。我的老闆是個挑剔的人，不，是吹毛求疵！他是個完美主義者，而且是極端完美主義者。完美我不怕，只要你告訴我你的要求是什麼，我一定會去做。但他偏偏不告訴你他心裡是怎麼想的，而是讓你去猜。當你憑著對他的瞭解去完成工作，但卻沒有達到他的期望時，他就會發火。

休完產假後我去上班，那時還在哺乳期，因公司離家遠，我期間不能回家餵奶，我就想準時下班，這樣可以早一點回家給寶寶餵奶。只過了幾天，他就因為一件小事對我發火，我猜到他可能覺得我因為私事影響了工作而不高興，於是我又恢復了加班，之後他對我的態度又好起來了。」

「當老闆對妳發火時妳有什麼反應？」

「忍著！我覺得『忍』其實是 assistant 一個重要的能力。我在做第一份工作時，因為老闆發火，曾跑到廁所去哭。現在不會哭了。老闆有

時罵得很兇，自己也會不開心，但我馬上自我調節：『這是工作啊！挨罵也是工作內容的一部分。』這樣一想，就會好了。而且有時正面來看挨罵：如果老闆罵對了，那自己要從錯誤中學習，下次要做對；如果老闆罵錯了，那就當作修練自己。這樣的罵都能忍過去，還有什麼人不能相處嗎？」燕碧絲笑著說，「assistant 的要求就是要和各種性格、各種類型的人打交道。當然，也要學會保護自己。」

「保護自己？妳受到傷害？」

「當然受到過傷害。最大的傷害發生在我的第四份工作時。老闆也是一個外國人。我雖然覺得那裡的辦公室政治有些怪怪的，但覺得和自己沒有關係，也沒有太在意，只專注地做自己的事情。但到離試用期滿只有兩天時，人事主管突然找我談話，讓我馬上辦離職手續。我當時一下子就傻住了，不知道發生了什麼。最強烈的感覺是 unfair（不公平），因為從進入公司之後，我勤勤懇懇、任勞任怨地做好每一件事！當時 HR 勸我自己辭職，這樣補償多一些，但我寧可不要補償，我需要公司給我一個理由。後來 HRD（人事部總監）跟我談，說是這個職位取消了，所以我需要離開。我當時就要求公司給我寫一個證明，證明是由於公司職位沒有了，才需要我離開公司，但我在公司期間工作表現良好。人事主管幫我寫了，但要求我馬上收拾東西離開公司。

我想找老闆，但他那時出差了——我想他大概也不願意面對讓我走這件事情。我有崩潰的感覺。後來我知道：我其實是公司一些管理者爭權奪利的犧牲品。後來再做任何工作，我都會小心翼翼。反思在那個公

司的經歷，我覺得可能自己不經意間得罪了某個當權的小人，不然不至於招致這樣不公平的遭遇。在現在這個公司，老闆是個低調的人，我也事事低調。我從來不跟別人聚聊，也不和誰走得特別親近。工作關係只是工作關係。」

「其實我現在的老闆還是挺有人情味的。我休產假期間，他安排了一個同事替我工作，我的產假一休完，就馬上恢復到原先的工作狀態了，並沒有因為懷孕生子而丟了職位——同行之中有多少人是這樣的狀況啊！算起來我應該是跟他工作時間比較長的 assistant。之前的大多數 assistant 跟他都不超過一年。主要還是因為他的要求比較高，而能達到的人又比較少吧！只是他總加班，而寶寶又還小，我要在家庭和工作中取得平衡，這有些難。還有我平時很少能休假：他在的時候我自然是休不成的，而他出差或休假的時候，我得幫他守在辦公室裡，有什麼事要隨時向他彙報。這樣一來我累積的假期就總是作廢。」

「在孩子出生前，對加班我並不是那麼介意，但現在就不同了：我幾乎一點自己的時間都沒有。我每天一大早就要起床，餵寶寶喝奶，然後匆忙洗漱一下，隨便吃點東西就去公司，八點過一點就開始一天的工作了。晚上常常加班到七點，以最快的速度回到家也要將近八點。人很累，寶寶也已經睡了。我現在在考慮今後需要做一些調整。」

「妳會做怎樣的調整？」

「不論怎麼調整，我想工作的穩定性還是最重要的。現在有了寶寶，家裡支出陡然增加，一下子覺得有一份工作變得重要了。我和先生

商量過了：絕對不能同時跳槽，如果要變動工作，一定要等到其中一個人過了試用期再說。」

「我想如果今後要換環境的話，中小型企業是首選，因為這樣可以完整地瞭解公司所有的流程。目前我所在的公司太大，工作分得太細，比如開一個會議，通知人、預訂會議室可能是我去做，而準備會議資料、做 PPT 可能是另外一個人去做，寫會議紀要、發佈資訊可能是第三個人去做，這樣我無法全面瞭解資訊，學到的東西也有限。如果到一個中小型企業，所有的事情都由我來做，而且在組織構架中，這樣的 assistant 其實是管理層的一員。」

「那妳考慮過其他的可能性嗎？做其他的職位？」

「其實，如果有可能，我倒願意試試銷售。雖然銷售很有挑戰性，靠業績說話，但我喜歡這種挑戰。」燕碧絲的眼睛亮起來，但隨即又暗下去，「但銷售風險太大。如果再年輕一些，我可能毫不猶豫就去嘗試了。」

「任何可能性都會存在。」我說。燕碧絲點頭同意。「只是，目前事業不是我重點考慮的。」她的目光看向了第三幅畫。

理想之樹

「我真希望樹上能結滿那些我想要的東西。」在畫第三幅畫之前，燕碧絲自言自語了一句。在畫的過程中，她本來畫了香蕉、蘋果、櫻桃

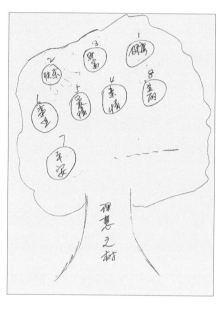

（圖11）

等水果在樹上，但感覺無法表達出自己的意思，於是把這些水果全部擦掉，直接用文字代替（圖11）。

「我想要的東西有：快樂、財富、健康、事業……等等。」燕碧絲指著樹上結的果子說，「我是不是太貪心？」然後自己回答說：「其實也不貪心，這是每一個人都想要的東西。」

在後來的討論中，燕碧絲把那些果實按重要性從高到低進行了排序：「健康最重要，自己的健康，家人的健康。其次是快樂的心情，再次是財富。兒子本來就是要花錢的。接下來是親情，接下來是愛情，接下來是事業，然後，是平安吧！其實我覺得平安已經在健康裡面了。最後是美麗。」她又笑起來：「年輕的時候，一定會把美麗排在前面的，現在，它已經變得不那麼重要了。」

「其實，我現在很知足了：有自己的兒子，有自己的老公，有自己的房子。還有家人的身體都很健康，工作也還不錯。雖然我覺得還可以得到更多東西，但我覺得目前的狀態已經很好。我希望等兒子長大時，希望他擁有一個更美好的社會。」

白領成長之路

燕碧絲不是杜拉拉（註5）。但她是 90 年代進入勞動力大軍中的上海白領的典型代表。她從一個畢業時滿懷憧憬的大學生，成長為一個滿口英文夾雜著中文的 OL（office lady，辦公室女性）。

我們見證了十年前她透不過氣來的樣子，又見證著她成為母親、把家庭做為重心的角色轉變。她的稜角被磨平很多（圓形窗戶的象徵含意），變得成熟，有了新的價值觀——健康和快樂高於一切。

在成長的過程中，可以看到她以前的一些模式仍然在發揮作用：那種強烈的不安全感，那種被傷害感，或害怕被傷害感，如圖 7 中的那些分割，那被隔離開的家。在她的敘述中，她數次說到要「保護」自己的家，保護兒子不受到傷害，保護自己的家庭不受到社會上不好風氣的侵害。她對第四份工作受傷害的感受，也會比一般人更大、更深，其中難免有她自己加工機制的誇張和警告。只是，與十年前那被大海隔開的在小島上孤零零的屋子相比，燕碧絲已經有很大進步了，她已經把自己的防禦水準大大降低了，她的包容性在提高，她的開放度也在大大增強。

儘管諮商中一直沒有觸及，但可以推測出燕碧絲的不安全感和童年經歷有關。兒子的出生讓她有機會重新體驗自己是怎樣長大的。希望藉此能讓她審視自己的不安全感和防禦機制，擁有更多的安全感。

註 5：杜拉拉：是大陸著名職場小說《杜拉拉升職記》中的主人公，是新時代職場成功女性的代言人。

CHAPTER 2
家庭成員：讓我們蛻變的人

我們無法選擇自己的家庭，無法選擇自己的父母。

能夠選擇的，是我們看待父母的角度、對待父母的態度。

家庭成員，是讓我們產生蛻變的人。

10 年前
從「林妹妹」到「王熙鳳」

婚前，我是「林妹妹」；婚後，我是「王熙鳳」；給我改變力量的，是我的兒子——一個腦部受傷的特殊孩子。

蕾第二次來心理諮商室時，帶了六幅畫：三幅是她自己畫的，三幅是兒子畫的。這是第一次心理諮商時我出的家庭作業。她想解決的問題是：我該如何面對逐漸長大的兒子？

特殊媽媽

蕾是一位特殊的媽媽。說她特殊，是因為她有一個特殊的兒子——在早產過程中，兒子腦部受了傷，出生後就和別的孩子不一樣。她很早就知道這一點，慢慢開始接受這一點。用她自己的說法是：「結婚前，我是『林妹妹』，處處需要別人的照顧；結婚後，我變成了『王熙鳳』，不僅要自己照顧自己，還要堅強地面對一切。我深深地體會到那些健康兒童家庭的幸福。家中如果有一個比正常兒童發育緩慢的孩子，父母耗費的心血不知要多多少！」

蕾的特殊之處在於：在兒子很小時她就開始進行教育干預。在較長一段時間裡，她把大部分時間都花在兒子身上，尋找一切可以得到的資訊來幫助自己教育孩子。到兒子上學的時候，她為兒子請了一位大姐姐，

全天候地陪著孩子上學、遊戲、做作業。讓她欣慰的是：孩子的智力發育、生活自理能力、人際交往能力要比同類孩子的情況好得多！智商分數在不斷提高，擁有一個友善的人際環境，並能夠享受到生活的快樂。

蕾的特殊之處還在於：因為關注兒子，她開始關注與兒子同樣情況的孩子。她最終成了兒童治療的專業人士。這是她自己以前從來沒有想到過的。兒子改變了她一生的道路。

隨著兒子進入青春期早期，蕾開始有些不安，她不知該怎樣面對長大的兒子。大姐姐開始管不住 12 歲的兒子，流露出為難情緒。為此她特地請了一位體育系的大學生做家教，陪著兒子每天做幾小時運動，用運動的方式幫助兒子。但她內心還是有些不安，她感覺自己也有一些問題，她有些擔心自己及家庭的將來。

在第一次諮商中瞭解了這些情況後，諮商師建議她第二次把自己及家庭成員的圖畫帶來。從家庭成員的圖畫對比中，可以更直接反映出家庭成員的互動、定位及矛盾焦點。

紅色與黑色的衝突

看著自畫像（圖12），蕾這樣描述自己：「我是一個很活潑的人，非常喜歡紅色，所以畫了紅色的連身裙。我也很喜歡花，所以為自己準備了一束鮮花。」

諮商師看著連身裙，提了一個問題：「妳畫的是現在的妳，在生活中妳現在還穿這種連身裙嗎？」

（圖 12）

蕾陷入了回憶：「我現在早已不穿這種連身裙了。結婚以後還穿過這種樣式的連身裙，但現在早就不穿了。我現在已經快 40 歲了呀！」

「妳非常喜歡這種裙子嗎？」諮商師問。

「那當然。我 8 歲時第一次穿這種裙子，從那時起我就喜歡上這種裙子。我喜歡穿著它上學，喜歡穿著它上臺表演節目。穿這種裙子讓我感覺自己特別有女孩子的氣質。國小那段時光多麼美妙呀！」

注意到蕾無限神往的神情，諮商師問了一個問題：「與那段快樂的時光相比，妳覺得現在生活中最大的變化是什麼？」

「沒有那種無憂無慮了。」蕾脫口而出，「孩子出生後，隨著孩子問題的逐漸凸顯，我徹底告別了無憂無慮的生活。在經歷了痛苦的調適與接納過程之後，我就逐漸將大部分心思及精力放在了孩子身上，放棄了很多本該屬於自己的東西。雖然我的本性依然活潑開朗，但我覺得能讓自己活潑開朗的機會很少了。」

「妳很希望能夠重新擁有活潑開朗的自己，所以在畫中妳給自己穿上了蕾絲裙。只是我想問一個問題：妳覺得自己穿上蕾絲裙和諧嗎？」諮商師問。

「妳這麼一說，我覺得稍微有點問題：圖畫看起來不像是快 40 歲

的女性，倒像是 20 多歲的女性。」蕾若有所思。

「這會不會是妳現在的一個矛盾？一方面，妳渴望那些浪漫、唯美的東西——我注意到在畫中，妳手裡拿著一束五顏六色的鮮花，這也是浪漫的表現之一；另一方面，現實卻是沉重的。妳用 20 歲的浪漫來承受 40 歲生活的沉重，這兩者之間必然有衝突。妳的這種浪漫氣質不知對孩子有什麼影響？會不會對孩子的期望過高？」

「在孩子問題上，我有時候表現得特別焦慮，可能就是因為對孩子的期望過高。」

「其實妳在自畫像中已經形象地把這種浪漫與現實的衝突表現出來了——妳用了紅色和黑色的衝突。」諮商師指著自畫像。

「對呀，我當時怎麼會用這麼多的黑色來強調頭髮呢？」蕾自己有些迷惑了，「不過，這一絲一絲的頭髮倒有些像我的苦惱。這好像跟古詩中吟的一樣：白髮三千丈，緣愁似個長。這樣解釋有道理嗎？」

「當然有道理。」諮商師鼓勵她，「妳用了那麼多筆墨來強調頭髮，一是說明妳做事比較仔細，把頭髮一根一根畫出來；二是說明妳現在思慮較多，有比較多的煩惱。我們再從後面的畫中具體來看妳的苦惱。」

巨大的藍燈

在屋─樹─人的圖畫（圖13）中，蕾畫了她理想中的家。

畫的左邊是屋子。房屋有三個窗，其中有兩扇還敞開著，表示她希望與外界交流。門口那條通向右下方的路也傳遞了同樣的資訊。但與

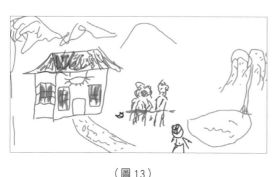

（圖13）

此矛盾的是：這棟屋子的門是打不開的！門甚至比窗還小，可見進入屋子的難度。這表明對蕾來說，敞開心扉是件比較困難的事。

在屋子中，有一個東西吸引了諮商師的目光：那盞藍色的燈。與整個屋子相比，它佔的比例顯然過大。問及蕾為什麼會畫這麼大一盞燈，蕾說：「這表示我家很溫暖。」諮商師問：「藍色的光帶給妳的是溫暖的感覺嗎？」蕾閉上眼睛想了一下：「它讓我感到寧靜，是我8～12歲時曾經住過的家，也是我一直懷念的、理想的家——寧靜、無人打擾、悠閒自樂。」

畫的中央是三個家庭成員，他們之間的互動關係是：夫妻兩人坐在庭院裡，看著正在玩耍的孩子。這三人之間的互動並不緊密，夫妻雙方擔憂地觀望著孩子，並沒有參與到孩子中，夫妻之間也沒有互動。

蕾畫自己時用了熱烈的紅色，畫孩子時用了紫色，而畫先生時用的是冷色調的藍色。諮商師問：「是不是在家裡妳佔主導地位，發揮著更大的作用？」蕾點頭稱是。

她第一次提及先生：「先生出身於軍人家庭，家教非常嚴厲，所以他的性格比較內向，不善言辭，非常循規蹈矩。在教育孩子問題上，他的態度和我一致，希望孩子做個快樂的人，能夠生活自理，能夠走入社會。但他面對腦傷孩子常常感到束手無策，再加上由於工作的性質經常

外出，所以對孩子的教育和家裡的事，基本上就由我來承擔。」蕾又補充：「我們感情非常融洽。」

「妳覺得自己能夠承擔起這樣的重任嗎？又要工作，又要教育孩子，還要操持家務？」

「我不覺得累，但總覺得心裡沒有安全感。」

諮商師從圖畫中讀到的是蕾需要給自己一個時間和空間，讓自己成長。

哭泣的柳樹

諮商師看了看畫面的右邊，蕾在那裡畫了一棵樹。一棵柳樹。一棵像是流著淚的柳樹。細細的樹幹托著飄散著的枝條。

這棵樹的枝條披散向下，代表蕾的能量在向下流失，或代表蕾懷戀往日的美好時光。從這棵樹本身看，它的生命力不夠旺盛。這是一個重要的信號——蕾覺得自己的能量不夠。她畫的樹遠遠離開房屋，這棵樹在小坡上飄飄搖搖，自身尚且無法立穩，更無法為家遮風避雨。

這棵樹表明蕾家庭中的一個主要矛盾：她丈夫承擔的家庭責任太少，而蕾一方面覺得自己能量不足，另一方面，她又要付出很多。長此以往，她會陷入一種能量枯竭狀態。那屋子地基不甚穩固同樣也表明，蕾感受到家庭地基的不穩固不是因為夫妻雙方的過錯，而是因為他們缺乏能量上的均衡。

諮商師建議蕾與先生進行溝通。那棵哭泣的柳樹清楚地表明，蕾軟

弱的心需要得到安慰，需要鼓勵，需要被支援。雖然蕾還用紅色的衣裙來裝扮自己（在自畫像中），但她內心對自己、對這個家產生了深深的無力感。她在孩子的成長中已付出太多，她沒有時間和精力考慮自己的成長。用蕾自己的話來說：「在眾多的煩惱與壓力之下，我多麼希望能拋開一切來修養身心啊！」

家庭關注的主角：兩個兒子

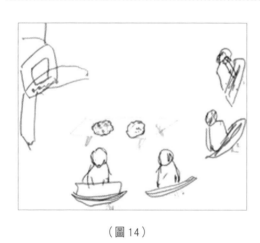

（圖14）

蕾的家庭動態圖（圖14）很有意思：一家四口都背對著作畫者，在看電視。從左至右四個人分別是：婆婆、兒子、丈夫和蕾自己。值得注意的是，這裡的家庭成員由上一張的三個人變成了四個人。婆婆在這裡出現。長輩對孩子有什麼影響？蕾沒有多談，但從畫中看，婆婆應該是蠻疼愛孩子的，因為蕾讓她坐在兒子身邊，和兒子距離很近，表明兩人的關係比較好。

從圖畫中這四個人空間位置來看，家中的兩個男性（也剛巧是兩個兒子）處於中心位置，而兩位女性（也剛巧是兩個母親）處於邊緣位置。可以看出，蕾是把家中這兩個男性當成重點。這再一次點出家中動力的不平衡：受照顧方是男性，而照顧方是女性。

如果四個人僅僅只是坐在那裡看電視，這幅畫將反映出蕾家庭成員之間的距離。雖然這是中國家庭中最常見的情景，但透過圖畫，諮商師問了蕾一個問題：「為什麼你們一定要透過電視做媒介才能坐在一起呢？你們是不是很少有坐在一起相互交流的時候？如果真的沒有，是不是要引起注意？」蕾頻頻點頭。

畫中間有一張顏色明快的茶几，茶几上有一些暖色調的食物。不要小看這食物，它給整幅畫增添了溫暖感。食物是用來滿足人們的食慾的，在心理學中，它常和愛聯繫在一起。這兩盤食物代表著聚合全家人的愛。

綠色的兒子

蕾非常有心，她把兒子畫的圖畫也帶過來了。

在孩子的自畫像（圖15）中，我們看到了一個綠色的人，充滿稚氣。僅憑他的畫，我們很難想像這是12歲孩子的畫。由此可以看出他的發展確實比較遲緩，沒有達到他的實際年齡水準。

看著這幅畫，諮商師表達了對蕾的敬佩：「有一個這樣的孩子，做母親的會付出非常多的努力。妳真的非常了不起。妳的兒子也非常了不起，因為他選擇了自己最需要的顏色——綠色。儘

（圖15）

管他不一定能用語言準確地描述出來，但他真的渴望成長，也希望用綠色讓自己躁動的心安靜下來。」

裂開的屋頂、奇怪的樹

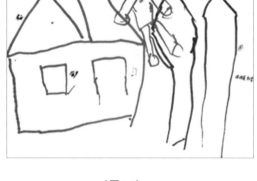

（圖16）

從孩子的畫中可以解讀出：一棟大大的房子意味著家庭對他的重要。紫紅色的門窗，表示了家庭的溫暖。用鮮亮的紫紅色畫了自己在院子裡玩，可以看出正如他的父母所期待的那樣，他基本上是一個快樂的孩子。

在孩子的屋—樹—人畫（圖16）中，有兩個重要的資訊：裂開的屋頂、奇怪的樹。

裂開的屋頂其實是孩子對自己身體狀況的認知，他覺得自己的頭部曾經受過傷，就像那個裂開的屋頂。國外曾有醫生對腦傷孩子進行過研究：讓孩子用語言描述自己腦傷的情況，他們很難說清楚；但如果讓他們用圖畫來畫出來，大部分孩子都能很清楚地畫出來。孩子會把他的直覺表現在圖畫中。

在畫面的右邊，有兩棵很奇特的棕色的樹。這兩棵樹都有尖的頭刺向天空，表明孩子內心的攻擊性；用棕紅色，表明了他內心的焦慮及不

安。這兩棵樹的形狀又特別像男性生殖器，這表明孩子在進入青春早期後，已有了原始的性衝動。

小爸爸、大媽媽

在家庭動態圖（圖17）中，孩子畫的是一家三口在一個房間裡活動。孩子的描述非常簡單：「爸爸、媽媽在玩電腦，我躺在床上休息。」從孩子的畫來看，一家三口人都在一個房間裡活動，表明具有較親近的關係。他雖然在玩，但他還

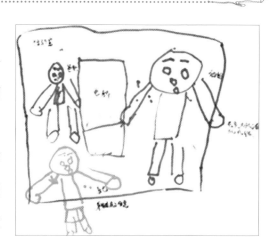

（圖17）

是希望爸爸媽媽能在一旁陪他，哪怕他們在做自己的事。這可以看出他對父母的依戀，也可以看出，在孩子的眼中，父母的感情是很好的，他們是在一起的。可能還有另一個資訊在其中：父母與自己的互動並不多。他印象最深的是父母在玩電腦，而不是和他玩。

比較有意思的是三個人所佔的空間位置：媽媽佔了畫面右側一半的位置，而爸爸只佔了左側很小的位置。這表明在孩子心目中媽媽佔有非常重要的位置，而父親的位置相對就小得多。孩子的畫往往用非常直接明白的語言把內心的感受表示出來。

諮商師建議蕾就這一點與孩子的父親進行溝通：「在孩子心目中，

他何嘗不希望畫一個大大的父親呢？尤其對他目前的成長而言，父親的角色對他的性別認同、男性行為具有更重要的作用。父親要學習如何更深地融入到這個家庭中。」

由於蕾的丈夫不願意用圖畫的方式來表達自己，所以關於家庭的圖解，只限於蕾與孩子。

蕾面臨的主要問題是如何面對進入青春期的孩子。從兩人圖畫的總體資訊來看，整個家庭氛圍是比較和諧的。這也是蕾付出許多努力得來的。最關鍵的矛盾是家庭成員能量的平衡問題。長期以來，蕾付出得更多，並且由於和家庭過分緊密地聯繫在一起而陷入某種程度的自閉，也失去自我發展的空間；而先生迴避應該承擔的責任，長期游移於母、子緊密關係之外。因此這個家庭急需解決的問題是挑動父親參與到家庭生活中，與母親一起承擔起家庭的責任，家庭關係的重心應該首先是夫妻關係，其次才是親子關係。

蕾在諮商中獲得了足夠的資訊，透過圖畫這種工具和諮商師的幫助，她更清楚地傾聽到自己內心的聲音。她計畫回家與丈夫好好溝通一下。

從「王熙鳳」到心理學工作者

「從一位普通的醫務工作者，成為一名心理醫生，給我改變力量
的，是我的家庭，尤其是我的兒子——一個腦部受傷的特殊孩子。」

——蕾的心聲

我是在一次學術會議上再次見到蕾的，是心理學的學術會議，她是
與會代表。因為兒子的疾病，她走上了醫治和兒子有著類似問題的孩子
的專業道路，並逐漸偏向心理的方面。如今我們算是同行了。我們有了
一次深談，跟著她的圖畫，瞭解了她八年來的心路歷程。

透過圖畫看十年成長

蕾畫了新的家庭動態
圖（圖18）。她這樣描述自
己的圖畫：「一個暖暖的
秋日，全家人在院子裡曬
太陽、玩耍。慈愛的奶奶
80歲了，她身體健康是全
家人的福分。奶奶坐在橘
樹下，在她的身邊，有幾

（圖18）

隻調皮的小貓，和她一起看著兒子、孫子在遊戲。媽媽則在院子中央看著丈夫和兒子踢球。兩位母親在為兩位男士加油鼓掌。秋天的園子裡，媽媽喜歡的鮮花依然開滿枝頭。」

和她十年前的那幅家庭動態圖相比，兩幅畫有一些共同點：都是在室外，處於大自然的懷中。但也有很多不同：當年她的筆觸是細碎的、斷續的，色彩是比較冷的，似乎可以瞥見她當年的情緒波動和低落；而現在這幅圖畫，筆觸更為流暢，色彩更為暖色調，反映出她情緒的平和和溫暖，非常重要的一點是，十年後的圖畫有了更多的內在穩定感。

就房子而言，以前圖畫中的房子是沉重的、難以進入的，那棟房子的屋頂和窗戶都被濃重地塗黑過，而現在圖畫中的房子則是敞亮的、開放的。過了那麼多年，那盞藍色的燈仍然在，代表著家庭的愛和溫暖。只是在現在這幅畫中，沒有再強調燈光，這有可能是她已經擁有這些，所以不必再強調。畫面的右邊依然有一棵樹，只不過八年前的那幅畫上是柳樹，現在這幅畫上是一棵結滿果實的橘樹，前者代表她感覺到能量感不足，後者代表著勃勃生機。

目前的畫面上共有四位人物：奶奶、父親、母親和兒子。奶奶和爸爸是用藍色畫的，兒子是用紫色畫的，蕾自己是用黃色畫的。除了她自己外，這與以前畫中人物的顏色是一致的。奶奶的色系與父親一致，應該還是非常和諧的。而她自己，以前的圖畫中是紅色，目前的圖畫中是淺黃色，這深有寓意。在以前的圖畫中，她自己是最顯眼的顏色，代表著她在家裡是最強勢的人、能量最高的人，但由此帶來的問題是她付出

過多，照料家庭的責任過多地落在她肩上，她有些承擔不起。

而在目前的圖畫中，她用淺黃色畫出的自己在畫面中最不顯眼，這代表著家庭動力結構的變化：她已經不再是家庭中付出最多的人，她盡力隱匿自己在家庭中的作用。父親的形象所佔面積最大，代表著他是家庭中最重要的人。奶奶的加入，代表著作畫者對奶奶發自內心的接受，代表著整個家庭系統的更加和諧。不論奶奶在家庭中發揮了怎樣的作用，她都是家庭中有機的一個組成部分。家庭中所有的互動都會影響到她，她也參與在家庭的互動中。兒子依然是紫色，代表著樂觀、積極、喜愛和沉重、無奈的混合情緒。

畫面上紅色面積最大的是那把太陽傘。作畫者可能是寫實，但它的顏色、面積和構圖有重要意義：保護傘對家裡人是重要的。作畫者對家庭應對壓力方面有樂觀的看法，相信家庭能夠應對所遇到的困難。畫面上有兩處鮮花，代表著作畫者對美的追求、喜愛，也代表著作畫者的浪漫情懷。

兩幅圖畫的對比，可以看出一個人十年來的成長，一個家庭十年來的成長。

孩子不完美，家庭也可以和美

要擁有這樣一幅家庭和美圖，絕對不是一件容易的事情。兒子健健康康成長到 20 歲，對每一個家庭成員都是考驗和修練。蕾說：「雖然兒子已經 20 歲了，但出生時的腦傷影響著他，使他仍像孩子般可愛、調皮、任性，自我控制能力不夠，沒辦法控制自己的情緒和行為，沒辦

法『講道理』。舉個例子吧，他喜歡摔所有玻璃的、水晶的東西，家裡有多少個花瓶，他就摔掉過多少個花瓶，有多少個玻璃盤子，他就摔掉過多少個盤子。我那麼喜歡鮮花，但家裡沒有一個花瓶。有很長一段時間，家裡沒有任何玻璃製品。

隨著他長大，自我控制能力開始增加。有一次，我忍不住買了一個很漂亮的水晶花瓶擺在家裡。他回來第一眼就看到了這個花瓶。我注意觀察他，他把花瓶拿在手裡，嘴裡自言自語道：『不能摔花瓶。』我即時表揚了他。吃晚飯期間，所有人都坐在餐桌邊，他走開，又去拿花瓶，看得出他非常想摔這個花瓶。在全家人的注視下，他再一次對自己說：『不能摔花瓶。』全家人鬆了一口氣，趕緊表揚他。

這天晚上，大家睡到半夜，聽到客廳發出驚天動地的聲音，我第一反應就是『花瓶沒了』。爬起來一看，果真，他穿著睡衣在那裡盯著碎掉的花瓶看，看到我，他抬起眼睛說：『媽媽，睡不著。』我讓他回屋睡，自己小心翼翼地把花瓶碎片掃了，然後我也睡了。第二天全家也沒人說他。已發生的事情只能讓它發生。他跟其他孩子不一樣。」我能夠理解，按孩子的狀況，他已經克制了又克制，從看到花瓶開始，一直克制到半夜，他已經盡了他的努力，但仍然無法戰勝自己的念頭和衝動。

「一開始時，我們其實並沒有這麼好的心態，有時我們還是忍不住用正常孩子的要求對待他。比如，他想對奶奶表示好、表示親熱，採用的方式是把奶奶搖來搖去。但他個子那麼高，人又長得胖，奶奶在他面前非常瘦小，他一搖奶奶，奶奶隨時會倒下。每每看到這樣的情形，家

裡人就會衝上去把奶奶『解救』下來，而且狠狠地批評他不尊重老人。奶奶是家裡的寶，所有的人都對奶奶尊重有加，絕對不允許這樣的事情發生。次數稍微一多，他就學到一點：『只要一搖奶奶，所有的人就會關注他，他的要求就很容易得到滿足。』這下可糟糕了，他一有什麼要求，第一個反應就是去找奶奶，『奶奶！奶奶！』滿屋子找奶奶，一搖奶奶，全家人就會出現，對著他又叫又嚷。我是最早發現他的這個模式的。

那時我正在學習心理學的治療方式，我發現講到的一些現象就在我身邊存在。我試著跟家裡人溝通：『本來他這樣做不是不孝敬奶奶，而是想表達友好，他的智力水準就停留在這個程度。平時他有任何好吃的東西，第一個就會想到送給奶奶。但由於大人的過度反應，他會把它做為一種要脅大人的手段。如果我們不過度反應，有可能他就不用這種方式了。』

家裡人哪裡聽得進去呢？他們覺得是我太溺愛孩子。要改變一種思維方式是非常困難的。我一有機會就跟家裡人溝通。而這個期間，兒子的這個行為太頻繁了，所有人都疲憊不堪。百般無奈之下，大家同意照我說的去做。我先跟奶奶說：『只要妳一聽到他急急地叫妳，滿屋子找妳，妳就找個地方躲起來。』

奶奶心領神會，再聽到、看到孫子滿屋子找她，她就腳底抹油——溜了，還不忘記對著孫子擺擺手：『byebye，我不陪你玩啦！』

我再跟家裡人，尤其是跟我先生說：『看到他滿屋子找奶奶，我們

就用其他事情吸引他的注意力。萬一他找到奶奶、搖奶奶，大家不要厲聲喝斥他，而只是像跟他玩遊戲一樣，讓他不要玩這種遊戲，而是去玩另外一種遊戲。」大家都同意這樣去做。

實施了幾次後，兒子不再天天找奶奶了，奶奶也很少被他做為『人質』了，兒子覺得這個遊戲不好玩了，大家都不陪他玩這個遊戲了，他一個人玩沒有意思，也沒辦法讓家裡人滿足他的要求。」當蕾講起這個故事時，她一副天真的表情，讓我會恍惚間看到婚前那個可愛「林妹妹」的影子。把如此艱難的育兒過程講得風清雲淡，背後得有多少定力！

「我感到非常欣慰的是，因為有這個孩子，家裡的和階程度要比正常家庭更高。以前還主要是我管兒子，但隨著兒子長大，很多事情需要父親來做，他父親與他溝通更方便，這時孩子父親就承擔起更多的照顧責任。他非常自然地接了這個擔子。與他小時候明顯不同的是，父子之間的互動增加了，他們經常散步、跳繩、聊天、出去玩。在我眼裡，他們有時就像『哥兒倆』。由於兒子的特殊情況，家裡人的互動要比正常家庭多很多，而與外界的互動不多。只是，和以前不一樣的是，全家人在互動時快樂的情緒增加了。」這一點從她跟我講述那些摔花瓶、搖奶奶的故事中可以看出。

在別人眼中可能是愁苦、煩惱無比的事情，在她講來都是那麼好玩，那些笑意不僅僅是在她臉上漾開，更是從她心底泛起。這樣的愉快情緒一定是有感染力的。

其實，在蕾第一次來諮商時，她的一個主要議題就是如何讓丈夫更

多地參與到對孩子的教養中，因為她明顯感受到力不從心，無法一個人承擔起主要的責任。而在那次諮商之後，她丈夫確實參與更多，讓她能夠放手更多。

家有殘障兒，怎樣的家庭模式最好？

在我所接觸到的類似家庭中，有一種模式是：殘缺的孩子，包括那些有嚴重精神疾病的孩子，會成為家庭的「黑洞」，把家庭所有的歡笑、支持和鼓勵都吸光，家庭的基調是愁苦的、無助的、掙扎的。

我在諮商室裡曾經接待過一個媽媽，她的兒子已經讀大學，但從高中開始就出現嚴重的心理障礙，不定期地發作，整個家庭被孩子攪得天翻地覆。為了兒子的事情，她和丈夫相互埋怨、冷戰。她本人和丈夫都不能安心地工作，因為兒子一發病各種情況都可能發生，他們隨時要像消防隊的滅火隊員一樣出現在現場。

從她描述的狀況來看，她兒子的狀況非常像精神分裂症。我的建議是讓她帶兒子到醫院去確診，根據診斷結論制訂相應的治療方案。她長長地嘆一口氣，說：「早在四年前我一個當醫生的好朋友就給出了這樣的建議，但我怎麼捨得送兒子去啊?!兒子怎麼可能是瘋子呢？」我在心底裡嘆息：四年的時間裡一家人的生活都隨著兒子的乖戾、發病和平復而起起伏伏，這對整個家庭來說是怎樣一種折磨啊！兒子固然有問題，但母親也有問題：不願意接受現實。她甚至拼命地用全家人的安寧來維持這個假象。

　　我不知道蕾當初怎樣度過最初的時日。她說：「其實兒子3歲以後就顯現出發展遲滯。當時我帶兒子去看病，醫生給出了各種診斷結論，但後來集中於腦傷的診斷。我無法接受，於是帶他去更好的醫院檢查。檢查出來的結果我還是不接受，於是我帶他到更大的地方去檢查。我甚至帶他去了北京。這樣一晃就到了他6歲的時候，我才開始接受他不是一個正常的孩子。現在回頭想想，由於自己那時一直不肯接受現實，其實療育得晚了一些。如果早一些接受，早一些開始療育，有些功能可能會發展得更好一些。」

　　「說到療育，那時全國也沒有幾家療育機構。為了有好的效果，我把兒子送到了北京一家療育機構，委託北京的一個朋友週末接他回家住，而我自己則回公司工作。那時真是拼命工作，所有的加班我都接下來，因為好累積假期去看兒子。那一陣子我的生活只有兩個內容：不是拼命上班，就是去看兒子。反正年輕，也消耗得起。但後來，兒子在朋友家熟悉一些後，開始任性。他想見我，哪裡能馬上見到我呢？他就把別人家的電視機狠狠地推了一下。那時他還小，沒有太大力氣，電視機倒了，沒有碎，但也不能用了。朋友管不了他，只好給我打電話。我能說什麼呢？只能把他接回來。也就是從這以後，他知道推電視機可以達到他的目的，所以他再有不如意的事情時就會推電視。後來他的力氣大了，再推電視機，真的會把電視機摔壞的。我家的電視機就是這樣一台一台地都壞了。後來索性不買電視了。我家到現在都沒有電視機。」

　　「從北京接回來後，他就到了上學的年齡。給他上什麼學校？考慮

來考慮去，我們讓他上的是正常學校，請了一個大學生做家教，在課餘時間陪他。後來隨著他長大，讀完書後，需要有人全天候陪。他也曾經在家裡待過一段時間，當時有兩個家教輪流值班帶他。但後來我們發現這不是最好的法子。我們就開始考慮，到底到哪裡去。後來選擇了一家比較人性化的醫院，讓他住進去。那裡的醫生是我的朋友，會比較照顧他，而且他有玩伴，也能學習怎樣適應集體生活。那裡的目標是讓病人學會生活自理。每個週末我們接他回來，他在家也玩得非常開心。」

在我看來，蕾一家對兒子已經照顧和安排得很好了。他們考慮到孩子的具體情況，為孩子做了安排，也為自己的生活留出空間。只有家長正常地生活、工作，才更有可能以好的心情、充沛的精力與孩子相處。

但蕾在做更深入的反省：「在兒子的成長過程中，由於我們對他的愛和擔心，我們對他進行了過度保護。我們一直像照顧小孩子那樣來照顧他，這在一定程度上也阻礙了他的發展和社會化。現在自己從事專業治療工作，回頭看帶兒子的過程，還是有很多可以改進的點。比如那時其實不應該讓兒子上正常學校，而是讓他上特殊學校。因為特殊學校的教育目標更主要關注學生的自理能力方面。

上正常學校，其實還是我們家長一片良苦用心，單方面希望他在正常學校裡變得正常。但孩子的生理狀況決定他根本不可能和正常學生一樣，家長需要操心很多，比如和老師保持密切溝通，比如關注其他同學對待孩子的態度……如果兒子在特殊學校，可能會更自然一些，不用這麼費勁。

　　其實我們也有意識地鍛鍊他的自理能力，讓他一個人上學，我們在後面悄悄跟著，看他是不是會買票、過馬路。但畢竟不是每天都可以這樣做。現在他到了這個年齡，我們更多考慮的是他在生活上能夠更獨立，在我們老去的時候，他能夠照顧好自己。這個目標其實在他出生之後就可以確定下來，但我們還是走了一些彎路。

　　比如像他砸電視機這件事情，如果我們在第一次引導得好，可能他就不會有後來的壞習慣，因為他並不是每一台電視機都砸。醫院也有電視機，他發再大脾氣都不會去動電視機，因為他分辨得出那裡的電視機不能砸。」

　　「還有他愛吃零食的問題。由於他吃零食沒有節制，一吃就會把所有他看到的東西吃完才甘休。為了控制他的體重，我們堅決控制他的零食。之前我們一直都控制得比較好，夫妻兩人都遵守同一個規則：不該給時，不論他怎麼無理取鬧，就是不給；該給時，他自己不要求，也主動給他。後來我和他父親有一陣子同時出差在外，奶奶和家教兩個人在家帶他。我們走之前曾和奶奶說過：不要買零食在家，這樣就不會遇到他吵鬧著要吃零食的問題。

　　但奶奶還是買了零食，她覺得只要自己藏好就沒有問題。但是孩子想吃東西的慾望是多麼強烈啊！他可以搜遍每一個角落把零食找出來。在他找出來之前，奶奶趕緊拿了零食跑。但老太太怎麼跑得過孩子呢？眼看著孩子要追上了，奶奶只能把零食丟給他。幾天工夫，孩子就學會了找零食。等我們夫妻倆回家時，就發現以前制訂的措施『土崩瓦解』

了，在孩子那裡再也行不通了。」

「你們實施了很久的措施，真的會因為這幾天就無法發揮作用了？」我有些疑惑。

「是真的。」蕾認真地點點頭，「一直到現在，孩子回家後都會習慣性地翻找零食。奶奶也會習慣性地藏零食，當然比以前少很多。」

「那他找著了怎麼辦？」我有些好奇。

「只好讓他吃囉！」蕾笑起來，「這是他和奶奶玩遊戲的獎品啊！奶奶願意陪他玩，每次還都升級，藏到不同的地方。剛開始時奶奶還試圖阻止他吃完，但他一拿到吃的，就馬上迫不及待地往嘴裡吞，哪裡還搶得下來。我們只好勸奶奶下次買小包裝的。」

「所以奶奶也是家裡的重要角色？」

「是的，因為有了這樣一個寶貝兒子，全家人都要步調一致，我們也做很多奶奶的工作，所有的教育工作都需要她的配合。奶奶現在配合得很好呢！」

家有殘障兒，一切都會不同。沒有花瓶，沒有電視，這些還只是小事，家裡可以沒有這些。但如果家裡沒有歡笑，沒有愛，沒有正常的生活，這些是大事。蕾非常好地處理了這些，雖然這些也有一個學習的過程，但她能夠那麼好地處理好自己的工作、家庭的生活、兒子的生活，這是非常偉大的。

不把孩子送進醫院，並非對孩子最佳；把孩子送進醫院，並非是因為不愛孩子。

接受孩子不正常這個現實

　　我曾經在心理諮商室接待過的那位母親，一年以後她的朋友還來替她諮商過一次，因為她的狀況越來越差。她本來是一個公司的部門負責人，工作上非常出色，但由於兒子的狀況越來越惡化，發病週期越來越短，她被干擾得無法集中精力工作。

　　她開始帶著傷出現在公司，因為兒子的暴力傾向越來越嚴重，最開始只是向家人扔書本，後來是手邊有什麼就扔什麼，最後連椅子都舉起來毫不猶豫地丟向家人。丈夫因為無法忍受，提出送醫院，她堅決不同意，丈夫就索性住到公司。她一個人在家更是心驚膽顫，無時無刻如履薄冰，生怕自己哪句話沒有說對會觸到兒子的雷區。為了讓自己有安全感，她請公司裡的一個男同事每天晚上來坐一會兒。她丈夫知道這件事情後，又和她展開升級版冷戰。

　　即使這樣，她仍然力圖維持兒子是正常的想法。她覺得兒子太自閉，天天宅在家裡，於是央求最好的朋友帶他出去逛街、看電影——兒子在別人面前比較克制，在家人面前比較任性，她自己無法帶兒子出門，兒子隨時可能在任何地方鬧起來，但別人帶著出去走他就沒事。

　　她央求親戚邀請兒子去家裡玩，這樣兒子可以和同齡的孩子一起交流。但後來發生一件事情，親戚們再也不敢請她兒子去玩了。她兒子在親戚家時，親戚好心地幫他把外套洗了，結果她兒子找不著自己的隨身碟時，臉色大變，因為隨身碟裡有他下載的一個遊戲。他一口咬定隨身碟是在外套口袋裡被洗掉了，然後衝到陽臺上就要往下跳。親戚家可是

住在 18 樓啊！所有的人都臉色慘白，還好有一個人反應很快，衝過去死死抱住他。他情緒激動，又喊又叫，又踢又打。親戚只能打電話報警，然後又打她的電話。

等她趕到時，警察也在，社區保安也在，社區工作人員也在，親戚的孩子顫抖著手在為她兒子下載那個遊戲，現場一片混亂。看到兒子被兩名警察捉著，她很心痛。她知道，在親戚眼中，兒子不再是個正常人了。她能夠給兒子創造的空間更小了，她自己的迴旋餘地也更小了。

她出現了嚴重的失眠、情緒低落等症狀。她已經不願意到心理諮商室來，因為上次離開時，我告訴她，她缺乏的只是行動力。她的朋友非常擔心她，替她來諮商，她的問題仍然是缺乏行動力。夫妻關係交織著親子關係，但最緊迫的，是她如何處理與兒子的關係。這樣一直拖下去，不帶兒子去看病，其實已經不是愛兒子，因為有可能已錯過了最佳治療期。她其實無法面對的是自己內心的恐懼：兒子精神不正常。

她用了拖延和其他所有方式來驗證這不是真的。她為此付出了多少努力，她內心的恐懼就有多大。「擁有一個正常的兒子」這個想法對她來說多麼重要啊！為什麼這麼重要暫時不清楚，但這是她需要去解開的一個情結。

如果對比看蕾的經歷，就會發現她接受兒子不正常的過程更順利。這和她自己開放心態、接受現實有關。一直到現在，他們每年都會帶兒子出去旅遊一趟。途中會遇到一些人對她兒子投以鄙夷、不理解的目光，但也會遇到很多善意的理解和幫助，她非常坦然地面對所有反應和目光。

當她自豪地把那些照片放給我看時，我看到的是一個美麗的媽媽、一個可愛的大男孩和一個成熟男子組成的家庭。雖然她兒子從相貌上就可以明顯看出和正常人不同，但他們一家依然笑得燦爛無比。

只有接受了，才有可能面對，才有可能想出正確的解決方法。

是否再要一個孩子？

聽蕾輕輕鬆鬆地講了她的經歷後，我試探性地問了一句：「目前這樣的生活，妳是否覺得完美？」

「我們自己也考慮過是否再要一個孩子，我也有過機會。我認真地問過家人。我先問先生，先生說：『我們和一般的家庭不一樣，首先考慮的是怎樣安排好兒子。為了他的未來，我們需要存一筆錢。如果再添一個孩子，我肯定要多賺一些錢。這樣，我照顧家庭的時間、陪兒子的時間、陪妳的時間肯定會少。如果妳接受，那我們可以再要一個孩子。如果維持現狀，我也覺得很滿足了。』我去問奶奶，奶奶說：『這是你們自己的決定。我覺得孫子已經很好。不論你們做什麼決定，我都會支持你們。』

然後我問自己。我想：如果再有一個孩子，我們的愛肯定會分一部分出來，可能就不能這麼好地照顧兒子了。如果出生的孩子健康，也還好，如果還是不健康，那整個家庭的負擔真的會很重。

也有人勸我，為了兒子的後半生，應該再生一個孩子，這樣我們大人離開人世後，至少還有兄弟姐妹可以照顧他。我不是沒有考慮過，但

我想到：如果一個孩子的出生不是因為純粹的愛，而是背負著照顧哥哥的使命，這對孩子是不公平的。可能他（她）願意，也可能他（她）並不情願。如果情願還好，如果不情願，他（她）長大後埋怨我們，我該如何向他（她）解釋呢？思前想後，我非常欣賞家人的態度：擁有目前這個兒子，我們並沒有不滿足。後來我決定不再要孩子。」

我從來沒有想到她說的後面一層含意。透過她的決定，我看到了一顆堅強的心。

「其實我在治療中也會遇到一些家長來諮商相同的問題。每次我會把我的故事告訴他們，並且同時告訴他們另外一個故事：有一對父母第一個孩子是個男孩，屬於先天愚型，可能比較輕微，外表看上去和正常孩子差不多。家長自己是成功人士，強烈渴望所有的一切都成功，包括孩子。所以他們對孩子要求非常高，要求孩子各方面做得不僅要和正常孩子一樣好，而且要比正常孩子更好。孩子怎麼能做到呢？送到我這裡時，孩子有非常強烈的焦慮情緒，社交方面強烈退縮。後來這對夫妻要了第二個孩子，是個健康的女孩，夫妻兩個歡天喜地，很多心思花在了女兒身上，雖然也愛大兒子，但對他施的壓力大大減輕，期望明顯降低。大兒子沒有了壓力，非常自由，情緒上變得輕鬆，焦慮情緒大大降低，各方面反而發展得比較好。雖然還是沒有辦法和正常孩子相比，但在先天愚型的孩子中，已經是相當不錯了。」

「我會同時講這兩個故事，讓家長自己做決定。每個家庭的情況都不一樣，所以每個決定也會不一樣。」

「妳的自身經歷會不會使得妳和家長溝通起來非常順暢？」我問道。

「這是自然的。因為我經歷過所有的過程，所以我非常瞭解那些父母，也看得清他們處在哪一個階段。我會坦誠、無保留地分享我的感受和經歷，他們常會因此而更信任我，治療也會進行得更順利。」

蕾和我說話的過程中，不時會流露出天真的笑，那笑總讓我想到她畫的第一幅自畫像，像少女一般的那條裙子。不論過去多少年，她的身上總有一個少女的影子。有的人會包裹得比較好，把這個少女深深地藏在自己內心深處；而蕾則讓這個少女一直生活在她的現實生活中，她對美的感受力、她對鮮花的熱愛、她招牌式的微笑，所有的一切都在詮釋著她對生活的熱愛和理解。

殘缺意味著什麼？

在這次溝通中，我發現有些事情蕾九年前也提到過，但走過九年之後再回溯，她對有些問題的看法已發生了變化，比如對待兒子的早期教育問題，比如家庭互動。有些看起來很平淡的一些細節也變得有意義。在九年前的家庭動態圖中，蕾畫的是全家人坐在一起看電視。這本來只是一個再普通不過的家庭場景，但蕾的畫卻有更深的含意：對有特殊兒童的家庭來說，看電視可能也是一種幸福；她家的電視機常常成為兒子負面情緒的指向對象，所以常常沒有電視可看。

一個殘缺的孩子可能是一個家庭的負擔，但一個殘缺的孩子也可以

是一個家庭的禮物。一個殘缺的孩子可以毀掉一個家庭，但也可以成就一個溫暖的家庭。一個殘缺的孩子可以給父母帶來傷痛，也可以成為凝聚父母的黏合劑。一個殘缺的孩子可以讓父母失去很多，但也可以給父母帶來很多，從脾氣、性格、人生目標到職業發展。

任何一個孩子都在讓父母學習如何成為父母，而殘缺的孩子是父母一生的修練和功課。

> ## 10 年前
> # 我願是那蝴蝶

Elien 其實是個中國女孩子，但她希望我這樣稱呼她。看她打扮得那麼時尚，想不到她的工作性質需要嚴謹。她是想瞭解真實的自我，所以前來諮商。

我請她畫了自畫像（圖19）、動態屋—樹—人圖（圖20）、家庭動態圖（圖21）三幅畫。

Elien 的自我描述

（圖19）

Elien 的自畫像（圖19）畫的是一隻蝴蝶。她這樣解釋：

「我挺喜歡蝴蝶的，就畫了一隻蝴蝶。這是一隻在飛的蝴蝶。紫色調。我覺得牠比較輕盈，比較……浪漫。牠的缺點在於美麗太短暫，而且變成蝴蝶前面的過程太辛苦——要從毛毛蟲蛹變過來。」

「我這個人比較唯美，追求完美。這隻蝴蝶就像我。」

對屋一樹一人圖（圖20），Elien 是這樣解釋的：

（圖20）

「這是我嚮往的生活。在海邊，看得見海景的房子。海上升上明月。我牽了一匹馬在海邊散步。那是一匹黑馬。我不喜歡白馬，我喜歡黑馬。我的房子就在旁邊。」

「這幢房子的門在左邊，但我是從落地窗中走出來的。」

「門是為別人開的，而我則是透過落地窗走進走出。」

對家庭動態圖（圖21），Elien 這樣解釋：

「一家人在郊外野炊。先生坐在車邊看著我們，我在準備吃的東西。我女兒在揪狗的尾巴，而兒子在地上爬著玩。」

（圖21）

Elien 特別強調了一句：「食物和車都是由丈夫提供的。」

浪漫的蝴蝶

　　從 Elien 的敘述中，我得到最重要的一個訊息是：她是一個典型的浪漫型的人。

　　浪漫型的人一般具有以下特點：為人敏感；對自己和他人的情緒變化會比較容易察覺；有時會表現為多愁善感；力圖表現出與眾不同，也希望別人同樣認為自己是獨一無二的；有較好的審美感；有些人有較好的直覺力和想像力。

　　浪漫型的人最容易感受到的是受傷感——別人不經意的忽略、無意中的怠慢、無心的一句話都有可能會傷害這類人。從這方面說，他們是脆弱的。

　　浪漫型的人最基本的需求是瞭解自我——他們需要時刻瞭解和體驗自己情緒的變化，瞭解自己真實的需求。一旦他們不能瞭解自己或迷失自己時，就會陷入巨大的恐慌中，就會用虛幻的想法來欺騙自己。可以看到，有時浪漫型的人無法直接面對現實，或者迴避現實，寧可沉湎於自己的幻想世界。

　　Elien 是比較典型的浪漫型人。她畫的主題、意境都是理想中的狀況，具有豐富的想像力。

　　她在畫中處處表現出與別人不同：大多數人畫人物來代表自己，但她會畫一個動物；她強調她是從落地窗中走出來而不是從門走出來；她說自己喜歡黑馬而不是白馬；要有一對兒女而不是獨生子女……

　　對浪漫型的人來說，這種與眾不同有時是一種個性的張揚，有時會

成為一種殺傷力，傷及周圍同事及朋友，特別是當一個人為表現自己的獨特性而無意中壓低他人時。

她的美感很好，所以畫面很好看，顏色搭配協調，如屋一樹一人圖中，窗內是溫暖的黃色的光、藍色的窗簾；窗外是蔚藍色的大海、金黃色的沙灘；紅裙女子黑髮飄飄，一匹黑馬相伴隨。畫面色彩很美，但同時也給人一個感覺：太紛繁複雜了。一共用了 10 種顏色，而且畫面非常滿，沒有一點空白的地方。給人的感覺是 Elien 內心有太多的東西沒有來得及整理。她自己內心有一種煩躁感，不知道什麼對她來說是最重要的。這可能是她目前需要理清楚的。

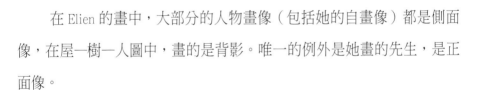

不敢面對真實的自我

在 Elien 的畫中，大部分的人物畫像（包括她的自畫像）都是側面像，在屋一樹一人圖中，畫的是背影。唯一的例外是她畫的先生，是正面像。

為什麼 Elien 堅持不畫自己的正面像？這和浪漫型有關。浪漫型的人更願意沉湎於幻想而不是面對現實。畫側面像表明作畫者的神秘感；畫背影則意味著作畫者不敢或不願意面對現實。

對 Elien 來說，她更多的是選擇生活中美好的一面來看，她也希望自己只生活在美好中，去掉那些不夠美好的。用她的話就是：「變成蝴蝶前面的過程太辛苦。」如果能不要這個蛻變過程而直接擁有蝴蝶的美麗，那多好啊！

　　對 Elien 來說，她目前有兩大任務：一是瞭解和面對真實的自我。她的自我意識還在建構過程中。如果真的認識到自己現在只是一隻毛毛蟲，那就腳踏實地做好蛻變的準備。二是面對生活的真實，真實的生活不一定全是美的方面，但美好肯定是真實生活的組成部分之一。

　　Elien 是一個擁有豐富想像力和細膩情感的人。只有把浪漫的根基紮在大地上，她的能量才會發揮；否則，永遠只是自己的幻想。也許她可以考慮如何把自己的氣質特點與工作更好地結合起來。她目前的工作是不需要浪漫的。

10 年後
蝴蝶的蛻變

坐在我面前的，是一位素淡著裝卻非常精緻的女士，舉手投足之間，透著優雅和成熟。

距離 Elien 上一次畫三幅畫，已有九年光陰流過。一見面她就提起自從上次畫畫並解讀後，她就熱愛上了圖畫，並且常請周圍的同事和朋友畫畫，看的畫多了，她也頗有心得。

浪漫型的人和藝術總有緣分。

依然是請她畫三個主題：自畫像（圖22）、屋一樹一人（圖23）和家庭動態圖（圖24）。她說：「這麼多年，在讓別人畫畫時，我一直很好奇，如果自己再畫的話，會畫成什麼樣子。今天終於可以見分曉了。」她先畫了自畫像，然後畫了屋一樹一人。畫完後她抬頭告訴我：「我覺得這兩幅畫就夠了。我現在可以向妳解釋我畫了什麼。」

咖啡、雞蛋花和空靈的水

「這是我的自畫像（圖22）。我第一個想出來的是一杯咖啡，冒著熱氣，不加糖，所以不是很甜，但非常香，喝一口，滿嘴都是香。但咖啡的杯子是中式的青瓷杯，白底，有青花的瓷，非常精緻，是中國元素。」

「右邊是我喜歡的雞蛋花。我特別喜歡綠色植物，在我以前的辦

（圖 22）

公室我養了 11 盆小小的樹，我還為它們都拍了照片。不過，這裡畫的不是我養的樹，這是生長在熱帶地區的雞蛋花。白色的花瓣，黃色的花心，是那種嫩黃，代表著溫暖、陽光。以前我喜歡一束一束的插花，但現在我喜歡有根的植物，喜歡自己去澆灌的感覺。其實我畫出的只是一棵樹上的一枝雞蛋花。整棵樹都在陽光下。」

「最左邊是一些水，是靈動的水，是天然的山裡面的水，透明、清涼、流動、乾淨，而且有潺潺的聲音，如果在夏天喝一口，會透心涼，而且會是甜的。有點像靈隱寺（註6）旁的水。這是我最後畫上去的，我也不知道自己為什麼會畫它。我想和自己想去雲南麗江有關。我想像玉龍雪山上下來的水匯成小溪後可能就是這樣吧！水很清澈，沒有魚，沒有任何生物。」

「妳畫出的這三樣事物都代表妳的不同側面，妳覺得代表了哪些方面？」

「咖啡代表著我的小資情調，很休閒的生活狀態，我剛剛辭掉工作。當然，這是有中國元素的小資情調。雞蛋花代表著純潔，代表著溫暖，也代表著休閒，通常只有休假到海邊時才能看到雞蛋花。水，我還不清楚自己為什麼會畫水。」

「妳畫的順序是先畫咖啡，再畫雞蛋花，最後畫的水，和妳剛才解釋的順序一樣，是嗎？」

「是的。」

「越晚出來的，越有可能反映我們的潛意識，越接近我們本來的自我。無法馬上解讀也是正常的，有些資訊會慢慢浮現出來。我換一個問題：妳覺得和十年前的圖畫相比，妳現在的圖畫有什麼不一樣？」

「我覺得在顏色上有變化。過去我非常喜歡鮮豔的顏色，但現在我覺得那些素色的振動頻率和我一樣。雖然我還喜歡豔色，但更喜歡低調的顏色，和自己更合拍。跟這一致，自己喜歡的花兒都變成了牡丹或芍藥。」

「顏色的變化代表著妳整個人的變化，妳整個人變得低調了，是這樣嗎？」

「可以這樣說吧！」

「如果要在這三樣事物中選擇一樣事物代表妳自己，妳會選擇哪一個？」我讓 Elien 做選擇題。通常這樣的選擇可以反映出她的取捨。

Elien 仔細看了三樣事物，沉思了片刻後說：「水吧……靈動的水。我覺得它非常天然。我這十年一個變化是已經變得平淡了，就像這水，天然，隨處可見。」

Elien 是一個非常敏銳的人。當兩幅圖畫一出來，她就能捕捉到相關的資訊。那些水的特質，代表著她回歸自己的內心。

註6：靈隱寺：為中國佛教著名寺院，又名雲林寺，位於中國浙江省杭州市西湖西北面，一般認為其屬於西湖景區。也是江南著名古剎之一。

93

從浪漫型轉變為現實型

（圖23）

「這是我畫的屋—樹—人（圖23）。是東南亞風格的建築物，可能是在清邁或峇里島附近的建築物。畫面中間是前廊和游泳池，是那種沒有邊的游泳池，直接連著大海。兩邊是兩棵雞蛋花的樹。右邊還有一叢竹子。左邊的涼亭有白色的紗幔，有一個人在裡面。右邊的傘下坐著一個人，也是家人，也在發呆。有小朋友在玩沙。房間裡有燈。屋前是青石板。游泳池裡的水長年反射著燈光。窗臺上坐著一個人，那是我自己，我手裡端著一杯喝的，看著這些。窗臺下有四個陶罐，陶罐裡點著蠟燭燈，燈光透過陶罐上的花紋射出來。房間的門是那種一格一格的，應該是江南民居的那種門。所以這裡也不能算是完全東南亞風格的，那些竹子也不是東南亞風格的，那些燈也是中國復古風格的燈。應該是東南亞和江南結合在一起的風格。」

「妳畫的到底是白天還是晚上？」我問。因為她提到了小孩在玩沙，也提到了燈光。

「我自己也猶豫，到底是白天還是晚上？我甚至還在想要不要讓它變成下雨天。雨天的感覺可能會更好。但後來想想這樣已經很放鬆了，

就沒有畫雨水。」

「雨天讓妳有更放鬆的感覺？」我問，她點點頭。

「能不能看一下妳畫中這些人？寶寶的身分已經很明確了。妳自己也很清楚了。能不能看一下畫中還有兩個人是誰？」

「嗯，其實我並沒有很確定。我只是感覺涼亭裡可能是媽媽，坐在躺椅上的是誰呢？讓我想一想。」Elien 沉思起來，「我換一下吧！讓先生躺到涼亭裡。媽媽坐在躺椅上，可以看到這一切。」

「為什麼要換一下？」

「因為我一開始並沒有想過畫的是誰。妳這樣一問，我覺得有必要讓媽媽坐在躺椅上，這樣她可以看到這一切。而先生躺在涼亭裡，臉朝下，等著有人來給他按摩。」

「為什麼把人物都畫成黑色呢？」

「其實本來畫面當中一個人都沒有。我是站在畫的下端，站在畫的外面，看著這幅畫。這樣的畫面不應該有人，這樣才夠寧靜。但我後來還是畫了人。既然畫了人，我就畫成剪影，因為我不想看得太清楚，這樣比較簡單。如果看得太清楚，就會發現和自己預期的目標有差距。」

「妳覺得這是自己的精神家園，不希望有人在其中。」

「其實畫面中的每一樣元素都是我真實見過的，但我把它們拼湊在一起。圖畫的中心是那片水，池子裡的水，代表著我寧靜的心情。為了不破壞氛圍，我雖然畫了人，但讓他們都不動，除了孩子。燈光是那種暖色調的燈光，會讓人覺得溫暖。」

「妳既然不想畫人，為什麼最終還是把家人畫在其中？」

「因為我要看到家人才安心。就拿寶寶來說，是我最先加入的人。我覺得他要在我的視線範圍內我才安心。」

「為什麼讓媽媽和先生隔著游泳池？是因為在現實當中他們也需要保持距離嗎？」

「是的。保持距離是最好的相處方式。因為他們在帶孩子、在生活的很多方面都有不同的想法和觀念，太近了會有矛盾的。」

「妳特意讓媽媽坐在躺椅上注視著這一切，是想讓媽媽看到妳很幸福，是嗎？」

「是的，確實是這樣。」

「妳想讓媽媽安心。我想問的是：妳真的幸福嗎？」

「怎麼說呢？」Elien 停了下來，思索了一會兒說，「幸福的定義一直在變吧！結婚前，幸福的定義是很虛的，而結婚後，幸福就著地了。雖然與我的期望有距離，但我覺得總體上還是幸福的。白岩松（註7）不是有一本書《你幸福了嗎？》，我想大的方面符合要求，就是幸福。我和媽媽的關係也是這樣。兩個人在細節方面總有不一樣的，但只要 80% 一致就很好。」

「這樣說來，妳還是覺得幸福的。現在我想問另外一個問題：畫上是否出現了全部的家庭成員？」

「全部？應該都在上面了吧！雖然沒有畫爸爸，但我本來是把媽媽畫在涼亭裡的，那裡有兩個枕頭，代表著我爸爸也跟我們一起去旅遊

了。」

「這真的是全部家庭成員嗎？妳的公公婆婆為什麼沒有出現？」

「哦，他們呀，一般我們出遠門旅遊時他們不會跟我們一起去，如果很近的地方，他們會一起去的。」

「是因為婆媳關係的原因沒有畫出來嗎？」

「嗯，我婆婆是一個特別不容易相處的人，但我覺得沒必要太細、太認真，一向比較粗，她說什麼就是什麼，我順著她，所以也還湊合。」

「好，再問一個問題：妳本來是不希望畫人的，現在把人畫在這幅圖畫中，妳覺得自己有犧牲什麼嗎？」

「犧牲？我想可能會感覺比較累，因為我要顧及每個人的感受，要關注每一個人。每一個人都在我的眼皮底下。」

從這些圖畫中總體反映出來的資訊是：Elien 正在從浪漫型轉為現實型。這種轉型徹底改變了她和周圍環境的關係，改變了她和他人的關係。這種轉變今日進行到什麼程度，需要進一步挖掘。

「接下來需要妳做兩個選擇。第一個選擇是這幅畫到底是白天還是晚上。」

「嗯，我自己也很糾結。如果是晚上，小孩就沒有辦法玩沙，先生也沒有辦法接受按摩，而且我很喜歡陽光。但是我覺得這幅畫一定要有燈光，像杭州西溪濕地的越龍莊，晚上亮燈以後特別美。」Elien 猶豫著，認真地猶豫著。後來她開了口：「我選擇清晨，薄霧還沒有散去之時，蠟燭還沒有吹掉，天氣不冷，舒服得有些涼意。」

「選擇清晨，介於燭光和陽光之間。好，接下來第二個選擇：這幅畫是在海邊還是在江南？」

「嗯，我覺得都有可能。我很喜歡三亞、馬爾地夫的海邊，有陽光，很溫暖的感覺。但我也很喜歡江南的山裡面，有湖或者河，空靈的感覺，只是沒有沙。」

「那妳會選什麼？」

「很難抉擇。那我選江南吧！」

「好，現在妳回答了這麼多問題，我也給妳一些回應。我從這幅圖畫中讀到的是，妳越來越回歸自己的內心，正在從浪漫型的人轉變為一個現實型的人，目前處於兩者之中。在妳的精神家園中，妳非常追求浪漫、唯美、與眾不同，注重每一個細節，想要過有品質的生活。但生活要求妳必須入世，於是妳從天上飛到了人間。妳很盡職地扮演著女兒、妻子和媽媽的角色，但內心裡渴望寧靜、追求極致之美的慾求得不到滿足。妳將來可能會繼續往現實型轉變。只是，不要丟失妳身上的那些靈性，那些對品質的追求和對美的追求。」

她選擇了清晨，夜晚與白天交會的時刻，代表著她處於浪漫型和現實型的轉變中。夜晚，尤其是那燭光、水光、虛無縹緲的倒影，集中展現著她的浪漫情結。而白天，那些陽光，那些綠樹，展現著現實感。她兩者都想要，於是選擇了一個過渡的時間，代表著她也在過渡，或者兩者皆備。用中國青瓷裝的咖啡也是同樣的含意。而地點的選擇，也是同樣道理，海邊，尤其是異國風情的海邊，就是浪漫型的集結地，而江南，

則更真實、更現實，就在她身邊，她最終選擇了現實。

註 7：白岩松為中國中央電視臺（CCTV）著名記者、主持人。

此蝶非彼蝶

　　「回顧十年前妳畫的圖畫，那隻側面的彩蝶，那幢海邊的別墅，妳牽著黑馬在月光沐浴的沙灘下散步，還有一家四口其樂融融的郊外野餐，妳覺得自己有怎樣的成長？」

　　「我覺得自己更加實在，知道自己需要什麼，不再追求虛無縹緲。」

　　「妳總結得非常棒。妳比以前更加腳踏實地，也更加瞭解自己。」

　　「嗯，另外，在顏色的選擇上，我選擇的顏色不像以前那麼多了，而且素色明顯多了，表明我的心沉下來，內心平靜下來，努力做我自己。」

　　「妳的心比以前更沉靜，知道自己需要什麼。」

　　「是的。我覺得自己以前像春天的花園，裡面花開得很多，雖然生機勃勃，但很亂。」

　　「在那個花園裡，妳畫的那隻蝴蝶是隨機選擇了一朵花兒停在上面，還是經過挑選後選擇了一朵花停在上面？」

　　「是牠自己挑了一朵花。」

　　「那牠有吸到花蜜嗎？」

　　「有啊！牠挑選了一朵非常大的花，花瓣都要把牠包裹起來了，牠要爬進去才能吸到花蜜。花蜜很多，是非常香甜的棕色花蜜，黏稠的，

牠一次吃不完。」

「非常好，那是花與蝴蝶。如果說過去妳是春天的花園，現在呢？妳會如何描繪自己？」

「現在我是秋天的花園。是金色的秋天，裡面仍然有很多花，但每一朵花都知道該在什麼時候開，是一座祥和有序的花園。」

「非常棒的場景，妳的精神世界裡擁有一座祥和有序的花園。除了更加實在、更加瞭解自己、更加沉靜，這十年來妳還有什麼成長嗎？」

「我想，如果再畫蝴蝶，我會畫得不一樣，我會畫成正面展翅的蝴蝶，顏色也會不同。」正面的蝴蝶代表著對自己的接納，願意與他人相互瞭解。十年前她畫的是一隻側面的蝴蝶，那時她更追求神秘感和距離感。

「妳願意把它畫出來嗎？」我問。

「好。」

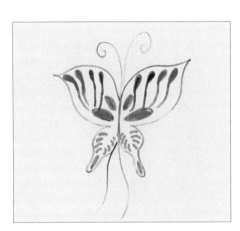

（圖24）

Elien安安靜靜地畫起來。很快畫好了。

「是一隻黑色底的蝴蝶，花紋是金棕色和翠綠色。（圖24）」

「這是一隻美麗而成熟的蝴蝶。」

「對，牠雖然顏色較以前那隻深，但更加美麗，更加有味

道。」

「為什麼更美麗、更有味道呢？」

「雖然牠的顏色沒有以前那隻紫蝴蝶多，但牠知道該披什麼顏色，不是一味往身上堆各種顏色。」

「牠是一隻有確定感覺的蝴蝶。在妳看來，這十年來的成長有以下方面：更加踏實，更加清楚自己需要什麼，內心更加祥和，更加有序，也更加美麗。」

「是的。」

「我還想補充幾點：一是妳的開放度增加，更願意和別人互動、溝通；二是妳的現實感增加，願意面對現實而不是逃避現實；三是妳更加回歸自己的內心，所以那些靈動、那些空靈可以自然而然地展現出來，成為妳的一部分。」

「妳講得很好。」

「妳對未來有怎樣的安排和打算？」

「我最近剛辭職。別人都勸我先找好下個工作再辭職，但我是先辭職，因為我很清楚我要做什麼。我的人生目標就是我在第二張圖畫中所畫，有那樣的環境，有那樣的心情。我想為了這個目標，我還有四年黃金時間。」

「四年黃金時間？」

「是啊！我家寶寶現在兩歲，在上國小之前，還有四年時間，我可以好好利用這四年時間做一些自己想做的事情。寶寶上國小後，我大概

自己得花更多心思在他身上。所以現在正是大好時機。」

「那妳有什麼具體的打算嗎？」

「有很多想法。這幾天已經到處走了走、看了看，我知道做成自己想做的事情不是很容易的，但我非常樂意去嘗試。我將來做的事情，會和怎樣把人妝扮得更美麗有關。」

「真心地祝願妳的事業成功。妳非常適合做這樣的事情，自己有很好的審美感受，對色彩有獨特的敏銳力，又回歸大自然，一定會有非常好的效果。」

「謝謝。希望幾年之後再畫畫時，能夠展示新的收穫。」

十年飛翔

當年做完 Elien 的個案後，一直很好奇這樣典型的浪漫型女子會怎樣在物質的都市當中生存，尤其是她當年從事的工作與浪漫一點都不沾邊——她在這個行業裡工作了十年。現在她決定要轉變了。從她的圖畫中，從她關於蝴蝶與花的敘述中，可以瞥見蝴蝶緩緩從天上降落下來的過程：在熱鬧的愛情故事之後，她選擇了自己的婚姻。

對於愛情和婚姻，雖然離她的期望值有距離，但她已開始面對現實，部分接受現實：這就是人世間的愛，這就是人世間的家庭。當她降落到地面後，她發現塵世並沒有她在天上時想像得那麼糟糕，所以她不那麼恐懼。她開始有明確的身分感，知道自己需要什麼，知道自己不需要用特立獨行來證明自己的價值。她安心地做一隻有靈氣的人間蝴蝶。

這次她的圖畫中還有很多水，流動的水，這也是一個積極信號，代表著她感受到的愛。

　　十年前她的兩大命題是建構自我意識和面對生活的真實，經過十年的飛翔，她在兩個方面都有很大的進步。她依然擁有浪漫情懷，但除了浪漫情懷之外，她還擁有了腳踏實地的品格。她已經可以接受蛹變成蝴蝶之前有一個辛苦的過程，並且敢於進入這樣的過程。

　　她所用的比喻中無一不流露出這些資訊：咖啡代表著浪漫，但中式的瓷器代表著現實；雞蛋花代表著浪漫，空靈的水代表著現實；燈光和燭光代表著浪漫，而清晨代表著現實……她嘗試著平衡自己。平衡是要比放棄更好的策略。如果現在來到我面前的 Elien 是一個非常實際的人，完全丟掉了自己的浪漫氣質，我會非常惋惜。所以現在非常高興地看到 Elien 選擇了平衡策略。

　　在這一次面談中，Elien 談到了很多衝突，關於自己到底想要成為一個什麼樣的人。她在選擇白天還是黑夜、海邊還是江南時的猶豫，流露出她其實還沒有完全確定。她還是在一個動態的變化過程中，還是在選擇中。蝴蝶的蛻變還沒有完成。如她自己所說：「我是 A 型天蠍座的女人，是所有星座、所有血型裡面，最有特點、最有個性、最愛恨分明的一類人，敏感、細膩、聰明，可以把現實和浪漫結合得很好，不過相當自戀，也相當情緒化，受情緒變化影響很大，可以從這個極端走到另外一個極端。很容易成為焦點獲得大家的信任，但是卻會因為自己缺乏安全感而很難去真正信任別人。」

她還說：「我可以把現實和理性與浪漫和感性結合得很好，現在是越來越好，就像妳說的平衡策略。但是有的時候也會分不清現實與虛幻，我容易一出神就活在自己想像中的虛幻世界裡，我至今都改不掉自言自語的習慣。我最喜歡角色扮演，就好像動畫片裡面經常看到的一個人的頭頂上出現一個天使和一個魔鬼，天使和魔鬼之間有對話、有較量。我喜歡扮演我的對手，然後自己跟自己對話，就好像金庸小說裡面的周伯通，自己左手打右手。」

只是，她的屋一樹一人圖（圖23）讓我對她有一些隱憂：她內心對家庭成員的感受到底是怎樣的？這些感受如何影響她與他們的互動？她目前採用的方式，到底是逃避，還是一種智慧？這些並不是特別清楚。

接下來的數年，Elien 將更加確定自己想要做什麼、能做什麼。照她的說法：「我很清楚自己要什麼，以前是，現在是，將來也是。雖然我這個人有的時候糊裡糊塗的，從來不知道自己錢包裡有多少現金，但是大事上我絕不含糊。我在大學畢業的時候給自己訂的目標是 26 歲談戀愛、28 歲結婚、30 歲之前生完孩子、35 歲之前確定自己的事業，前面幾個都非刻意的但都做到了，現在是在朝最後一個目標前進。」

Elien 還和我分享了她的三句人生格言：「天下之至柔，馳騁天下之至堅」；「淡如秋菊何妨瘦，清到梅花不畏寒」；「別具魅力，唯獨此花最美」。希望她如水、如菊、如梅。

與父母的關係：一生的功課

父母不僅僅是給予生命的人，父母不僅僅是給予愛的人，
他們還是塑造我們的人。

我們需要花一生的時間，重新雕塑我們，
重新雕塑我們心中的他們。

10年前
父母給了我最好的，卻不是我最想要的

清純少女曉玨最初是因為想改變自己的個性而走進諮商室。在諮商過程中，諮商師發現建立清晰的自我意識才是她諮商的關鍵。而在最開始時，諮商的重點是圍繞母女關係進行的。曉玨在第一次諮商時就流著淚說：「我覺得母親總是把最好的提供給我，但是，他們（父母）給我的不是我最想要的。」透過諮商，不僅曉玨本人有較大成長，她的家庭也因此得益：一種新的家庭氛圍由此產生。

——摘自諮商手記

在第九次走進諮商室時，曉玨面帶微笑，腳步輕盈。曉玨多次提到自己和家人對我的感謝，不僅她內心發生很大變化，而且她家的氛圍也比以前要寬鬆和諧，所以她父母最近老是笑呵呵的。

她的緊張感也比以前減少很多。

望著曉玨披著一身餘暉離去，我陷入沉思。這是我們之間的最後一次諮商。從她第一次畏縮、緊張、不安地走進諮商室，到現在輕鬆、自信地走出諮商室，曉玨的變化多大呀！在三個月的時間裡，她經歷的不僅是九次諮商，更是對真實自我的全面認識和重新定位。在這個過程中，圖畫發揮了很好的幫助作用：自畫像說明曉玨第一次認識真實自我，樹

木人格圖幫助我深入分析曉珏的主要問題。

在母親陪同下前來諮商的少女

三個月前，18 歲的曉珏在母親的陪同下走進諮商室。

這位文靜的少女在諮商申請表上填寫的諮商希望是：解決我不能正確對待人生和喜歡憂慮的問題，走出困境，完善自己，建立健全的人格。在填表過程中，我觀察到曉珏的依賴性較強、其母親的控制慾較強，因為在填寫表格和確定預約時間時，她都要和母親商量，而在兩人同時接受諮商時，母親把一些問曉珏的問題也搶著回答了。曉珏還表現出一些與年齡不相稱的幼稚，如對我們的談話頻頻點頭，且重複末尾幾個字，從沒有過反問或質疑。

在我理解和信任的目光中，曉珏在第一次單獨諮商時就講出了兩個非常重要的資訊：一是與母親的關係，二是自己中專（註 8）時對同班同學的暗戀。這兩個問題是後來諮商時重點解決的問題。從這些情況我察覺到有些東西可能在她內心已壓抑了很久，她有強烈的與外界溝通的慾望，否則不會在第一次諮商中就對我這樣敞開心扉。這也說明她平時可能沒有傾訴的對象，在人際交往方面也可能存在一定問題。後來瞭解的情況證明了我的推斷。

註 8：中專：重視專業技能的培訓學校，畢業後一般都已經掌握了相應的職業技能，可以勝任某種職業。

感謝那段暗戀的感情

　　我本以為中專時曉玨對同班一位男生的暗戀只是青春期的朦朧感情，但直到第三次諮商時曉玨把詳細情況說出來後，我才真正瞭解到這段感情對曉玨帶來的影響：

　　一年級下學期開始時我坐在他的斜側面，我戴著眼鏡，鏡片反光，有一天我突然感到背後有一雙眼睛在看我。我就開始緊張，猜測是他。不知是不是我過分敏感。他當時做為班長，給每位同學都送了一張卡，我當時也回了卡，已忘記自己寫的是什麼，反正他的卡片上是簡單的耶誕祝福。

　　第二學期我們換位置，我換到他的正前面，我簡直太緊張了，沒有辦法聽課，也沒有辦法和他說一句話。三星期後我實在受不了了，就調到和我的好朋友一起坐。換座位那天，從不站在門口的他突然站在了門口，等我和同學到了門口才進去。我想他是不是對換位置有什麼想法。

　　那時我天天坐公車上學，幾乎每天都會看到他和另外兩名同學一起騎車上學。我看得見他們，他們不一定看得見我。每次看到他都讓我很興奮。後來我和他曾在公車上巧遇過一次。他拿了一枚壹圓硬幣，讓我把我的預售票給他一張。我很慌，給了他兩張。上車後只有一個座位，他問我坐不坐，我搖頭，逃也似的到車裡另一頭去了。後來學校舉辦辯論賽，我和他，還有另外兩個同學組成辯論隊。他當四辯，為了離他遠點，我就選擇了當二辯。結果模擬時站在他身邊，我緊張得說不出話來，好不容易想到的一句話也讓他說出了。同學提出換人，我一口答應了，主要是想逃避。再後來分了班，我們也就沒什麼接觸了，但我看到他還

是很緊張。

　　我聽她說完，把我的判斷告訴她：「我感覺好像他對妳有意思的可能性不大。你們有那麼多機會，但他從未有過任何表示。如果他真的對妳有好感，在公車上，他不會向妳要一張車票的。一個男孩如果喜歡一個女孩，他會願意替她做任何事，更何況是區區一張車票。他是把妳當一般同學對待的。」

　　曉珏馬上低了頭說：「是我自作多情了。」

　　我意識到她可能一下子接受不了，剛想說什麼，她說了句：「妳這樣一說我就輕鬆很多了。」看她的表情，是真的輕鬆了。那也就是說，她其實一直在猜測那個男生知不知道她對他的關注。她曾說過，不會把這種感情告訴他，因為她承受不起他的拒絕，也接受不了他的接受——因為她覺得別人都會把這定性為「早戀」（過早戀愛）。就因為既不知道對方會有什麼樣的反應，又怕別人知道她對他的感情，所以此後敏感的曉珏就陷入了精神高度緊張狀態：「我以前是見到他就緊張，現在一有人在我身邊我就不專心。」

　　在後來夢的分析中，曉珏也表現出高度緊張，曉珏還提到在學習、生活中的一些小事上，如上課舉手發言、與人交談等，她也很緊張。長時間的緊張甚至導致她有些強迫性傾向，如反覆想一件事、反覆檢查東西等。在第二次諮商中做的 Y—G 性格測試（註9）表明，她是典型的內向型，抑鬱性、神經質和自卑感的指數都非常高。

　　這次諮商後我在諮商手記中寫道：「在曉珏暴露出的眾多問題中，

應以哪一個問題為諮商重點？是醫治其感情經歷帶來的心靈創傷，還是讓其認識並接受真實的自我、提高自信心？也就是說哪些是第一症狀，哪些是衍生症狀的問題。從目前看，感情糾葛雖然是困擾曉珏的一個非常重要的因素，但它不是第一症狀，它是由曉珏的性格特點在青春期引起的問題之一，而這些與曉珏的成長經歷又有關係。人格結構方面的問題是最為主要的，應該從認識並接受真實自我入手。」

由此我確定的諮商方針是認知療法，給曉珏佈置了一些「真實的我」、「理想的我」等家庭作業。曉珏雖內向，但感悟能力很強，而且有勇氣解剖自己。在此過程中，她對自己的暗戀經歷有了新的看法。在第六次諮商時曉珏談道：「也許是自己太敏感吧！如果不是我以為上課時背後有一雙眼睛在看我，我根本就不可能往那方面想。現在回想起來，其實我是塑造了一個完美的人，然後去愛他。我從來就沒有走近過那個男同學。」

我當時很為曉珏能有這樣的認知感到高興，我對她的回應是：「我覺得妳自己的分析很對。妳現在開始面對真實的自我了。我覺得可能還有更深層的原因：在長期的生活中，妳由於小時候和父母分開，儘管後來回到了父母身邊，也能體諒到他們當時送妳到上海是為了妳好，但妳還是覺得沒辦法向他們表達妳的愛。這也不全是妳的原因──心理學上有個關鍵期理論，嬰幼兒時期是與父母建立感情的關鍵期，過了這個時期，感情紐帶的建立相對來說比較困難。但這並不是說妳對他們沒有愛，妳只是覺得表達出來有些困難。這種慾望是存在的，時間長了，這種慾

望要尋找發洩口。在青春期，這種慾望在妳身上就表現為會造一個完美的人去愛，把在生活中沒有表現出來的愛的慾望表達出來。」

曉珏又接著挖掘下去：「可能是這樣。我以前也崇拜球星什麼的，但與對那個男同學的感情比起來，完全不一樣。由於那個男同學，我第一次體會到心疼別人的感受。在坐公車時，我經常會看到他在馬路上騎車，所以下雨天我就想：『他騎車會不會很滑？』風大時就會想：『他會不會騎車很費勁？』我對父母都沒有這種發自內心的感情。如果沒有這段感情經歷，也許我沒有現在這麼內向、抑鬱、自卑，但我感謝那段暗戀的感情，是它讓我第一次懂得了愛。」

暗戀看起來似乎是感情問題，其實是曉珏的成長經歷、人格特點、與父母關係的一種折射。正如她自己所說，她當時完全可以用另一種方式避免暗戀的發生，如她可以請同學回頭幫她看看，那個男生是不是一直在盯著她。但她需要體會關愛，所以沒有驗證真實性，她造出一個形象，並把它寄託在現實的某個人身上。她為什麼這樣渴望關愛？這和她的成長經歷有關。

諮商手記：

回頭來看這個案例，還有一個問題沒有解決：為什麼曉珏會選這個男生做為暗戀對象？她班上有不少人，獨獨選他，一定有她的道理。只是這個問題在當時沒有問。如果問清這一點，能夠更好地找到根源。

註9：Y-G性格測驗：由日本京都大學教授矢田部達郎於1957年根據美國的吉爾福特（J.P. Guilford）的個性量表修訂而成的，Y—G是「矢田部—吉爾福德」的英文縮寫。Y-G性格測驗能夠對受測者人格的類型和特質兩個方面都進行測定。

能量向下流的柳樹

（圖 25）

在和曉珏建立相互信任的諮商關係後，我請曉珏畫了一棵樹（圖25）。她用了較長時間畫了一棵樹，一棵有著細密葉子的柳樹。

這棵柳樹有著瓶狀的樹幹，樹幹長到上面就封口了。這表明在曉珏的成長中，她比較封閉，接收的外界資訊較少，更多地關注自己內心的感受。

這棵樹的枝條有一個特點：所有的枝條都是向下的，垂向地面的。這表明曉珏成長的能量在流失。她更多的是沉湎於過去的經驗與回顧，較少關注未來，或者較少用樂觀的態度去看未來。在她內心，糾纏於過去的一些事件，而不是積極地向前看。她畫的枝條也是左邊多於右邊，看起來樹的左邊更茂盛一些。這也反映出曉珏對自己的將來沒有信心。

這棵樹的葉子又小又密。曉珏自己說：「剛開始畫樹時我很開心，但後來就變得煩躁。我要求自己畫完所有的葉子，因為半途放棄是沒有毅力的表現。我媽媽就常說我沒有毅力。」並不是所有的人在遇到不滿意自己所畫的東西時，都是曉珏這種反應。曉珏的這種反應說明三點：一是她追求完美，所以要求自己畫完所有的葉子；二是可能有強迫傾向，

她已經變得煩躁了，還是沒有辦法停止或改變；三是她的獨立意識不強，為了證明自己應該畫完，她搬出了媽媽的話來說明，這說明她對母親的依賴。

這可以算是一棵枝葉茂盛的樹，但它的能量是向下流的，是懷戀過去的表示。對曉珏來說，在諮商中理清她的過去只是為了幫助她開始使用「現在時」（現在式），而不是把生活的重心建立在「過去時」（過去式）上。

「我覺得自己生活在別人的生活中」，我覺得父母總是把最好的提供給我，但是，他們給我的不是我最想要的。

——曉珏流著眼淚說的話

曉珏是在 S 市出生的，但父母都在外地工作，所以在她九個月時，母親就把她託給奶奶帶。除 3、4 歲時在父母身邊生活，其他時間她都在奶奶身邊，直到國小三年級。據曉珏自己回憶說：

小時候住在老房子裡，有很多老人，我給他們表演節目，他們都很喜歡我，但老人喜歡的標準是乖，所以我特別在意他們的態度，生怕什麼事做不好會被他們責備。我這個人就是特別在乎別人的態度，如果老師喜歡我，我就會信心很足，功課會好，如果老師不喜歡，我的成績就會不好……

奶奶自己就不大和別人接觸，而且奶奶怕我出事，所以不大願意讓我出去玩，別人來叫也不讓我出去……我印象很深，有一次一個好朋友

過生日，大家都去了，我站在門邊看他們，奶奶就說：「妳出去了就別回來。」我從此就怕別人責怪我。我想這是一種自我保護吧。我那時的想法是：因為是我自己沒做好，所以別人才來說我，如果我自己做好了，就沒人說我了。我盡量做得符合他們的要求。但我也很固執，外表上我照他們的心願去做，內心裡我也會反抗。

從中可以看出，曉珏自幼與父母分離，而照顧她的奶奶又沒有照她需要的方式提供足夠的愛與空間，這在孩子的成長中很容易造成與他人的基本信任關係難以建立。小時候，為了得到奶奶的認可和表揚，曉珏只能按老人的標準做個「乖孩子」。而奶奶眼中理想的曉珏是有禮貌、又乖、聽話，還要懂事，家務事可以不做，但成績要好。奶奶強調的是順從。由於沒有合適的方式把自己的不滿、異議表達出來，時間一長，曉珏就形成了內心自我封閉的傾向。

在讀中專時「有一陣我就自己跟自己說話。在腦海裡有一個我。有什麼事我對腦子中的我說，因為說過了，所以就不願對別人說心裡話。我總是想，不說話就不會做錯事」。因為有這種「自我對話體系」，所以在人際交往方面她從不主動，她甚至覺得沒有交友的必要。

國小三年級曉珏回到了父母身邊。據曉珏母親說，這時的曉珏「常把自己鎖在小屋裡，膽小，性格孤僻，不合群，不和小朋友一起玩」。而曉珏母親是個性格開朗、非常活躍、待人熱情、活動能力強的人，看到女兒變成這個樣子，又焦急又內疚，覺得這和女兒沒有在自己身邊長大有關，所以盡力給曉珏提供最好的條件，同時又按自己的理想模式來

要求曉珏。父母的每一點愛曉珏都看得很清楚，每一種束縛也看得很清楚，但就是不能很自然地表達自己對父母的愛，也不能表達自己的不滿。

自畫像——真實的曉珏

在諮商過程中，我深深地感到曉珏更熟悉的是外在自我的形象，她對理想自我的理解是按周圍人的期望來塑造，她遺失了真實的自我。我想讓她藉助圖畫的力量把真實自我找回來。

這是曉珏的自畫像（圖26）。

畫面為一個小女孩，比較天真幼稚。線條較淡，多處有重複描畫的痕跡。人的比例有些失調：頭大、上身長、下肢短，左腿長、右腿短。

（圖26）

曉珏對畫中人有以下描述：年齡為10歲。正在學校裡，在走路。喜歡學校和學習。其父為老師（後又改為經商），其母為心理工作者，父母關係很好，經濟狀況中等。無兄弟姐妹（後改為有一個哥哥）。有好幾個朋友，最好的是一個女同學，也有一些關係一般的同齡男女朋友。在朋友們的眼中，小女孩真誠、樸實、樂於助人。儘管有這些朋友，小女孩還是會感到孤單，孤獨時會數星星、讀書、練書法，或看電視、逛街。

小女孩會在 27 歲時結婚，丈夫是一個和她志同道合、能夠互相理解、人品好的人，比她大五歲，從事心理研究（後又說不在乎其職業）。小女孩今後想從事兒童教育工作（和小孩子在一起可以避開與成人打交道）。最大的理想是過平靜的生活。曉珏表示自己不全想成為畫中的人（她的解釋是沒辦法選擇自己的父母），其實折射出她在社會自我與真實自我之間的衝突。

我對曉珏的回應是：這幅畫表現出她不想長大，過分天真、幼稚的一面，心理年齡比實際年齡小許多，所以還以孩子自居。而且希望獨自佔有父母的愛，不希望有其他人來分享（在奶奶身邊時，奶奶對其他幾個小孫子好，曾引起曉珏的嫉妒）。家庭環境中渴望與父母，尤其是與母親溝通，希望母親能像心理諮商師一樣瞭解她的內心世界。人際關係中希望自己能有知心朋友，但朋友也無法走入她的內心世界，無法排遣她的寂寞和孤獨，這有可能和她早年的經歷有關。她所理想的伴侶是比自己成熟又能理解她（內心世界）的人。她希望能依靠對方。

我提醒她注意小女孩的下肢一長一短，她脫口而出：「心裡沒有踏實感，在家中也始終沒有踏實感。」說起家庭關係，她的眼淚流了出來：「自己在家中和父母總是很客氣，到現在吃飯父母還給自己挾菜。自己也很想像別的孩子一樣跟媽媽撒嬌，但始終沒有這麼做。媽媽為我不肯和她說心裡話而感到傷心，有埋怨我的意思，自己也覺得有些錯，但就是無法做到跟她說心裡話。因為即使對最好的朋友，我也無法把心裡話說出來。媽媽覺得孩子被別人帶過幾年就不像自己的了。（眼淚流

下來）……其實我能理解父母，他們主要是想讓我少吃點苦，為我好才把我送回上海的。他們在油田很苦的。（嗓子沙啞）……我記得我第二次被留在上海是 5 歲那年，在姑姑的勸說下，父母臨時決定把我留下。我心裡很不情願，但想到我如果任性地哭鬧，父母趕不上火車，還得去退票、重新買票，會給他們帶來很大麻煩，所以我就很乖地跟他們說了再見。等回到家，姑姑問我想不想父母，我說不想，但一轉眼，我就在被窩裡哭起來。」曉珏已淚流滿面。

　　我理解曉珏對目前的母女、父女關係存在一種矛盾心態：一方面對他們把自己留在上海這一舉動不滿，但另一方面又體諒父母當時的情況。現在想成為在父母跟前撅嘴撒嬌的孩子，卻發現已經根本不可能了。我向她指出嬰幼兒時期與父母之間建立的依賴關係意義重大，對今後生活有很大影響，而且建立這種關係是有關鍵期的。

　　諮商到第六次時，曉珏才把對父母的一種負面感情表現出來——對父母把小時候的自己放在上海這件事，在心底有些埋怨他們。而以前曉珏總覺得這樣想是不好的，應該受到責備的，所以一直沒有暴露或說出來。但一旦說出來，曉珏就覺得內心輕鬆很多，能夠面對這些了。

　　母女關係是曉珏家庭中的主要關係。曉珏在第一次諮商時就流著淚說：「我覺得母親總是把最好的提供給我，但是，他們（父母）給我的不是我最想要的。」

　　父母給了她什麼？她想要什麼？父母給了她愛，同時也給了她束縛和限制；她想要自由和獨立。因為她到了渴望獨立的年齡。她有時會問

自己：「我為什麼要聽別人的？我為什麼不敢發表自己的看法？」對這些問題的思索讓她痛苦無比。

藉助自畫像，曉珏第一次認識了真實的自我；藉助自畫像，曉珏把自己的深層情感全部宣洩出來——在諮商中，她流下了大滴大滴的淚水。

兩個理想自我的鬥爭

由於母親眼中理想的曉珏與曉珏的理想自我有差別，使曉珏內心有衝突：她不知道自己應該按照哪一種理想自我來塑造真實自我。

曉珏的內向、自我封閉、依賴性強等問題在青春期時形成了一種危機：關於自我同一性的危機。自我同一性就是回答「我是誰？我能做什麼？我想做什麼？」等問題。曉珏最大的困惑是如何定位人際交往中的自我，包括與家庭成員和同學之間的交往。這不是一個簡單的人際交往技巧能夠解決的問題。用曉珏自己的話說就是：「我一直問自己為什麼要依賴別人做決定？我是不是太沒個性了？」對此，我採取的方法是讓曉珏從瞭解「真實的我」和「理想的我」入手，讓其認識和接受真實的自我，並對理想的自我重新定位。

在第二次諮商時我就給曉珏佈置了關於自我的作業，但曉珏完成的並不順利。她的思考過程有些艱難——每個人在解剖自我時都會遇到一定的心理阻抗。我每次都問起她的進展情況，但我沒有給她施加太多壓力。畢竟她的內心世界封閉得太久，不可能一下子打開。在第四次時曉珏帶來了寫得工工整整的作業。

在曉珏眼中，理想的自我是：

　　希望自己能夠像一個成人，對自己能負責，對未來預測很準，能「廣交天下友」，又有一兩個知己。而且無論遇到什麼事，都能以平靜的心態去面對，都能客觀地看問題，「成不驕，敗不餒」。希望自己是一個聰明人，學識廣博，文采好，在事業上取得成績。能平安、順利地過一生，不希望遇到困境和挫折。在感情上也希望能找一個可共度一生的人，不希望有起伏不定的人生。

其「母親眼中理想的我」是：

　　開朗、活潑，最好是能歌善舞，學習成績要好，要善於人際交往，能交到幾個好朋友——學習、生活上都很優秀的人。有主見，能處理自己的事。要懂事，能體諒父母，不亂花錢，學習要努力，要會說話，口才要好，為人處世不要唯唯諾諾，不要怕這怕那顧慮太多，要勇闖世界，有年輕人的冒險精神，要積極向上求進步，不要消極打不起精神。

但現實的自我是：

一、喜歡逃避現實，無論做什麼事都想逃避，不能去面對現實。不想做任何決定，因為怕承擔責任，也怕和他人意見發生衝突。

二、做事愛拖拖拉拉，動作很慢。

三、做人也是盡可能不讓自己感到太累，沒有太多負擔，希望生活得自由自在、無憂無慮，最好永遠長不大，永遠做個孩子。

四、與他人相處時因怕別人說自己這一點不好，只好將自己排斥在人群

之外，封閉在自己的世界裡。

五、不願意用語言表達自己的感情，而且會壓抑自己的興奮、快樂、嫉妒、虛榮。

六、聽由身邊的人幫自己安排好一切。

　　從上面可以看出，真實的曉珏不僅不符合母親的理想，也與自己的理想自我有較大差距。這導致曉珏對自我的評價很低，有強烈的失敗感。她強調的負責任、善於交際、冒險精神等，都是現實中的她所缺乏的。而且由於母親理想的曉珏與曉珏的理想自我有差別，也使曉珏內心有衝突：她不知道應該按照哪一種理想來塑造自我。她過去是服從的多，但現在逆反性佔了上風，她想掙脫父母的控制，包括在自我理想方面，但她又沒有足夠的力量來掙脫。

　　我感覺諮商的一個關鍵在於曉珏是否能擺脫對父母，尤其是對母親的依賴。我注意到一個小小的信號：在前兩次諮商中，曉珏用的最多是「媽媽說」，後來開始用「我認為」，這是一個可喜的進步。

　　我認為培養自信是增強其獨立能力的重要途徑，所以在每次諮商中我都對她的進步給予即時鼓勵。然後慢慢引導她討論對自己個性的看法。因為受到母親的影響，曉珏也認為自己內向、安靜的個性不好，應該向外向、活潑的性格發展。

　　我跟她說性格無所謂好壞，我還舉例向她說明內向女孩有內向女孩

的特點和優勢，她聽得眼睛都笑彎了：「我第一次聽說這些！我還以為性格外向最好呢！」在全面認識自己中，她的自信慢慢建立起來。

在第三次諮商結束後，曉珏就向我回應：「透過心理諮商，我的情緒比以前穩定得多，沒有以前起伏那樣大。但遇到事的時候還是會覺得煩。上課不能專心聽講，心裡亂哄哄的，平時一些瑣碎的事情就會進入腦中。有時在家中，做完一件事後，我總是不放心，一定要再去看一遍才行，如門、水龍頭、煤氣開關等，都要再檢查一遍才心安。」

我一方面對她在諮商中取得的成績表示祝賀，另一方面詳細問了她提到的反覆檢查和確認的事件、頻率、對其生活的影響等。透過詢問，我發現她的強迫傾向和神經高度緊張、高度焦慮有關。這在第四次諮商中的樹木人格圖中得到反映：她畫的樹有很多樹葉，每一片葉子都被細細描畫，到後來她的心情已經相當煩躁，但仍然不能控制地繼續畫下去。

我沒有花更多的時間和精力去糾正其強迫傾向。我認為諮商的主要目標應該圍繞她自我意識的建立。

也就是在這次諮商中，曉珏反應說自己的緊張度和人際敏感度降低了：「過去我總覺得有人在看我，這一陣如果我有這種感覺時，我就會去看別人是否在看我，結果發現沒有人在看我。這讓我知道這個世界上每個人最關注的是自己，沒有什麼人會一直注意我，這樣就放鬆很多。」

這次諮商後，她提出暫停諮商，想自己好好想一想問題。我表示同意。曉珏是個很踏實的女孩，她對每一次諮商都想好好「消化」。這種主動積極的思考對諮商的順利進行有著重要作用。

「我同意媽媽參與諮商」

這週的回家作業是「父母眼中的我與我感受到的父母」。在寫作業的過程中，我感到自己對父母的關心太不夠了，我邊寫邊掉眼淚，哭了兩次。

<div style="text-align: right;">

——第七次諮商時曉珏的話

</div>

在第八次諮商時，曉珏同意讓其母親參與諮商——此前她持拒絕態度，而我認為加強母女溝通是諮商必須經過的一個階段，也是家庭系統諮商的一部分。此前「父母眼中的我」這個作業曉珏拖了好幾次，一直沒有做。我察覺到這其實是她心理阻抗的反映，我沒有責備或強迫她。在第七次時她終於帶來了作業，她說：「我回家做了作業『父母眼中的我與我感受到的父母』。在完成作業的過程中，我感到自己對父母的關心太不夠了，邊寫邊掉眼淚，哭了兩次。」

與此同時，曉珏還讓母親也做了一份作業——本來是我讓她自己寫「他們是怎樣長大的」，透過完成作業的形式，加強與父母的溝通。但不知是曉珏理解錯了，還是她沒有勇氣當面問父母，反正她把作業轉給了母親。對諮商很配合的曉珏母親就寫了一份「特殊」的作業——滿滿五大頁「我的成長過程」，把自己從小的經歷、養育曉珏的過程、對自己教育方式的反思等全部寫了出來，母親對子女的愛心以及自己的徬徨不安躍然紙上。我收到這份作業後，很為其坦誠感動。

在第八次諮商時，曉珏的母親一起參與了諮商。母親一出現，曉珏

就成了配角──她母親有很強烈的說話慾望，很多時候也替曉珏說。曉珏母親好像也被壓抑了很久，大概平時沒有機會能夠這樣盡情地說話。在回應意見時，我對她做了很多正面和積極的肯定，既滿足了她的自尊需要和得到別人認可的需要，同時也指出她和曉珏在溝通中存在的主要問題。由於曉珏母親透過作業對自己的教養方式做了全面回顧，所以我們溝通起來比較容易。

我還舉行了一個鄭重其事的儀式，就是把曉珏母親寫的五大頁作業轉交給曉珏，這份作業與其說是寫給諮商師的，不如說是寫給曉珏的，這裡面有母親對兒女的一片愛心，也有內心的表白。對 18 歲的曉珏來說，這可能是她有生以來收到的最珍貴的一份禮物了。「妳把它好好保存起來，也許過很多年後，它仍然能打動妳的心。」曉珏和母親都十分感動。

在諮商中，我們討論了曉珏母親面臨的人生中的一個轉折。首先是從工作職場上退下來，生活重心發生變化；其次是生活環境從外地變為上海，人際關係等隨之發生變化，過去熟悉的朋友、同事都不在身邊了；再次是居住環境的變化，由過去的兩室一廳變為現在的一間，個人空間減小，家人之間相互影響；還有就是她現在可能正處在生理上也發生變化的時期，逐漸步入更年期。所有這些加起來，曉珏母親會面臨一次非常重大的轉變。在諮商中我提到希望曉珏母親能在生活中較好地調節自己，也希望曉珏能夠體諒和理解母親。

我著重指出的是：曉珏現在已是成人，要讓她有獨立決定的空間，

盡量讓她自己承擔責任，不論對錯，都讓她自己去做。即使撞得頭破血流，也讓她去做，成長有時必須經歷這個過程。如果一方面對曉珏沒有自主能力感到不滿，另一方面又不給她任何機會，什麼事都要管，那曉珏就會無所適從，而且依賴性一直無法擺脫。

如果一下子讓曉珏母親什麼都不要管，對她來說大概也是很難做到的，多年養成的習慣很難改變，有時可能必須壓抑自己才能做到。最好的辦法是把注意力和關注對象從家中轉移到其他事情上，比如參加社區活動，擴大交往範圍或做一份力所能及的工作等。這部分能量總得有釋放的地方和管道。

我們還討論了如何看待曉珏的性格。曉珏母親自己是外向、活潑、開朗的，也希望曉珏是這樣，但曉珏本人的個性不是這樣的。可能順其自然更好，否則，一個人總會覺得很累。

在這次諮商中，曉珏和她的母親都落了淚，有些兩人單獨面對時不會說的動感情的話，由於有諮商師做仲介者和推動者，所以都表達了。母女兩人在情感上親近了很多。曉珏母親也表示要給曉珏足夠的自由，讓她自己做決定。

我要有獨立的人格

我在電話中第一次頂撞了相處三年的好友——以前我總是遷就她⋯⋯我就是我，我要維護自己的利益。我覺得要有獨立的人格，不能依附任何人。

——摘自曉珏的《成功事件和經驗表》

我感到曉珏的自信度還不夠，所以第八次諮商結束時給她佈置的作業是「成功事件和經驗表」。她可以重新體會、分析了從小到大的成功事件及感受。這讓她看到了自己的潛力。藉著一件很小的事情——她在電話中頂撞了相處三年的好友，她表達了自己的想法，這段話剛好給整個諮商畫上了一個圓滿的句號：

　　我在電話中第一次頂撞了相處三年的好友——以前我總是遷就她，即使對她沒有道理的指責，我也會保持沉默，默認她的指責。可是我現在不會再壓抑自己了，我不能什麼都聽她的，什麼都忍，我要有我的意見⋯⋯我不想把她的想法強加給自己，我就是我，我要維護自己的利益。我覺得要有獨立的人格，不能依附任何人。

　　這在別人看來是件非常小的事，但在曉珏身上，這是一個重要的信號：她開始有獨立的意識了，也開始表達自己的想法了。

　　最後一次諮商結束時，我送給曉珏一句話：「用自己的腳走自己的路。」我知道，對曉珏來說，將來肯定還會遇到各式各樣的困難，但透過此次諮商，她擁有了解決問題的經驗，這種可貴的經驗會幫助她在將來解決新的問題。

10 年後
內心深處的丟丟

我接到心理諮商中心的電話，對方說是我十年前的一個來訪者要找我做諮商，問我接不接。工作人員說出她的姓，我馬上報出她的名字：「曉珏！」當然要接！

1999 年我給她做諮商時，她還是一個中專未畢業的學生呢！十一年後，她會變成什麼樣？她又會遇到怎樣的問題？我叮囑接待人員按照低收費來收。我覺得她的收入可能不會太高。當年她只是中專畢業。

第一次諮商時，我帶著期待進到諮商室。預約時間過了兩分鐘，諮商接待室的門才被敲響。一個女孩走了進來，圓圓的臉，眼神依然純淨得像洋娃娃，微笑著，依然是那顆小虎牙。我和她不約而同驚喜地叫出了對方的名字。

當下狀況：人際衝突

進到諮商室，曉珏先說：「我看了您的《心理畫外音》（畫報版），我覺得書裡對我的分析特別準確。當時有一些我自己都沒有意識到的東西，後來確實表現出來了。」

「妳讀了那本書?!」我有點驚訝。

「是啊，妳書裡還提到，當時沒有問我為什麼要暗戀那個男孩而不

是別的男孩，因為他溫和，更容易接近。」她有些迫不及待地回答了我書裡的問題。看得出，她仔仔細細閱讀過對她個案的描寫，並且早就想告訴我這個答案。

「謝謝妳告訴我這一點。」

「我這次是因為工作不順心才來找妳。我 2000 年開始工作，一直換工作。其實 2005 年也因為換工作找過妳，只是當時妳不在國內，沒有做成。」

「這次換工作中遇到了什麼事嗎？」

「我跟主管衝突得特別厲害，在辦離職手續的過程中，我態度很激烈，對方也很激烈。我以前曾經犯過一個小錯，把一個重要文件丟失了。這次老闆就把這件事拿出來威脅我，我有些恐懼。有一個多月的時間，我非常焦慮。當然，最後事情終於解決。」

「聽起來妳最近因為離職、離職手續的事情，有被威脅、恐懼的情緒。」

「還有非常難過。我開始覺得自己人際關係方面有問題。」

「能談具體一點嗎？」

「我進的第一家公司，是一位好朋友介紹的。既然是好朋友，成為同事以後關係就比較複雜。帶我們的是同一位師傅。師傅在當中有時有點挑撥離間，我那時小，別人說什麼我都覺得有道理，於是就和她關係有點僵。那時我在讀夜校，每個週末需要去學校，好朋友一直讓著我，儘管她後來也去讀書了，但她排班上盡量讓我週末不上班。有一次師傅

週末有事，她的班就需要有人頂。我當時說我來，她就說：『如果妳這次上了，以後每個週末妳都要來上班。』我有點怕，就不提了。她就逼我的好朋友來上班。我的好朋友就罵了我們兩個。因為這件事情，她後來就從公司辭職了。其實我心裡非常內疚，因為她照顧我很多，但我一直沒有去找過她。」

「這件事情讓妳至今對好朋友有內疚感。」

「是的，我那時真是沒太大主見，不論誰說什麼，我都覺得別人對。我的第二份工作也是朋友介紹的。她當時先跳到那個公司，然後勸我也過去。我當時因為朋友離職的事情覺得不開心，覺得換換環境也挺好，就去了。那是個新的辦事處，因為沒有成型，所以什麼事情都得做。我剛去，心情不好，工作又不順手，覺得自己適應得特別不好。介紹我去的那個人年齡比較大，事事都指揮我，我覺得自己就像是在她的掌控之下。後來發生很激烈的衝突，我哭著離職。那真是一次心靈創傷。」（為什麼會成為心靈的創傷？傷在什麼地方？應該追問。）

「那妳一共換了多少次工作？」想要確認她人際衝突的程度，我問。

「從 2000 年至今，我一共換了四次。三、四年換一次。」

「換工作頻率不是很高。」

「對。我今天來，主要是想處理憤怒情緒。」

「妳用了很專業的詞。」

「對，這些年我一直在看心理學的書。離職當時我的情緒真的是很

不好，但到現在已有一個月了，我感覺自己好多了。」

「聽得出離職當時的情景非常困擾妳，能具體談一下嗎？」

「離職那天我和老闆吵架，吵得很厲害，他威脅我說：『妳再這樣我就報警了！』我說：『我不怕你報警！』他說：『妳的這些事足夠讓警察把妳抓進監獄了！』我說：『我哪裡有那麼嚴重的錯誤？』他說：『嚴重不嚴重是由我來說了算，不是妳說了算。在這一帶有什麼我擺不平的事情！只要我發句話，妳肯定會被抓進去。』我當時就不吭聲了。雖然後來因為我的妥協整件事情變得順利多了，但我心裡一直不舒服。那種情緒一直糾纏著我。我一直擔心他是不是會真的報警。我有恐懼感，還有強烈的被壓制的憤怒，還有無助。」她的語氣中帶了一絲哭音。

「妳有恐懼、憤怒情緒和無助感。除了這些，妳覺得自己還有什麼其他情緒需要處理？」

「在發生衝突時我不知該怎麼表達自己。」

「妳能具體談一談嗎？」

「比如說上司交代了一項任務讓我做，當時他說了怎麼做，我不知該怎麼回應，就盲目同意了。回頭一想，不對，不能這樣做，就沒有照這樣做。結果上司非常生氣，說我反悔了。」

「妳說自己是在來不及思考的情況下不知該怎樣表達自己？」

「是的。」

「除了憤怒、恐懼、無助和不知該怎樣表達自己，妳還有什麼情緒嗎？」

129

「我還找不到自我感覺。我會以別人的感知為感知，完全沒有自我。妳在那本書裡說，我的口頭禪是『媽媽說』，後來我不用這個詞了，我用『我朋友說』。我經常會對別人說『我朋友說』。」

「即使不是朋友說的，妳也會加上『朋友說』來強調它的權威性。」

「確實是這樣的。我心裡經常有小人打架，有好幾種聲音。一種聲音說『要用別人的評價衡量自己』，一種聲音說『不要這樣做』，一種聲音說『不能這樣對待他（她）』。」

「妳的心裡經常會有幾種不同的聲音，讓妳無所適從。」

「是的。我不知道這種狀況是不是和小時候發生的一件事情有關？」

「能談一談嗎？」

「小時候我帶同學一起回家做作業。因為我想比同學先寫完，寫作文時就寫得飛快，字可能就有點不好。媽媽看見了，非常生氣，當著我同學的面，把我的作文撕掉，讓我重新再抄一遍。我當時自尊心非常強，受不了，就衝到廚房去，拿了一把刀，對著媽媽大喊：『我要殺了妳！我要殺了妳！』姑姑跑出來抱住我：『妳不能！妳不能！她是妳媽媽！』」

「那為什麼妳覺得這件事情和妳不能表達憤怒情緒有關？」

「因為姑姑說不可以這樣，那是我媽媽。」

「姑姑不讓妳用這種方式發洩憤怒。」

「第二天到學校，我的同學就不理我了。我猜她是覺得我太可怕。」

「所以妳提到的那三種聲音分別是同學的、媽媽的和姑姑的，或者

說是她們所代表的這些人的。在其他事情上妳也會聽到類似的聲音。這件事情對妳有什麼影響？」

「有很大影響。因為這位同學和別的人有說有笑，卻不理我，我沒有去找她說什麼，但心裡很難過。」

「妳覺得自己被孤立，這種感覺擊倒了妳。後來每當妳想表達憤怒時，妳就擔心自己會失去友誼。」

「非常對。確實是這樣。這次離職時也體會到這種感覺。吵完架後，所有人都知道我要離職，就不大來跟我說話，我也不主動去找他們，我覺得自己被孤立了。」

「妳還在其他事情上體會到這種感覺嗎？」

「有啊，在第一家公司和同事就有過一次。當時公司要到外地去舉辦一個活動，我們部門裡就挑了我去，其他人都沒有機會去。而之前我的同學已經因為旅遊的事情跟我鬧得不愉快了，這下就更不開心了。那次旅遊，公司說可以帶家屬，我就帶了一個人去。旅遊之前她問我是否會帶人去，我沒有回答她，因為還沒有想好。後來當她得知我準備帶一個人去時，她非常不高興，認為我沒有把她當好朋友，連帶不帶人都沒有告訴她。我跟她說話時，她語氣也非常衝。有一次我們吵了起來，非常厲害。後來還是我媽媽打了電話給她，說：『我女兒年齡小，不懂事，她不是故意的。』這之後我們的關係才慢慢緩和。為了讓她平息怒火，我自己到人力資源部那裡去說那個活動我不參加了。」

媽媽出面調解她和同事的關係，這個細節揭示出她和母親關係的緊

密。而做為成人，這種緊密並不常見。母女關係將會是諮商的一個重點。

「妳其實很想參加那個活動，但為了挽回關係，妳犧牲了自己，不去了。」

「是這樣的。」

「這是妳提到的類似的事件，還有這樣的事件嗎？」

「有。我在讀夜校時認識了兩個一起讀書的同學。她們經常不來上課，需要我幫忙拿資料和講義什麼的。這些我都幫她們做了，但她們還經常問很多問題，問多了，她們的焦慮情緒就傳染給了我，我就不想再回答她們的問題了。上次她們說：『複習時我們有不懂的就打電話給妳。』我說：『不用了，妳們很聰明的，一定能自己看懂的。』她們大概感覺到什麼，考完試後沒有等我就先走了。以前不會這樣，總是要等到我才走。我當時覺得我又被孤立了。感覺很不好。」

「妳覺得自己被拋棄了。」

「對，被拋棄的感覺。」

「這種感覺讓妳想到什麼？」

「讓我想到小時候媽媽對我發脾氣：『這裡不是妳的家！妳走吧！』」曉珏的眼淚流下來。

「想到小時候媽媽對妳表達憤怒的方式，想到媽媽對妳說的那些話，讓妳非常沒有安全感。」

「對。我覺得自己很容易讓矛盾變得激烈。可能是由於在那些小事情上我都忍讓，壓抑到最後會爆發。」

「是，妳很瞭解自己的這個模式。我們回頭會再來看這個模式。除了剛才我們講到的憤怒、恐懼、無助、不知該怎樣表達自己、被孤立、被拋棄，妳還有什麼情緒想談嗎？」

「我覺得有被欺騙的感覺。別人跟我說話，經常來套我的話，說完後我會發現落到陷阱中，這讓我感覺不舒服，讓我覺得自己特別傻。」

「妳有時候發現自己有點傻。」

「我覺得自己不夠成熟，希望自己更穩重，不要衝動。」

「妳希望自己更成熟，能更好地處理自己的情緒。除了這些之外，在情緒方面，妳還有什麼想說的嗎？」

「沒有了。」想了一下，曉珏搖了搖頭。

「我們來總結一下，妳提到了一些情緒，如被威脅、恐懼感、內疚感、被控制、憤怒感、被孤立、被拋棄、衝動，還有無助感。這些情緒和人際關係聯繫在一起，和妳媽媽有關，和妳以前的上司有關，和妳的朋友、同事有關。妳這次來的諮商目標是想正確處理自己的情緒，是嗎？」

「是的。」

「處理情緒有不同的方法。妳提到心裡有小人打架，有幾種聲音在說話，我們可以嘗試一段意象對話，讓妳內心的小人們對話，讓妳內心的幾種聲音對話。妳願意嘗試嗎？」

「願意。」

意象對話：媽媽不見了

　　「因為要和自己對話，一般我們需要放鬆自己。有人可能睜著眼睛一樣可以放鬆自己，有人可能想要閉上眼睛，妳可以自己決定。」曉珏閉上了眼睛。「妳可以調整一下身體姿勢，讓自己坐得更舒服，舒服會讓我們更加放鬆。」曉珏開始調整。她睜開眼睛，把自己身後的靠墊拿了出來，抱在胸前。然後她舒服地往後靠了靠，頭仰在沙發上。我看她的頭不舒服，把另一個靠墊墊在她的腦後，她微笑了，舒舒服服地靠上了。

　　「妳在這裡很安全，很安心。妳可以調整一下自己的呼吸，讓自己更放鬆。」我示範性地深呼吸。「妳可以聽到周圍的聲音，空調的聲音，外面的雨聲。這些不會干擾妳，只會讓妳更加放鬆。妳的身體部位，從頭到腳，逐一放鬆下來。」我觀察到她的呼吸慢下來。「對，非常好。非常平穩的呼吸。全身放鬆下來。體會自己身體部位的感覺。是不是有什麼地方難以放鬆下來？能不能感覺到？」

　　「肩膀難以放鬆。」

　　「肩膀難以放鬆的感覺像什麼？」

　　「像有人抓住我的肩。」

　　「順著抓的方向看上去，看看是誰抓住你的肩？」

　　「是媽媽！」

　　「是媽媽抓住妳的肩。看看媽媽的樣子。」

「媽媽大概 30 多歲。非常嚴厲的樣子，很兇。」

「媽媽非常嚴厲，很兇。媽媽在幹什麼？」

「媽媽在罵我。」

「妳出現在畫面裡。看看妳自己是什麼樣子？」

「很小的我。小時候。」

「大概多大？」

「上國小時，10 多歲。」

「媽媽在說什麼？」

「媽媽喜歡弟弟，媽媽不喜歡我，媽媽不要我了！我這樣一個女孩，是沒有人要的！」曉珏的聲音帶著哭腔，眼淚流下來。

「媽媽看到妳哭了，媽媽會有什麼反應？」

「媽媽心裡很難過，媽媽抱住我說：『我知道錯了。是我不好。我不知道如何與妳交流。做媽媽的也有無助感。』」淚水流得更厲害了，鼻子都塞住了。

「聽到媽媽這麼說，那個 10 多歲的女孩會有怎樣的反應？」（應該用曉珏的名字來指代那個小女孩，可以更客觀、更不帶主觀色彩地進行溝通。）

「我也很難過，我覺得媽媽是從小沒有人愛的人。從小她就沒有父母來愛她。」

「媽媽聽到妳這樣說，媽媽有什麼變化？」

「媽媽哭了，媽媽說：『我們以後不吵架了好嗎？我以前性子太急，

135

我可能有做錯的地方，很內疚。』」

「那妳聽到媽媽這樣說，妳會有什麼反應？」

「我抱緊了媽媽。」

「妳抱緊了媽媽。」

「媽媽說：『將來我們也要長大。』」

「看看媽媽和妳有沒有長大？」

「媽媽不見了。」曉珏睜開眼睛，拿面紙擦眼淚，然後說，「昨天媽媽和我談話，媽媽說：『那時我不應該把妳一個人留在上海。雖然當時是為了妳好，但我太急了。』我對媽媽說：『媽媽，這不是妳的問題，這是社會造成的問題。妳後來不是為了我早早退休來到上海嗎？』媽媽說：『我需要改改我的脾氣。我太焦慮，太急。』我說：『媽媽，其實妳也是一個很孤單的人，妳的朋友和同事都在很遠的地方。』」

「這是一次很交心、很深入的談話，也非常讓妳感動。妳們互相在理解對方。」

「對。」

接下來我讓曉珏回到身體感受的部分，重新開始意象對話。她說腳有不踏實感，儘管它踩在地上，但它覺得很緊張，它想把自己收上去。我們由腳開始，走了一段旅程。旅程結束時，曉珏剛進來時的緊張和僵硬感消失了，變得放鬆而有精神。她帶著愉悅的心情離開了諮商室。

諮商後記：

當時讓我非常費解的是曉珏為什麼會自己睜開眼睛，而且媽媽不見了。在意象對話中，如果來訪者和諮商師有足夠的信任，並且帶的方向是正確的，來訪者都會跟隨著諮商師往前走。睜開眼睛是脫離意象場景的信號，表示來訪者不願意繼續在意象裡面。這其實是一種阻抗。媽媽不見了也是一種阻抗，只不過前者是對諮商師的阻抗，後者是對自己潛意識的阻抗。在這裡發生了什麼？為什麼曉珏一定要跳回到現實當中來說話？在此之前的對話已經非常接近現實世界而不是意象世界，為什麼會這樣？

在諮商結束後我細細地閱讀諮商手記。我注意到，「媽媽從小沒有人愛」這樣的話絕對不是10歲小女孩能夠說出來的話，應該是當下的曉珏想說的話。也就是說，在那裡她一下子從10歲小女孩轉變為29歲的曉珏，已經回到了現實，但諮商師沒有察覺，沒有拉住那個10歲小女孩，而是直接和29歲的曉珏繼續對話，所以她會睜開眼睛回到現實。

再仔細閱讀，我發現其實之前媽媽說自己錯了那句話時，媽媽也已經不是30歲的媽媽了，那不是一個30歲母親對孩子的解釋，應該是一個歷經很多滄桑之後的母親發出的感慨。那裡的感覺是非常突兀的。她為什麼要塑造一個新的母親形象？她為什麼要逃離那個10歲的小女孩？我猜是因為她被10歲女孩內心深處那些洶湧上來的負面情緒嚇壞了，她沒有準備好，所以她稍微釋放出來一些情緒後，馬上逃離了。那個年齡階段，應該是關鍵，是她情緒處理的關鍵。或者她已經釋放的情緒背後，還有更深的情緒。

　　再仔細閱讀，我理解了來訪者為什麼會在那裏逃離了，因為前面那句話：「媽媽喜歡弟弟，媽媽不喜歡我，媽媽不要我了！」這個聲音讓曉珏嚇壞了，所以她從意象中逃了出來。我們其實才剛剛進入意象，這個聲音就出來了，可以想見這個聲音有多麼強烈，有多麼渴望被聽見，有多麼攪動她的情緒。在十一年前的諮詢中，曉珏的自畫像是一位停留在 10 歲左右的女孩，停滯在那個年齡是有原因的，而在這個意象對話片斷中，曉珏揭示了原因：她在那時以為自己被媽媽拋棄了。不論事情的真相是什麼，在那個年幼的孩子心中，她確信自己是被拋棄了。在諮詢中，她和她的母親從未提起過曾有一個弟弟這件事情，所以這個沒有任何鋪墊、突兀出現的聲音當時被我忽略了。

　　逃離，其實是一個信號，告訴諮商師那裡是她要處理的地方。越是痛的地方，人們越是怕碰觸。只是在現場沒有抓住這一點。

　　曉珏列出了很多需要處理的情緒，這些情緒涉及各方面，有家庭中的，也有工作中的，有成年期的，也有青少年期的。而一旦深入，跳出來的場景是家庭中做為孩子的她與母親的互動。這是非常有意義的線索。她這次的諮商重點是其情緒處理和管理情緒的能力。要達到這個目標，第一步是瞭解這些情緒，第二步是宣洩這些情緒，第三步是管理這些情緒，第四步是整合這些情緒。瞭解這些情緒常常需要回到這些情緒最初生成的情境中，這些情境大多是來訪者小時候。這次諮商會回溯到她內心很久遠的時空中。

　　後來值班人員告訴我，照規定，費用減免應由來訪者本人提出，而不是諮商師提出。我連這麼基本的一點都沒有想到。我過於迫切想知道

她的近況，所以替她考慮了這一點。在第一次諮商時，如果她非常盼望這次諮商，為什麼會遲到兩分鐘？十一年後的新諮商，我們的關係會怎樣影響互動？從第一次諮商中可以看到：由於我們相互瞭解和信任，所以諮商的進度非常快，在一次諮商中就走了很遠。

為什麼她第二次進入意象對話時會從腳開始？當時我並不理解。後來重讀《心理畫外音》（畫報版）時，恍然大悟。她的個案結尾處寫道：「曉珏最後一次諮商結束時，我送她一句話：『用自己的腳走路』。」這麼多年過去了，我已經忘了自己所說的這句話，但曉珏沒有忘記。她想透過這段諮商告訴我這個資訊：這些年她是這樣做的。當我明白這一點時，一種感動湧上心頭。當年諮商結束後，諮商仍然發揮著作用。

曉珏一共諮商了六次，主要是圍繞著她內心的各種情緒來進行。各種情緒透過意象具體地表達出來，透過各種形象，可以發現，在她內心深處，糾結最厲害的是哀怨情緒、被傷害的情緒和被遺棄的情緒。

內心深處那個哀怨的女鬼

第二次諮商時，曉珏走進了意象中的深宅大院，和哀怨情緒相遇。那些情緒凝化成一個哀怨的女鬼。

「房間裡……裡面冒出來一個黑無常，表情猙獰，像鬼一樣。」曉珏的語氣有些恐怖起來，但並沒有失控，「是個女的。那個女的說：『我是被冤死的。我在這深宅大院裡，受了多少苦啊！我忍氣吞聲，不和任

何人衝突，老爺說什麼我就聽什麼，但他們最終還是害死了我。』當我問她她是怎麼死的，她說是老爺賜了一碗藥，喝了之後七竅流血而死。非常冤屈的一種死法。女鬼說：『我就是要嚇人，我就是要報復。這個宅子裡的人不是被我嚇跑、嚇瘋，就是被我嚇死了。』」

在曉珏的意象中，她是抱著一個小女孩一起進入深宅大院的。這時，「小女孩問：『阿姨，妳家裡有弟弟嗎？』」（來訪者在這裡承接得有些奇怪，因為她直接開始了對話，那個問題不是諮商師預期的。但這個問題對來訪者是有意義的：她在第一次諮商的意象中就曾怨恨媽媽偏向弟弟而不要自己。小女孩對女鬼的稱呼非常有禮貌，她不怕這個女鬼。為什麼？因為她不陌生，她知道這個女鬼是誰。）

「那個女的會有怎樣的反應？」

「那個鬼哭了，因為她的兒子死了，她的兒子是被害死的。」（這裡是一個投射：在潛意識當中，小女孩因為忌恨弟弟，曾經希望弟弟死去。這是一個不被意識所接受的想法，所以轉換了很多次之後用目前的形式出現。潛意識從來不說廢話，每個細節都是有意義的。）

「小女孩會怎樣安慰這個鬼？」（是否應該追問兒子被害死的資訊？還是可以不用再去追問，因為總體是表現「被迫害」的情節。）（明明就是諮商師想安慰女鬼。這樣的引導表明了諮商師的侷限性。比較恰當的做法是：請小女孩看看女鬼的眼神。）

（停頓）「小女孩不知該說什麼來安慰她。」（來訪者有小小的阻抗。）

「小女孩也許不會說什麼話，也許只是做一些動作。」

「小女孩不做什麼動作。」（來訪者繼續阻抗。）

「小女孩的眼神是怎樣的？」（這才終於到了點子上。眼神永遠是意象對話的靈魂。）

「小女孩的眼神是憐憫的。」

「女鬼看到小女孩憐憫的眼神，會有怎樣的變化？」

「女鬼露出真實的面目。原來，她是一個清秀的女子。」

「她長得什麼樣？」

「哀怨的表情，慘白的臉。有點神經質，情緒波動大，時而兇殘，時而恐懼。」（由哀怨而成鬼。）

「多大年齡呢？」

「35、6歲。穿著白色的衣服，跟囚犯穿的白色相同。」（白色在這裡代表著沒有熱情，沒有活力。）

「是穿的囚犯服嗎？」

「不是，只是這種顏色像。她是長頭髮。」

在後來做整合的諮商中，我們再次回到了這個場景。曉珏增加了一些細節：「她穿著白色衣服、黑色褲子。披著長頭髮，臉很恐怖，因為被燒傷過。她是一個哀怨的人。」

「如果給她取個名字，妳會叫她什麼？」

「菊花。」

「看看菊花的神情。」

「她是絕望的。她沉溺在哀怨、絕望、無助中。」

「她身體的哪個部位最緊繃？」

「我去感覺一下。」曉玨在長長的靜默中，不時長長地嘆出一口氣。

「她全身發抖。」

「她為什麼會全身發抖？」

「因為她很害怕。她在有怨氣時不敢說話，她盲目服從。她有害怕，有怨氣，只能對著自己發。她有很多自責。她無依無靠，她很孤單。」（這是非常典型的矛盾型歸因：看起來是把所有的錯誤歸結為自己，但內心深處其實埋怨著別人，把過錯推到別人身上，而且有強烈的負面情緒。可以感覺到她的特點是冷，對人生的冷冰冰。）

「對，她有很多負面感受。剛才說菊花的臉是被燒傷的。能說說她臉上的燒傷是怎樣的嗎？」

「是斑點狀的，一塊白、一塊咖啡色。」

「是被什麼燒傷的？」

「是被火，被柴火。」（那些火很像是怒火。）

「被什麼柴火？」

「大宅院裡曾起過大火，菊花只是受害者。」

「是很久之前的事情還是最近的事情？」

「是很久之前的事情。」

「菊花臉上這些疤還痛嗎？」

「不痛了，只是還有疤痕。」

「菊花是不是覺得身上很冷？」（對來訪者的深層共感。）

「對，她身上沒有熱氣。」

「因為她沒有溫暖，沒有支持。」

「對。」

「怎樣做才會讓她溫暖起來？」

「可以用大棉衣包著她，抱著她。」

「讓丫丫抱著她。丫丫看到了她所經歷的一切，聽到她的哀怨，丫丫會怎樣做？」

「丫丫抱緊她。菊花不冷了。丫丫安慰著她，讓她想哭就哭一場。」

「菊花會哭嗎？」（有時哀怨到最深，連哭都哭不出來。）

「菊花會哭，因為丫丫值得信賴。」

「菊花的眼淚流下來。她的眼淚是熱的還是涼的？」（那些冰冷的淚水會讓菊花更加寒冷。）

「是熱的。」

「菊花的眼淚流下來，熱的淚水流過她的臉。她的臉和身體有怎樣的變化？」

長長的靜默，曉玨有一次吞嚥的動作。經歷了很長時間，很長時間。「菊花的身體不再發抖，她安心了許多。」

又經過一段較長的對話和處理，菊花的形象發生了變化：身體不發抖了，頭髮梳起來了，臉上的疤隨著呼吸一點一點褪去。曉玨整個人放鬆下來。

諮商後記：

這一段諮商做得驚心動魄。曉珏的情緒充分捲入其中。不論是那個女鬼的聲音，還是丫丫的聲音，曉珏都學得唯妙唯肖。一旦進入意象對話，她對各種角色的扮演就得心應手，完全不是平時那個畏縮的人。經過諮商，那些哀怨的情緒得到一些緩解，但並未完全去除。她那深重的、強烈受害的哀怨情緒，在內心裡壓抑了二十多年，藉著意象第一次有了宣洩的機會。

她的心靈開始透氣。

可以非常清楚地看到，曉珏的哀怨情緒主要是小時候由老人撫養時種下種子。意象中的老爺就是權威、命令的化身，也是她生活中老人的寫照，也是她內化的權威子人格的形象——常常在批判自己、否定自己的那個聲音。小時候她對爸爸媽媽把自己留在上海，交給爺爺奶奶帶有強烈的不滿，但不敢表達，而且心裡對媽媽偏愛弟弟有強烈怨恨。她對爺爺奶奶錯怪自己以及非常嚴厲的管束也有強烈的不滿。所有這些不滿她都沒有表達的途徑，她既不敢表達，也不會表達，壓抑和扭曲時間長了，就凝化成意象中的一個厲鬼。

這一段諮商的主要作用是面對和接納。如果諮商師在菊花轉變時多做一些鞏固和引導，可以讓曉珏的哀怨情緒表達和轉化得更徹底。

第三次諮商時，曉珏帶出了劉老頭（劉姓老人）的形象。

劉老頭是個慈祥的倔老頭。他穿著補丁的衣服，穿草鞋，背著很重的籮筐。他對人有很重的疑心，因為他受過傷。傷他的人以為不重，但他自己認為很重，未能修復好，所以他對其他人有偏見。

他的傷在心上，有一道疤痕，刀刺在心口上，至今都沒有拔下來，傷口邊緣已經結了痂，但心口的血仍然會流出來，儘管那是很久以前的血了。刀尖銳、細長，有刀柄，刀柄留在傷口外面。有好幾年了，是親近的人刺到心口上去的。當我用倒帶技術讓曉珏回到當年刀刺上去時的情景時，曉珏停了下來，睜開了眼睛：「我可以停一下嗎？因為我想到了有關的事情，我要講一下這件事情。」

我能夠感受到她情緒的強烈程度，於是我說：「請說。」

我沒有想到，她說的事情是在第一次諮商時就說過的：「我進的第一家公司，有一個好朋友，還有一個同事。同事很霸道，由於她的職位比我們高，有點類似領導。一開始是『大姐姐』和『師傅』的角色。我那時年紀小，依賴性很強，只要是她認為不好的，我就改。我的好朋友談戀愛，她干涉，而且挑撥我和好朋友的關係。那時我倆都在讀書，週末都要去上課，她卻逼我的好朋友去上班。我要去頂班，她威脅：『妳這次來了，以後要一直來。』我的好朋友以為是我要求她去上班的，一氣之下離職了。走的時候說『再聯繫』，我天真地以為她原諒了我，但

她從此再也沒有理過我。這是我和同事決裂的最初。她一方面對我控制，但在某些方面又對我有依賴。我後來和她繼續共事兩年，對她有所防備。後來她離開公司，去了新的公司，想把我介紹到新公司。我不想去，我想照自己的路走。她威逼我：『那我再也不聯繫妳了。』我就同意了，勉強去了。因為是她介紹進去的，所以別人以為我是她的人，排擠我，對我不友善。我後來知道她那時主要是想利用我。

她進公司時，別人問她有沒有證書，她說有，但公司辦手續需要這張證書時，她又拿不出，因為她沒有。她把我介紹進來，我有證書，幫公司救了急。我不開心，離職了。離職時，她指責我說：『妳做人沒有用，跟別人相處不好。』我被她罵，傷心極了，哭著回到家……是她害得我從小到大的同學不理我。我以為我可以忘記她，忘記這件事情，但她教我很多東西，至少有用，我並不排斥這些。當我用這些時就會想起她。

我就像一張白紙，師傅畫上了一些她的東西。我其實有自己的想法，只是沒有辦法表達出來。所以我會在信心和不表達之間矛盾。一年後她給我打電話，我心裡非常恨她，但表面上竟然客客氣氣，她叫我去她家玩，我答應了，但我心裡知道……我永遠不會去，我永遠不會再和她聯繫。後來我跟別人相處時就帶了這種防備。」在說的過程中，她不停地哭。

「我們現在花一些時間來處理這顆受傷的心。」我把畫筆和彩紙推到她面前，「請妳用自己想用的彩紙和顏色，把那顆受傷的心畫出來。」

曉珏開始畫起來。一顆紅心，一把刀刺進去，一些紅紅的血流出來（圖27）。

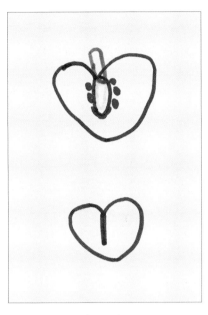

「好，我們都看到了這顆流血的心。現在，請閉上眼睛，在眼前浮現這顆心，劉老頭的流血的心。誰的心上插一把刀都不會舒服，劉老頭的心也不會舒服。當我們的心不舒服時，它會有自己的處理方式。每一顆心都是智慧的心，需要我們悉心地關注。

（圖27）

看一看，這顆心在妳的關注下會發生怎樣的變化？」

停了一小會兒後，曉珏說：「刀被拔掉了，成為一顆帶有疤痕的心，不再流血了。」我請她畫下來。她的用筆明顯比剛才要流暢很多。第一顆心用筆都有些澀。

「這是一顆有著疤痕的心。」

「對，雖然刀拔出來了，但受過傷都會留下疤痕。」

「這個疤痕有什麼作用嗎？」

「它會時時提醒劉老頭：今後與人交往時要有分辨力。」

「這是一顆有智慧的心、會學習的心。現在感覺好多了嗎？」

「現在好多了。剛才肌肉全都是緊繃的。」（我沒有注意到這一點。）

諮商手記：

曉珏再一次詳盡地敘述這個故事，其實是再一次提醒她自己和諮商師：受傷害的情緒還沒有得到處理呢！和第一次相比，曉珏把情緒層面的反應說得更具體，而且可以看出，更加強烈了。在第一次時有些輕描淡寫，讓人看不出有什麼特別大不了的事情。但這次可以看到是她心頭的傷疤。之所以會用劉老頭的形象來表達這種情緒，是因為曉珏的潛意識想傳遞出這些資訊：她的心經歷風霜，而且非常可憐，包袱很重，飽嚐了人間冷暖、世態炎涼。姓「劉」也應該是曉珏生活中某個人的寫照或投射。

只是，這部分諮商師的處理不是很理想，雖然看上去刀被拔掉了，但過於簡單和膚淺，沒有足夠重視的面對，所以這個動作只是一個意象遊戲，不一定會有實質效益。如果有可能，需要做得更細緻：刀被誰拔掉的？怎樣拔掉的？為什麼要拔掉刀？諮商師之所以這樣輕鬆放過，是因為她也覺得需要把刀拔下來，她也默認這是一次傷害。但其實這都是值得質疑的：真的有一把刀插上去嗎？真的是會傷害人的刀嗎？真的是親近的人插上去的嗎？

這裡反映出來的一個問題其實是諮商師定力不夠。由於諮商目標過大，要處理很多負面情緒，而想要完成這麼宏大的任務，又需要很長的時間。現實中諮訪雙方都不可能有那麼多時間，於是諮商師就會有急躁情緒，會趕進度。現在回過頭來看，不論是曉珏的哀怨情緒，還是憤怒

情緒，還是被遺棄的情緒，每一種都需要細細地處理。在目前的時間框架下，無法完成這麼多目標。

而之所以會訂下這麼宏大的目標，其實和諮商師太想幫到來訪者有關。當諮商師瞭解到來訪者目前正處於失業狀態後，兩次給來訪者降低費用：一次是諮商師提出的，一次是來訪者提出的。除此之外，諮商師還加快進度，想做得快一些，多幫到來訪者一些。為什麼諮商師這麼想幫到來訪者？因為諮商師非常想在來訪者身上看到她變好的跡象，想看到這個十一年前的來訪者成長得更快。這樣的期待和要求，一定程度上阻礙了諮商的細緻度和踏實度。

被遺棄的丟丟和ㄚㄚ

在第三次諮商結束時，曉珏說：「我還有些情緒，想下次解決。一是我小時候曾經想表達自己的願望，奶奶反對後，我再也不提。不知這是不是妨礙我現在表達自己的原因？還有，我拒絕別人的親近。小時候媽媽離開上海，我好想跟媽媽一起走，但因為沒有提出來，所以最終沒能一起走。姑姑看到我問：『妳心裡很難過是嗎？』我說：『沒有。』不想承認，但回到房間後蒙在被子裡偷偷地哭。在後來的意象對話中，有一個形象就是被被子捂得斷了氣，和她的這個經歷相映照。後來父母把我接回去，我就跟他們吵，想回到小時候，讓他們寵著我。一吵架我就把自己關在房裡面。他們就在外面敲，我拒絕開門。他們敲得太厲害

了，我就會害怕，然後會開門。爸爸後來就把門鎖卸掉了。」

在第四次諮商時，她的意象中出現了丟丟的形象。丟丟是個 10 多歲的小女孩，綁著小辮子。她對想要接近自己的人說：「你想騙我，我不是笨小孩。」她的防備心理很強，尤其是對男孩更謹慎，因為家人告訴過她，對陌生男子要有戒備心。如果有陌生人接近，她就被嚇倒，從來沒有人告訴她怎樣分辨好人與壞人。

我說：「丟丟有強烈的不安全感。」

「是的，強烈的不安全感。」這幾個字像是開啟了一扇窗，曉玨說了很長的一段話，「丟丟小時候不停地變換生活的地點，需要適應環境，因為要跟著爸媽的工作變動。」她的眼淚落下來。「她得不停地結識新朋友，她很被動。她不願意離開朋友，但沒有辦法。她又被家人保護得嚴謹，沒有人告訴她該怎麼識別外面的人。她的那些不安全感就轉換成憤怒。」

諮商後記：

不安全感轉化成的憤怒應該重點關注，這種憤怒應該是指向父母和家人的。但當時忽略了。「丟丟」這個名字其實是有深刻含意的，被丟在一邊的孩子，喪失了安全感的孩子。這麼有份量的話是曉玨自己總結出來的，可以說是一個亮點。

第五次諮商時，曉玨出現了烏鴉的意象。

在舒服地靠在沙發上閉上眼睛放鬆之後，曉珏說：「出現了一個黑無常。」這讓我有點驚訝。

「能看清它的神情嗎？」

「是個骷髏，憤怒，但看不清神情。」

「那妳看能看看骷髏中有什麼嗎？」

「讓我近一點看一下。」曉珏的頭低下來，認真地在「看」，「有一隻黑烏鴉飛了出來。」

「看看這隻黑烏鴉在做什麼。」

「牠站在骨頭上。」

「看看烏鴉的神情。」

「牠很警覺。」

「為什麼很警覺？」

「因為牠不安。」

「為什麼會不安呢？」

「因為牠看不到同伴。」

「牠的同伴都到哪兒去了？」

「牠們都回家了。」

「牠們的家遠嗎？」

「很遠。」

「那牠為什麼不回家？」

「因為牠不想回家。」

「牠不想回家，為什麼？」

「因為牠在家不舒服。」

「牠在家不舒服，為什麼？」

曉珏停了一下，說：「因為爸爸媽媽不讓牠做牠想做的事情，而牠不想做的事情，硬要牠做。牠想回家，又怕回家。回家後就沒有自由。」

「牠是一隻嚮往自由的烏鴉，牠住在沒有自由的家裡。」

「牠太貪玩，和夥伴們一直玩，玩捉迷藏，牠每次都被夥伴們捉住。這次牠躲在了骷髏裡，沒有人找到牠。」（這是一個意味深長的比喻：不想讓別人找到自己，寧可躲到可怕的地方。其實那具骷髏就是孤單和寂寞。）

「烏鴉能否看一下周圍，周圍是否有牠的夥伴？」

曉珏的頭低得更低了，呼吸變得沉重、深長。「牠的爸爸媽媽找過來了。牠飛過去了。媽媽急壞了，接住牠，摟住牠，怪牠。」

「能看清烏鴉媽媽的神情嗎？」

「是焦慮的、擔心的、自責的。」

「因為小烏鴉沒有回去，烏鴉媽媽會焦慮，會擔心，但為什麼會自責？」

「因為烏鴉媽媽內疚，牠沒有照顧好小烏鴉。」

「看到媽媽的焦慮、擔心和自責，小烏鴉是什麼神情？」

「牠很開心，爸爸媽媽終於自責了，終於注意牠了。」

「給烏鴉取個名字好嗎？」

「叫丫丫吧！」

「看到丫丫很開心，烏鴉爸爸和媽媽是怎樣的反應？」

「烏鴉媽媽斥責她：『妳是故意的！妳是故意讓我們擔心的！』」

「在丫丫開心的背後，是怎樣的神情？」（這裡有一點跳離，和上文沒有關係。要嘛不問烏鴉媽媽的反應，要嘛要回應。）

「是怨恨、孤單和害怕。」

「丫丫孤單和害怕，是因為沒有和小夥伴、家人在一起，牠為什麼會有怨恨？」

「因為牠傷心，沒有人愛牠。」

「聽到丫丫說沒有人愛牠，看到丫丫傷心，烏鴉爸爸和媽媽會怎樣做？」

「牠們抱起牠，說：『丫丫我們愛妳！我們愛妳！』」

「愛從烏鴉爸爸媽媽的心裡，流向丫丫的心裡，看一看，愛能流動起來嗎？」

「丫丫有些擔心，那些愛不敢流動。」

「烏鴉爸爸看到丫丫有些擔心，會怎樣做？」因為曉珏主要是和母親的關係有糾葛，所以先處理比較容易的父女關係。

「爸爸把丫丫抱在懷裡，安撫牠：『妳放心，我們不會對妳兇。』」

「丫丫會有怎樣的反應？」

「丫丫放心了，因為爸爸是值得信賴的。」

「丫丫能和爸爸融合在一起嗎？」（這裡應該等處理完丫丫和媽

媽的關係後，一家三口一同融合，還是可以分別融合？或者兩者方式均可？）

「出現了一個小丫丫，是丫丫小時候。」

「有多小呢？是１～２歲嗎？」（也許不應該給１～２歲的提示。這種提示有可能是一種限制。儘管諮商師可能感覺到了和曉珏一樣的畫面，但未必就真的是曉珏看到的那一幅畫面。曉珏是一個非常容易受暗示的來訪者，這樣的問話對她而言確實有太強的引導性。）

「是，只有一兩歲。」

「媽媽看著丫丫，媽媽是怎樣的表情？」

「媽媽是很疼愛的表情。」

「是那種無條件的疼愛，是嗎？」諮商師感受到這一點，直接說了出來。

「是的。無條件的愛。」

「丫丫有一些擔心，擔心自己長大後，這種無條件的愛就沒有了，是嗎？」曉珏點點頭。「媽媽的神情是怎樣的？」

曉珏長時間地靜默，嘴角有些牽動。「媽媽有些緊張，她辯解道：『妳長大了，我當然就對妳有要求。我脾氣不好，妳知道的，不要跟媽媽計較。』」（媽媽要求女兒原諒自己，在曉珏的敘述中已是第二次出現，第一次是在現實中媽媽跟她談話時講，這次是在意象中。這是不是說曉珏在重新歸因？把過去歸因於自己的錯誤歸因於媽媽？）

「聽到媽媽這樣說，看到媽媽的緊張，丫丫會怎樣反應？」

「媽媽是個小孩子，媽媽害怕失去丫丫，媽媽依賴丫丫。」

「看到小孩子的媽媽，丫丫有怎樣的反應？」

曉珏的眼淚下來了。「丫丫討厭小孩子一樣的媽媽。為什麼每次都是我讓妳？」

「為什麼丫丫會討厭？」

「丫丫覺得沉重。丫丫本身是小孩子，沒有人教她，所有自己的事情都是自己想，想不出就不做，因為她很好強，因為她很想做好。」

「媽媽聽著丫丫這樣說，看到丫丫的眼淚，媽媽會有怎樣的反應？」

「媽媽坐下，抱著丫丫，媽媽哭了。」

「流淚的媽媽有什麼變化嗎？」

「媽媽有點怨恨，媽媽不知該怎麼辦。」

「媽媽這裡需要支援，需要愛，丫丫能和媽媽相互看著對方嗎？」

「可以。」

「可以讓愛在媽媽和丫丫之間流動嗎？」

曉珏的眼淚又流下來。「可以。」

「看一看，會有怎樣的變化？」

「媽媽內在的身體變大了。」

「讓愛在媽媽和丫丫之間流動，沒有任何障礙地流動，自由地流動。讓媽媽和丫丫慢慢地融合。」

曉珏長長地呼吸著。她的頭輕輕地擺動著。過了一會兒兒，她說：「變成了長大的丫丫。她快樂地從牆上滑下來，嘴裡嘰嘰喳喳。」她的語氣非常輕鬆。

諮商後記：

小烏鴉丫丫的故事讓我久久不能忘懷。牠如此生動地演繹出不安全依戀的種種表現，讓我再一次佩服曉珏內心的豐富度和細膩度。這些細膩本來是多好的感受力和敏銳度啊，那些學習心理諮商的人，哪一個人不要花大量時間和精力去專門學習這些？而曉珏天性中就有這些品格。只是，她把這些感受力用來細細地、深深地體驗生活當中那些不愉快、挫敗、訓斥、委屈了，於是，那些不愉快的方面就會被放大、被凝固、被暗化從而變得更加沉重，以致於她感受到深深的被傷害感和深深的被遺棄感。

她以為這一切都是真實的，但其實未必。在她小時候，一定也受到了很多呵護、照料和關愛，只是，在諮商中，這些不是她關注的焦點，所以她幾乎沒有提及。人們的思維模式決定人們會提取什麼資訊。

丟丟和丫丫身上有相似之處：她們都有強烈的不安全感。這其實是童年不安全依戀的典型表現。正是這種不安全依戀，在曉珏成年後，轉化為人際關係中的矛盾，尤其是親近或親密關係中的矛盾，她有強烈的不安全感，在她與朋友和同事的相處中存在，在她與父母、親人的互動中也存在，她容易懷疑別人，容易受到傷害。

在丫丫的片段中，重點處理的是曉珏與父母的關係。不論現實中的父母是怎樣的，處理意象中的親子關係，一定會影響到現實中曉珏與父母的互動。藉助意象，曉珏第一次說出：「媽媽是個小孩子，媽媽害怕失去丫丫，媽媽依賴丫丫。」這是她第一次看清了母女關係彆扭的實質。

她明確地表達：「丫丫討厭小孩子一樣的媽媽。」母女關係應該回歸到以女兒對母親的依賴為主，而不是反過來。只有母親做好母親，女兒做好女兒，這種關係才會被理順。所以在故事的後半段，媽媽長大了。這真是一段很舒暢的諮商。

曉珏回去後可以做的自我練習是：不斷溫習烏鴉丫丫與爸爸、媽媽融合的畫面，不斷地重複「爸爸媽媽是愛我的」、「我是安全的」。

諮商師反思：從不安全依戀到憤怒、受傷害感

在這個個案中，曉珏在第一次諮商時其實非常清楚地表達出了困擾她的主要情緒：被威脅、恐懼感、內疚感、被控制、憤怒感、被孤立、被拋棄、衝動，還有無助感。可以看到，她表達得非常有條理，在內心裡她不知對自己解剖過多少遍。這也可以看到她對諮商師的無限信任，所以才會在第一次時全部傾訴出來。

在後來的諮商過程中，她依次表達出來的三種主要情緒是：哀怨感、受傷害感、被遺棄感。雖然有不同的形成途徑，但最核心的是最後出來的被遺棄感。這也是曉珏今後需要重點處理的情緒。這是一個重要的源頭，其他情緒都與此有關。被遺棄的畫面有時只是孩子眼中的世界，它不一定是客觀的，也不一定是真實的。但這個模式一旦形成，在曉珏的內心世界中，就會在菊花、劉老頭身上看到不斷上演的故事，故事的腳本都一樣：被別人傷害。

在現實世界中，曉珏與同事和朋友的關係也在不斷重複著被傷害、

被孤立的腳本。有些可能有事實依據，但這些事實會被放大很多倍，那些傷害也會深重很多倍。帶著這麼多深重的情緒，曉珏依然能夠正常地生活、工作，已是她的了不起之處，也讓我心生敬意。

諮商中花了一些時間來做意象整合。在第一次出來的意象中，曉珏少有和她實際年齡相當的成年意象形象，而整合過後的意象，更成熟，更穩定，更有活力。在諮商當中，曉珏展現出了一個豐富多彩的內心世界，讓我再一次感嘆她的敏感性和細膩性。她有非常好的反省力，有多處自我總結的亮點。我相信，隨著猙獰的女鬼還原為菊花——一個清秀的女子，隨著劉老頭心頭創傷的癒合，隨著丟丟的長大，隨著丫丫對父母的理解和接納，壓在曉珏身上那些千年山萬年石慢慢會分崩離析，她的心靈會自由、透氣、暢快，她的生命將不再被禁錮，她的愛也會源源不斷地湧出。她一直以為自己缺少愛，其實，愛一直在她心裡，在她的生命裡，在她所有的成長過程中。我不知道她需要走多少路才能瞭解到這一點，但對她有深深的祝福。

諮商中的那些不完美

每次想到這個個案時，我心裡就會有一些不是滋味，我覺得自己沒有像來訪者期待的那樣幫助到她，更重要的是我沒有像自己預期的那樣幫助到她。回顧整個個案，我覺得汲取的教訓主要有以下幾個方面。

一是我確定的目標並不是當事人要求的目標。當事人的目標在第一次諮商時已經談得很清楚：處理自己的情緒。而我在諮商的過程中，把

這一點演化成做人格整合，因為我看到她需要處理的情緒部分是和她的人格、她的歸因方式、她看待這個世界的方式緊密地聯繫在一起。儘管我也徵求了來訪者的意見，她也同意了，這個思路從整體上看並沒有錯，但目標有些過於宏大，沒有考慮到現實的一些因素，如時間框架、來訪者能夠承擔的費用、來訪者的現實壓力（找工作、母親對她施加的壓力）等。關於諮商目標，我還是應該更加聚焦，更加關注現實中緊急的方面。有一些重要但不緊急的方面，可以放到今後的諮商中——如果有的話——再進行。

其實，我對人格整合的難度和所需時間有些預估不足。曉珏需要整合的方面很多，而每一個點上都可能需要細緻的處理後才能往下進行，花的時間就會多。曉珏對諮商師的信任和配合非常高，但儘管如此，在做人格整合的過程中，她仍有一些阻抗，一部分是對她自己的——她不瞭解或無法接受自己的某些方面，還有一部分是針對諮商師的——諮商師在理解她的精準度、推進的節奏感方面可能不盡如人意，具體表現為她停滯在某種情緒中無法走出來，或者無法集中精力，或者她一圈一圈地繞來繞去，難以推進。

二是我對來訪者變好有著不切實際的想法，我的動機推動著宏大目標的確定。來訪者有強烈的意願改變現狀，但反思整個諮商過程，我對這位當事人的預期似乎比對其他當事人更高，我感覺自己對她變好承擔了更多責任。仔細回想多年前接這個個案時，正是我迷戀心理諮商的時期，我強烈地相信，不，我迷信於心理諮商，我認為心理諮商就是一個

神話，任何一個人透過心理諮商，都會狀態變得更好，人生變得更順利。

我會熱情洋溢地接待每一個來訪者，全神貫注地做每一次諮商，諮商結束後會在腦子裡放電影，回顧每一個細節，會寫諮商手記。儘管後來我逐漸把心理諮商去掉神化、讓它回歸到人間，但曉珏的再次諮商啟動了這個機制，可能強度已不如當年強烈，但我的潛意識中仍有一個想法：「經過當年的諮商，曉珏的生命品質應該更高，她生活得應該更好。我應該幫她生活得更好。」我們的諮商其實是在這樣一個意圖下進行的。這樣的想法很容易催生宏偉的目標。

三是我的追求完美妨礙了諮商的進程。當曉珏把她真實的生活狀態和人際互動模式呈現出來後，我情緒複雜地發現：她的生活狀態並不如意，她沒有成家，交往圈也比較狹窄，工作中也遇到一些困擾。她其實比別人付出了更多努力才做到別人輕輕鬆鬆就做到的一些事情。一個念頭悄悄地從縫隙中爬上來：是不是當年我的諮商做得不夠好，所以她的狀況沒有根本性的好轉？和這一次諮商相比，之前的諮商顯然是比較膚淺的，沒有觸及更深的一些心理內在加工機制。如果當年在她18歲時就開始做人格整合，是不是對她的人生會更有意義？這樣的想法裡面已有內疚和自責，這些內疚和自責會影響諮訪關係中的一些微妙方面。

當年的那個個案做得確實比較稚嫩、不夠深入，如果當年我的功力更強，也許諮商效果會更好，曉珏的人生道路會更順利。但現實是我們是在那時相遇了，我們共同面對了曉珏當年呈現的那些問題。當我用「如果」來思考時，我對自己和來訪者都提出更高的要求，或脫離實際的要

求。這對我自己和來訪者都是不公平的。

　　之所以會有「如果」的思維方式，是我的完美性在發揮作用。我的完美性在這個個案中受到了巨大的挑戰。當我接受自己的不完美時，我也會更加接受來訪者的不完美，諮商的整體節奏可能會更從容，有可能諮商目標不一定是強調去改變她很多方面，而是可以帶著她功能尚好的那些機制繼續工作和生活，儘管那些機制本身也會存在一些問題，但她可以走下去。翻閱諮商記錄，有這樣一個小的細節：在第五次諮商開始時曉珏提一件事情：「有一次我去店裡列印文件。我只要兩張，結果列印出來四張，有兩張是錯的。店主要算我錢。如果是在以前，我就會給他，但這次我堅持我自己的意見，最後只給他兩張的錢，他也接受了。我覺得這是把我自己的完美形象打破。」

　　儘管事情很小，但讓我看到來訪者開始意識到完美怎樣影響了她自己的生活。從這個意義上說，我並沒有向來訪者示範如何接受自己的不完美。直到合適的時間再來處理那些部分。

　　四是我在諮詢中有反移情反應，而我當時並沒有意識到這一點。之所以在這個個案中我會有強烈的幫助意願和「如果」假設，是因為我對來訪者有了投射性認同，她把我當作「足夠好的媽媽」（Winnicott 所謂的 good enough mother），而我也以「好媽媽」自居，所以在諮詢中會使勁想幫到她：主動為其減免諮詢費用，設定宏大的諮詢目標等等，這很像「媽媽」的做法而不是純粹的諮詢師的做法。這種反移情可能會起到雙重作用：一方面來訪者確實需要這樣的照料和被呵護，這種關係在一

定程度上、在一段時間內可能幫助到來訪者，但另一方面，如果這種反移情沒有及時被諮詢師察覺，會妨礙咨訪關係以及諮詢的推進。我竟然沒有意識到來訪者當下的問題根本不是短程諮詢能夠完成的任務，因為她的問題是人格障礙，短程諮詢根本無法完成人格的整合和完善。諮詢應該設定更現實的目標。

五是怎樣開展短程諮商。曉珏的這次諮商一共持續六次、17 個小時。從時間上看並不是很短，但和宏大的目標相比，仍然是太短了。回顧個案的整個歷程，可能最佳的方式是以具體的某種情緒為中心來展開個案，可以從她自己第一次就提到的憤怒感開始，這是她自己當下感受最深的，很容易展開，可以幫助她如何面對他人的憤怒，管理自己的憤怒，或者以遺棄感為核心，這是她不安全依戀關係的核心，改變這部分，可以讓她重構與同事、與父母等的關係。儘管情緒之間一定相互聯繫，但在有限的時間裡，不論從哪一種情緒開始，必須先處理一種情緒，基本完成之後，再面對另外一種情緒。這樣諮商師和來訪者都不會「貪心」，不會有很重的負擔，可以每一步走得更紮實。

六是可以運用更多樣化的心理諮商技術。在這個個案中，我主要運用的是意象對話技術。曉珏個案之後，我開始留心那些適合做短程而有效的諮商技術。我發現心理劇、家庭系統排列都是比較適合用來快速做曉珏個案的技術。心理劇的長處是可以在很短時間內讓來訪者的情緒得到淋漓盡致的表達，從而推動來訪者面對和接納那些憤怒、哀傷、被遺棄感覺後面的愛和支持。而家庭系統排列可以用來處理曉珏與母親、奶

奶、爺爺等家庭成員之間的關係，讓她有可能看到真相，看到愛，並且接受愛，形成新的歸因和認知。

心理諮商沒有辦法讓曉珏重新再回到過去，但心理劇、家庭系統排列都可以讓她重構過去的經驗，或者重構對經驗的感覺。對曉珏來說，採用表達性藝術治療可能要比傳統的語言諮商更快捷，有些東西可以更快地到達她的內心。

諮商結束了，曉珏的人生還繼續進行著。使用意象對話進行心理諮商，它的一個特點是具有較長的後效性和時效性，有很多東西在來訪者今後的人生中仍然發揮著作用，改變一直會發生。希望這些改變能夠滋養曉珏的人生。

過度消耗和缺乏愛的人生

對社會快速變化的中國來說，很多中國人都會感到自己被過度消耗或提前消耗，會感受到生命當中最匱乏的東西是愛。芳芳就是其中的一個代表。她是在圖畫工作坊中呈現了以下圖畫。

被過度消耗的人生

（圖28）

芳芳的第一幅畫是一根正在燃燒的蠟燭（圖28）。她說：「跟著指導語，我極度放鬆，感受到溫暖，感覺被融化。然後有光，有橙色的被融化的液體……我把它畫出來。它的光不像陽光那麼強烈，暖暖的，微弱的。我感覺到消融。非常不安全……」在說這些話的過程中，她兩次哭泣。

圖畫本身看起來是暖色調的，並沒有太多負面情緒。但她在訴說時的眼淚，提示著背後隱含的情緒。畫面當中引人注目的是蠟燭被過度燃燒，那些蠟油已經四處橫流，而且蠟燭本身也快被燒到了頭。這根被過

度燃燒的蠟燭代表著她的生命狀態，她感覺自己被過度消耗，有些事情讓她花費太多心力來處理，而這些可能已超出了她能夠承載的範圍。在處理這些事情的過程中，她感覺自己的生命被損耗，心力交瘁，蠟燭在意象當中有多種含義，它的基本特質是很容易被塑造成各種形狀，是一種被消耗的物品。但它也能帶來光明，而光明通常和愛有關。蠟燭所代表的愛是微弱的愛、容易被影響、容易失去的愛，但同時又是珍貴的愛。

剪不斷，理還亂

　　這是什麼事情呢？在下面的一幅畫中，她描畫了它的形象（圖29）。

　　芳芳說道：「那是去年發生的事。那段時間真是難熬的時光。天邊烏雲飄來，非常大，越來越靠近，壓得我喘不過氣來。我非常難受。我想在烏雲中找到突破口，在烏雲的背後我看到了霞光，但霞光我畫不出來。」

　　整個畫面是一團巨大的混亂，黑色，纏繞在一起，它代表著去年發生的事讓芳芳剪不斷，理還亂，不能簡單用理性去處理，因為其中摻雜了很多情感因素，而且事情一度成了芳芳生活的主要內容，佔據了她的情緒高地。而除了遠在天邊的霞光外，整個畫面看不

（圖29）

出亮色，也代表著芳芳在那個時刻感覺不到強而有力的社會支援。

那個事件本身如此之強大，一直到芳芳畫出這幅畫的時候，她仍然無法去正視那件事情，所以她一直用隱語在談論那件事情。如果連面對都沒有做到，離接納、轉化更加遙遠。她還有許多功課要做。

在後來，當其他學員說到自己的故事時，芳芳被觸動了，她終於說出了自己的壓力：「我在去年完成了一件大事，『我的生活我作主』。我學心理學，父母反對。我想轉做和心理學有關的工作，父母更加反對。我索性把工作辭掉，徹底過自己想過的生活。幾個月和父母不通電話。我需要父母用對待 30 歲成人的方式對待我。以前他們一直干預我，包括孩子應該怎麼帶、事情應該怎麼做。我需要新的互動模式。現在我變成另外一個人了，父母也接受我現在這個樣子了，因為我很堅定。他們不再過問我。當然也沒有任何支援。」

原來，她面臨了雙重壓力：職業轉換和親情關係的重新塑造。親情關係的切斷和重新塑造會傷筋動骨，有切膚之痛。如果把雙重任務放在一起完成，必然會經歷心身的傷痛。

不敢長大

在應對壓力的主題中，芳芳畫了圖 30。她說道：「其實引導語還沒有開始，我自己就開始畫這幅畫了。因為當我沉浸在前一幅畫時，第二幅畫就產生了。去年我非常難受，以為自己撐不過來了。來到心理諮商師班，遇到大家，在大家的勸導和幫助下走出來。太陽從烏雲後照出

來，烏雲散去，小草發芽。現在有時候狀態不錯。前幾天又遇到問題，烏雲還在……只是我沒有察覺。」她淚流滿面。

感覺到她的情緒狀態有些低沉、惶恐和不安定，我給她做了一小段諮

（圖 30）

商干預。我請她進入到圖 30 的畫面中，請她選擇她想成為的事物。她選擇成為那株小草。在意象對話中，小草不願意長大。問及原因時，小草說怕長大了孤單，怕缺少水分。我察覺到她不能放鬆，一直處於緊張的狀態，只能在她的緊張狀態之中來做。她在現場的言行舉止，頗似一個小女孩，有些任性，非常脆弱，眼淚汪汪，想要別人瞭解自己，但又藏藏掖掖，充滿了不安全感，有點像一頭充滿警惕和不安的梅花鹿。

透過這一小段干預，可以看到她的主要問題是缺乏愛的滋養。雖然小草不願意長大的原因之一是由於依戀，而過於依戀、不敢獨立的背後，其實還是缺乏愛，或者說對缺乏愛的擔心。一旦長大了，就得不到愛了。這通常是成人過於依戀的邏輯。這有可能是芳芳的邏輯，也可能是芳芳周圍的人給予她的信號。這些信號被她內化，被她當作真實。在圖 30 中，那大團的烏雲已經消散，但烏雲的陰霾仍在，無處不在，仍然激起芳芳強烈的情緒反應。

圖 30 中非常積極的信號是：成長已經開始。如芳芳所說：太陽已經驅散烏雲，小草已經發芽。只是在小草成長的過程中，仍然會有各種問題出現，她需要面對它們。可能她缺乏愛，也可能她只是感受不到愛，缺乏一雙發現愛的眼睛，或者是別人愛她的方式不是她所期待的。或者，她需要新型的愛。愛不是控制的別名，愛的代價不能是自我束縛、自我壓抑，或者是以自由為代價。

芳芳說自己「完成」了一件大事，其實，這件事情才剛剛開始。她內心的不敢長大與現實中她的獨立形成鮮明對比。在現實中她已完成的任務，在她內心裡遠未完成。

四壁流血的恐懼之屋

（圖 31）

這是芳芳畫的恐懼之屋的圖畫（圖 31）。她說：「跟著指導語，我開始下樓梯。樓梯是紅色的，上面塗著木頭漆。我本來向上走，後來跟著指導語向下走。四周是水泥的。我看見恐懼之屋的房門，是白色的，有很多花邊。推開門之前，我很害怕，有非常強烈的阻抗。進門之後我什麼都看不到。亮起來後我四下裡查看，四周慘白。牆上有很

多縫，滲了很多血。我穿著盔甲，很平靜。當指導語說看看會有什麼變化時，四周沒有改變，因為這些都是現實的傷害，只是我的盔甲沒有了。」

芳芳自己後來說：「畫的時候不覺得，畫完了以後再看到圖畫有些怕。」是的，這幅畫在視覺上非常有衝擊力，那些從牆縫中滲出的血會讓人想到這只是傷害的一部分，真正的傷害更大，更嚴重。鮮血總是和傷害、生命、死亡等等聯繫在一起。有可能是人的生命，也有可能是某種關係的生命。

芳芳訴說盔甲消失，這是一個有意義的信號。由於她的防禦水準很高，所以她需要戴著盔甲才能進入恐懼之屋。而這些防禦會消耗掉她很多能量，就像她在工作坊中的表現：既需要別人的幫助，但又欲語還休，不能放心地開放自己，徒然增加自己的緊張和焦慮情緒。她的盔甲消失意味著她降低了自己的防禦水準，能夠以開放心態來看待自己過去的經歷。也許，那些傷害並不像她現在看到的那樣重大或血淋淋。

新的生命在孕育

在最後的整合中，芳芳畫出了圖 32。她說：「我躺在大地上，躺在泥土之上。大地包圍著我。地底有水，有滋養。有一個再大一點的東西包裹著我，但不密封，像搖籃一樣。我是淡綠色的

（圖 32）

圓、橙黃的心。感受到非常溫暖。」

這幅圖是生命孕育圖。非常舒適的、安心的生命滋養圖。大地和水，共同滋養著新的生命，新的生命、新的關係、新的可能性安心而溫暖地被保護著，充滿生機，正在成長。大地提供的支援和包容，是非常大的。這裡展現出的滋養和圖 28 表現出的消耗形成鮮明對比。

我不知道芳芳是否領悟到她所畫的這幅圖畫的真諦，但顯然她的潛意識已經獲得這些資訊，並且用這些資訊做為治癒的力量。如果芳芳能經常進入到這幅畫的意象中，她的不安全感、愛的缺失感、過度消耗感就會有很大緩解。

回顧芳芳從圖 28 至圖 32 的變化心路，可以看到：當世界向你關閉一扇門後，會向你打開另外一扇門。如果一個人停留著在那扇已關上的門後，那他（她）就會失去新的可能性。過度消耗生命、受到傷害本身並不是一件好事，但如果它是我們的功課，它會出現在我們生命中的某個階段，它給我們信號，讓我們回歸生命本源去獲取更多能量，開始孕育新的可能性，開始安心地成長，而不再一味感到受傷害和恐懼，生命就有可能進入到更加平衡的發展階段。

CHAPTER 4

走過失戀，前方有愛情

如果有選擇，我們選擇不失戀。

如果沒有選擇，失戀也是人生的禮物，

我們從中重新找回自己。

前方一定會有愛情，因為我們重新出發。

10 年前
像男孩的女孩

坐在我對面的是一個叫豆豆的小女孩。說她是小女孩，其實她已經 23 歲，因為還在讀研究所，所以身上有一種濃濃的書卷氣。

她最明顯的特徵就是看起來遠比她的實際年齡小，完全可以冒充大學一年級新生。短短的頭髮，怎麼看都像個假小子，只是她的眼神充滿女孩子的溫柔。

豆豆來諮商的是關於她的戀愛問題。讓她說具體一點，她說：「怎樣才能讓我像一個真正的女孩子？怎樣才能在男孩子表白時不逃跑？」

看豆豆的自畫像、動態屋—樹—人圖和家庭動力圖，最深的印象有兩點：一是她畫的都是中性人，缺乏明確的性別特徵。在自畫像中，她用大大的眼睛、小巧的鼻子、嬌小的嘴唇來表現女性特徵，而在其他兩幅畫中，一律是短髮、褲裝的人，男女莫辨。二是她畫的人都像 10 幾歲的孩子，比她的實際年齡要小。

我們先從豆豆的自畫像談起。

沒有身體的自畫像

在自畫像（圖 33）中，豆豆只畫出了頭部。從心理學上講，如果有意只畫頭部而沒有出現身體，有可能說明作畫者的自我概念發展還不完

整。這是否適用於豆豆？從三幅畫的總體資訊看，這是豆豆面臨的一個關鍵問題。用更準確的話來說，應該是她女性性別自我認同意識的發展還不夠。

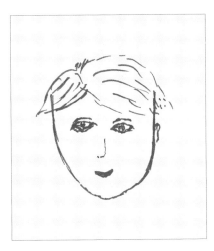

（圖33）

自畫像中沒有明顯地表現出性別特徵，看不出做為一位 23 歲成年女性的特徵，看起來更像個 10 幾歲的小男孩。和其他兩幅畫的資訊聯繫在一起，表現出豆豆內心深處的真實自我是一個 10 多歲的、沒有明顯性別特徵的孩子，或至少她是這樣來認同自己的。

自畫像用了紅色，說明豆豆充滿了活力和能量。但由於顏色是單一的，看起來豆豆內心的豐富度沒有表現出來。

自畫像中的人略帶微笑，有一種愉悅的表情。豆豆最花筆墨的地方是眼睛。眼睛與人們的視覺有關係，在自畫像中強調眼睛表明豆豆是比較感性的人，更注重自己眼睛看得見的資訊。

問及豆豆怎麼會在性別認同上有這種情況，她談到了家庭原因。

「媽媽從小把我打扮成帥氣的小男孩。」

原來，豆豆的媽媽一直有意培養她身上的男孩氣質。

豆豆媽媽是個性格開朗的人，但對豆豆的管教較嚴厲。在豆豆的印象中，從小到大，母親都不喜歡自己撒嬌。豆豆最早的記憶是：自己摔

倒了，很痛很痛，趴在那兒哭著讓媽媽抱，但媽媽只站在一旁，讓她自己爬起來。最後豆豆自己爬了起來，但委屈地哭了很久。

母親一直要求豆豆要學會獨立與堅強，鼓勵豆豆有自己的主見與想法，也很尊重豆豆自己的選擇，不管是高中選科系、大學選學校和科系、考研究所還是工作，都是豆豆自己的選擇。

媽媽特別喜歡把豆豆打扮得帥氣，常常給豆豆打扮好以後評價說：「咱們豆豆可真帥！」豆豆開始自己挑選衣服以後，也以「帥氣」為標準來打扮自己，出去買衣服只逛休閒服裝店，弄得一同前去的女伴很有意見。照豆豆自己的說法是：「我從小到大從未穿過裙子，也從不穿有花邊的衣服。一開始是媽媽不給我穿，後來是我自己不願意穿，現在我是想穿卻不習慣。」

「想穿裙子卻不習慣」，豆豆最後這句話引起了諮商師的注意，這是她想改變的信號。「一開始是媽媽不給我穿」，這是媽媽的做法，那爸爸呢？諮商師問道：「那妳爸爸對妳的態度呢？是希望妳像男孩，還是希望妳像女孩？」

豆豆說：「這我倒沒想過。父親是個喜歡安靜、外表比較嚴肅的人，其他小孩子見了他都有敬畏感，但他對我特別寵愛，什麼事都為我考慮。」

諮商師說：「這樣說來，他倒是把妳看成女孩的。不過你們家是不是更多是媽媽說了算？所以家庭的基調是由媽媽來決定，爸爸只是跟從。」

豆豆補充：「雖然家庭基調是由媽媽決定，但我們家非常民主，很多事情都是大家商量決定，沒有誰跟從誰。」

諮商師問：「那父母對妳的態度讓妳感覺到矛盾嗎？」

豆豆說：「沒有。我最慶幸的是自己出生在一個民主和睦的家庭。我是家中的獨生子女，家中生活條件雖然不是太好，但父母的辛勤勞動和勤儉節約能使三口之家過著衣食不缺的生活，家庭氛圍也其樂融融。」

諮商師點點頭，原來，豆豆雖然被當作男孩子養大，但家庭氛圍非常民主。

「我把男生當兄弟」

諮商師看到豆豆的動態屋—樹—人圖（圖34）以後，問了豆豆一個問題：「妳覺得哪個人是妳？」

豆豆愣了一下：「畫的時候，我沒覺得哪個是我。如果一定要找一個人，那就是中間那個桃紅色的人吧！」

（圖34）

「這個人是男的還是女的？」

「如果是我，應該是女的。」

「那她周圍的那些人是誰呢？」

「是她的朋友。」

「她（他）們是男的還是女的？」

「不清楚。」

這幅畫反映了豆豆的人際交往困惑：她不知道應該和什麼性別的人交往。換句話說：她在人際交往中不知該用什麼態度去對待別人，或者說，她在交往中不知該以哪一種性別身分與別人相處。

根據豆豆的敘述，諮商師得到以下資訊：雖然豆豆性格較內向，比較害羞，不善交際，但從國小開始，她就是一個受歡迎的人。她喜歡和男生在一起玩，在一起大家都非常豪爽，一直和男生稱兄道弟，覺得很開心。雖然她覺得女生很嬌氣，動不動就哭，但真的看到有誰不開心了，她還是會去安慰別人，只是她從心底還是更願意和男生交往，多爽快呀！

然而隨著年齡的增長，周圍許多女同學都有了自己的歸宿或男朋友。豆豆慢慢開始發現有些問題了。她覺得最大的問題是自己很難愛上一個男孩子——她始終拿他們當兄弟呀！

豆豆雖然不善交際，但總有男孩子主動來找她。從來豆豆都是歡迎男孩子來找她的，直到有一天一個男孩子木訥訥地對她說：「妳……妳願不願意做我的女朋友？」豆豆嚇得不知所措，她一點心理準備都沒有！她壓根就沒有想過自己會成為別人的女朋友。在她的字典中，還沒有「女朋友」這個概念。

這次遭遇之後，豆豆對與男生交往開始有了忌諱。當交往到一定程度時，豆豆就開始有受到威脅的感覺。有時她會害怕地跑開。她心裡的

一個想法是：要是不長大多好！大家在一起就能輕輕鬆鬆，不會有這麼多的麻煩，也不會擔心找朋友、成家這些煩心的事。

「這就是為什麼妳會把畫中的人都畫得只有10幾歲孩子的原因？」

「是啊，我可能一直懷戀那段時間的自己，內心的自我也就一直停留在那段時間。」

「畫面右邊那個小小的咖啡色小人，像不像逃開的妳？」諮商師問。

豆豆點頭。

「妳內心裡渴望與別人溝通，是嗎？因為妳的房子畫了三個窗、一個門，表明了妳溝通的願望，但別人很難走近妳的內心。妳的圖明確地說出了這一點。」

豆豆又點點頭。她看了看圖：「因為我把房子的門畫在了與路相反的方向！這倒是我真實狀況的寫照：一方面我渴望與別人溝通；另一方面我又拒絕別人走近我。」

意識到當下的狀態，是當事人開始改變自己的起點。

諮商師注意到畫面上還有一些資訊：畫面的左邊有一棵樹，非常粗壯的綠樹，呈三角形，像一顆心，代表著愛心，或者是對愛情的憧憬。與人物相比，畫面上的房屋顯得比例過小。這其實代表著豆豆還沒有準備好組建自己的家庭。畫面中，樹與房屋距離更近，而人與樹、房屋則相對較遠，這代表著作畫者對自我成長、自己家庭的疏離。

對未來家庭的憧憬

（圖35）

儘管豆豆目前無法與異性建立親密關係，但我們相信她將來能夠處理好。我們有理由做出這個預測。線索就在家庭動力圖（圖35）中。

豆豆畫了一間巨大房間的剖面圖。在房間的左側，一家三口快樂地圍著圓桌吃飯，享受著豐盛的食物，交談著每個人一天的見聞。豆豆說：「這既是我與父母家庭生活的實際反映，更是我對未來自己家庭的期望。」

諮商師說：「要建立這樣一個家庭，妳得完成很多工作：妳需要建立一個清晰的自我概念，尤其要把自己身上的女性氣質與男性氣質進行整合；妳要學會與男孩子像異性一樣交往，並且要能接受一個男孩做妳的男朋友……妳可以想像這些任務嗎？」

豆豆點點頭。

「其實從心理學上說，每個人身上都同時具有男性氣質與女性氣質。妳身上也同時具有這兩方面的特質，但是妳還沒有把它們整合起來。而這個整合的過程，可能意味著妳對家庭的反叛，或者說，對媽媽認同妳的性別的反叛。妳的潛意識已經知道這一點，所以在妳的屋—樹—人圖中，妳把人物畫在了房子的上方。只有超越家庭對妳的性別教育和認

同，妳才能更好地成長。這是畫中一個重要的資訊。」

　　「妳的原生家庭是民主和睦的家庭，這為妳將來建立家庭提供了一個非常好的榜樣作用，也能幫助妳更好地接納自己將來的家庭。妳可能存在的一個困難是妳無法像妳媽媽那樣在自己的家庭中發揮作用。雖然媽媽一直把妳當作男孩子來培養，但妳身上表現出的剛毅、果斷的個性並不多。由於媽媽在家庭中扮演了主要角色，爸爸相對處於次要角色，而妳更認同媽媽，更認同媽媽對妳性別的看法和定義，或者說妳不自覺地學習到這些。在將來的家庭中，妳有可能也像妳爸爸一樣發揮著次要作用。」

　　送豆豆走時，豆豆眨眨眼睛和我開玩笑：「現在我不怕男孩子來找我玩了，我怕他們不來找我了。」

10年後
從愛的休眠中甦醒

時光已過去十年。當年那個像男孩的女孩豆豆有著怎樣的生活？當她再次來到諮商室時，她的問題是如何不再當「剩女」。仍然透過她的自畫像、屋—樹—人和家庭動態圖來分析她的問題。

沒手沒腳的職場女性

（圖36）

和十年前的自畫像相比，目前這幅自畫像有很大變化（圖36）。以前的自畫像只有頭部，現在則是全身像；以前的自畫像更像一個留著短髮的 10 幾歲男孩，而現在則是一個燙了捲髮、穿著合身套裝的女性，端莊而優雅。以前的中性人已被賦予了明確的性別特徵。從十年前的從不穿裙子到現在穿上合體的套裙，可以看出豆豆對自己的女性性別已完全接受，並且按照社會約定俗成的方式來呈現自己女性的風采。豆豆已有了明確的自我意識，包括性別意識。另外，從領子到鈕子，每一個細節都被描畫出來，可以看出作畫者做事

180

情井井有條，有邏輯性和細緻性。與十年前她圖畫的筆觸相比，現在的圖畫更細膩，更簡潔，更有條理性，這一切，應該是在職業中薰陶和訓練出來的。

果真，豆豆現在是一名大學教師。工作中她需要井井有條地安排好每個學期的工作，需要有條理地講課，需要治學嚴謹，需要端莊地走進教室……自畫像中流露出她的職業修養。

和十年的自畫像一樣，這幅畫也用的是紅色，只不過更接近橘紅。這代表著豆豆對自我的悅納。橘紅色要比大紅色少了一些活力，多了一些成熟。

作畫者依然注重眼睛的描畫，所不同的是，原先的自畫像眼神是向左看的，代表著豆豆關注過去，而在目前的圖畫中，更多關注當下。

引人注意的是，豆豆的這幅自畫像只畫出了胳膊和腿，卻沒有畫手和腳。因為整幅圖畫具有細緻性，所以不是她遺忘了，而是有意義的信號。一般來說，手是行動力的象徵，而腳意味著腳踏實地。沒畫手、沒畫腳，意味著豆豆不敢行動，沒有踏實感，找不到自己明確的定位。

十年前曾談及的性別角色，在豆豆那裡已經解決。其實，在這十年間，整個社會對性別角色的觀念也發生很多變化，中性人不再是一種不可接受的現象。對女性身上的男性氣質、男性身上的女性氣質，人們不再無法容忍。整個社會多了很多的寬容性。豆豆無意當中成了一個先鋒者，在很多年前就面對這些問題。

不是性別角色的問題，那是什麼？豆豆在這些年中有怎樣的故事？來看她的屋一樹一人。

休眠的愛情

（圖 37）

豆豆調皮地眨眨眼睛，說起了這幅畫（圖 37）。「我的屋─樹─人中畫了一間屋子，屋子旁邊是鬱鬱蔥蔥的大樹，我獨自在大樹下的躺椅上閉目休息。周圍綠草花香、空氣清新，我覺得很寧靜、很舒服。其實這種寧靜休閒卻孤獨的狀態就是我這幾年的真實寫照。」

與十年前的屋─樹─人相比，這幅畫構圖更加簡潔，屋子是圖畫的中心，屋子比十年前更大，顏色也從紫色變成紅色。這些變化都是有意義的。屋子更大，代表著家庭在豆豆的生活佔據著更重要的位置，代表著豆豆對家庭的看重。顏色的變化，代表著豆豆對待家庭的態度有變化：如果紫色代表著與家庭的距離、叛逆和淡漠，那紅色就代表著與家庭的接納和溫暖。屋頂的變化也表現出這一點：在原先的圖畫中，屋子頂是沉重的，而現在的這幅圖畫中，屋頂是輕鬆的。豆豆對家庭的感受已發生了很大變化。另外，目前圖畫中屋子的筆觸更加清晰、有力，這也代表著豆豆對成立家庭有了更清晰的規劃。

與十年前的圖畫相比，目前圖畫中的樹比以前更大，樹與屋的相對位置發生了變化：樹從屋的左邊移到右邊。這代表著她對父性力量更加

認同。以前的三角樹現在成為一棵心型樹。樹形變大代表著豆豆這些年的成長，代表著她更強的生命力。

與十年前的圖畫相比，目前樹與屋的位置更加透氣、更加健康，相離但又相連，獨立而又相依，是她與原生家庭關係的寫照，也是她對未來自己家庭的設想。豆豆說到這些年一個人的日子最感激的是自己的父母，父母以極大的信任、支持、寬容和愛幫助豆豆度過了一個又一個在異鄉獨自奮鬥的難關，爸爸媽媽其實就是圖畫上的那棵大樹和那棟房子，成為了豆豆背後最可靠的支持者。

在原先的圖畫中，樹要遠遠大於屋，代表著在那個階段，她的自我成長遠遠大於對家庭的關注，她與原生家庭的互動也並不是很積極。而心型的樹，常常代表著愛。愛是她此刻成長的一個重要命題。

與十年前的圖畫相比，目前圖畫中的人物由三個人變成一個人，而且在閉目養神。這說明在人際交往中，豆豆沒有十年前活躍。從閉目養神的動作來看，甚至會有一些退縮的傾向性。這與愛的主題是相衝突的。愛即意味著與他人建立、維持親密關係，但畫面上只有一個人，怎樣才能展開這一命題？畫中人的「閉目」、「寧靜」、「孤獨」，這種境界似乎並不是作畫者所追求的，而是她被動的選擇。在十年的歷程中，豆豆有怎樣的感情經歷，讓她需要閉目養神？

豆豆說：「還記得十年前在諮商中第一次透過圖畫來瞭解自己後，我從自己的畫圖中獲得了很大的啟發，我也開始逐步做出一些改變，比如開始改變髮型、開始嘗試裙裝。第二年我戀愛了，男孩是我的中學同學，當時我還在讀研究所，而他已經工作了。我們相處得挺好，他是各

個方面都很優秀的男生，在職場上一直有不少女生喜歡他，我一直都知道這點但我沒有很在意，我很相信他，覺得我倆相處得融洽就行了。可是沒想到在我們相處了近兩年、快要談婚論嫁的時候，我無意中發現了他和其他女孩的曖昧簡訊，後來他也承認了和另一個女孩的情感，但卻說從沒想過要和我分手。」

「當時的我年輕氣盛，憤怒中毅然決然地提出分手，幾乎沒給自己留任何餘地。可是事實上在背後卻不知道流了多少淚水。我貌似平靜地結束了這段一年多的情感，卻在很長的時間裡沒有恢復過來。這之後的五年多我一直過著孤獨的日子，再也沒有過新的情感。25、6歲的時候別人給我介紹男孩，我總是和原來的男朋友比，覺得沒人能比他優秀、比他更談得來，其實我知道是那兩年還沒能走出來。等到我自己覺得已經恢復能接受新的情感時，卻好像過了那個年紀而開始沒什麼人介紹了，加上我又不太喜歡社交，所以只能選擇孤獨。」

原來，那個躺椅上的畫中人確實是被迫選擇了孤獨，而那種閉目養神既是一種被動的休閒，也是一種療傷，對上一場戀愛的療癒，也是一種休眠，對當下狀態的一種麻木接受。躺在那裡和第一幅中的沒手沒腳是同一種含意：不能行動。沒有行動、不願意行動，是豆豆的現狀。

豆豆對這種狀況滿意嗎？這是她想要的狀態嗎？

「我還是比較能和孤獨融洽相處的，這些年雖然沒有情感經歷，但我有自己的興趣愛好、有要好的朋友、有自己喜歡的職業、有相處融洽的同事和善解人意的父母，所以雖然孤單但有時倒也怡然自得，我是個

喜歡清靜的人，可以獨自看書幾天不出門，所以這幾年獨身的日子裡，書籍讓我充實很多。並且我一直心懷希望，覺得我一定能擁有適合自己的情人、能有自己溫暖的家庭。」

孤獨和清靜是她的舒適區，但孤獨地躺在愛情樹下，戀戀不忘過去的甜蜜與傷痛──畫中人面向左邊，代表著戀舊，代表著過去取向，等待愛情的降臨。在這種狀況下愛情發生的機率會有多大？從躺椅上站起來，活動起來，活躍起來，讓自己擁有更多對生活的熱情，愛情更有可能被吸引來。

對未來家庭的再次憧憬

豆豆說她最嚮往的家庭互動情景就在圖 38 中呈現，「我最嚮往的狀態是每天吃完晚飯後，全家人的飯後散步，我跟先生手牽手，看著我們的小孩在草地上快樂地玩球，我們

（圖 38）

都很愛他，希望陪伴他快樂地成長。」豆豆說在她畫這幅畫的時候心中湧起了很多溫暖，所以在原本只用深綠畫的樹上又加了淡綠色，她說淡綠更代表了生機活力，她說畫中的人兒都是愉快的表情，草地上點點的小花好像星星點燈，照亮家門點燃希望。在草地上的三個人面向未來，

表情滿是欣慰和滿足。草地上星星點點的各色小花彷彿就是豆豆心中對幸福的點點希望。

　　十年前豆豆就畫過一張未來家庭的憧憬圖。與十年前的圖畫相比，這幅圖畫把家庭放在更大的背景中。十年前的家庭動態圖畫的是全家人圍坐在桌前吃東西的情景，而現在則是全家人在戶外活動的情景。這代表著豆豆對家庭的理解更全面，能夠從更寬廣的角度來看待家庭。

　　與十年前的圖畫相比，這幅畫中房子雖然仍然佔據畫面中心的位置，但它只是圖畫的一部分，而以前的圖畫中，房子幾乎佔滿了整個畫面。在目前的圖畫中，樹成為有機的一部分，和房屋相偎相依。其中的含意是：豆豆自己的個人發展和家庭同樣重要。將來的家庭不能以犧牲她個人的獨立性為代價。

　　與十年前的圖畫相比，這幅畫中仍然是三口人：爸爸、媽媽和孩子。而且三個人所用的顏色也與十年非常接近：爸爸用的是藍色，媽媽用的是紅色，孩子用的是黃色。只不過媽媽的紅色有細微差異，從以前的朱紅變成現在的橘紅。這不是巧合，而是豆豆對家庭人物角色的定位一直沒有變過：媽媽應該是家庭當中最有活力的人，孩子是第二有活力的人，能量水準最低的是爸爸。這是她對未來家庭的描摹。這種描摹的原型在於她的原生家庭。她的父母和她就這樣互動了很多年。不過，後來豆豆補充說：「爸爸使用藍色，我的感覺是爸爸的性格更加穩重深沉一些，性格確實不如媽媽活潑，但也不是說能量不夠，我感覺爸爸的能量是紮實、踏實、不外露的。」哦，原來，在豆豆眼中，這些不同的顏色並不是能量水準的度量，而是能量類型的不同。

圖 37 與圖 38 在構圖上有很多相似，特別是屋和樹，形狀和大小都很像。還有草地和小路也都是一樣。只是在屋子的顏色上有不同。在屋—樹—人中，房屋是淺棕色的，在家庭動態圖中，房屋是深棕色的。豆豆自己的解讀是：「深棕色比淺棕色更紮實、更穩固，是基於歲月的沉澱和風雨的洗禮所以土的顏色變深了，而淺棕色的房屋雖然看上去更有活力，但似乎多了幻想、少了深沉的積澱。」

　　看來，豆豆已經在整理自己，準備好重新出發。未來的家庭還在形成過程中。豆豆要行動起來，開始「建造」這個家庭。

在愛情樹下成長

　　回過頭去看豆豆這十年的成長，可以看到她這十年的主題都是圍繞「親密關係」展開的。當她開始更像一個女孩時，她就和愛情相遇了。談戀愛不過兩年時間，而分手後的療傷卻用了不短的時間。療癒的過程不是浪費時間，而是成長的需要。雖然錯過談戀愛的關鍵期和最佳期，但豆豆會更加珍惜下一次相遇的愛。她已經懂得：愛是放下；愛是不比較；愛是在合適的時間遇到合適的人。在自己沒有做好準備時，與愛情相遇，那個人只是來給自己上課的。

　　從豆豆敘述的口吻中，可以看出她對自己當年的分手有後悔感，至少覺得自己分手方式的毅然決然並不妥當。透過諮商，她意識到：有反思是可貴的，但不要因為失去而美化失去的感情。如果不分手，未必不幸福，但可能會有其他矛盾存在。生命中的功課總會是在合適的時間到來，或者說，是我們自己把它們尋找出來。

這十年，在親密關係中，豆豆更深地理解了父母的愛，與父母有了更積極的互動。這也是愛的功課之一。透過成年後學習如何再愛父母，我們會更理解自己承擔的愛的使命。

豆豆說：「雖然目前家庭動力圖上的場景還沒能實現，但我接受生命對我的任何安排，不管未來可能遭遇如何的變化，我都會整理好自己，坦然面對。」

「準備好，行動起來，找到自己的定位，從愛的休眠狀態中甦醒過來，睜開眼睛，發現生命當中的愛。」這是我對豆豆的祝福。

補充：

在本書成稿之前，接到豆豆發來的郵件：

有一個好消息要跟您分享，我覺得生命挺神奇的，這次諮商讓我再一次坦誠地面對了自己，在剖析完自己以後我感覺到很大的釋然和對自己的打開、對自己的接納，於是生命便給了我慷慨的贈與。這之後我經人介紹認識一個男生，在跟他交往的這段時間裡我感覺到一種從心底發出的厚重的聯結，這種聯結讓我感到踏實與溫暖，我們會有今年成家的打算。再次謝謝您對我的幫助和給予我的珍貴啟示！

一抹笑容從心底爬上了嘴角。多麼好啊！來自春天的愛的好消息！

分手之後……

　　梅梅來到我這裡時，她剛剛經歷了大的打擊：與相戀數年的男友分手。這是她二十五年來最大的打擊。我們誰都沒有直接觸及這個敏感話題——那種刻骨銘心的愛與痛如果被直接觸及，我覺得對她是很殘酷的。藉助了圖畫，話題就會柔和得多。從畫中，我看到了這個打擊對她的影響非常大，也看到她正在從戀愛受挫中恢復過來。

　　我注意到梅梅畫畫時的特殊處：當我讓她畫自畫像時，她畫了一張屋—樹—人圖，當我說畫屋—樹—人圖時，她畫了一張自畫像。也就是說，她本來想用屋樹人這張畫來代表她自己。在這張畫中，人非常小，而且幾乎走出畫面。她是在逃避面對自己嗎？

梅梅的自我解讀

　　梅梅自己對自畫像(圖39)的解釋是：「在畫自己時，我從小就覺得畫鵝蛋形的臉比較漂亮，所以我就這樣畫了。我現在的頭髮雖然不是畫上這樣，但我喜歡畫上這種髮型，所以就這樣畫了。在畫耳朵時有些猶豫，後來覺得畫上會不好看，就省略了。」「我不喜歡畫身子，所以沒畫。」

(圖 39)

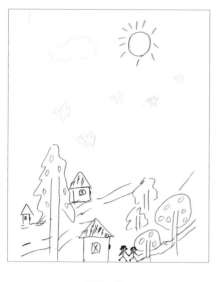

（圖40）

梅梅對屋—樹—人（圖40）的解釋：「這幅圖畫的是和諧的自然風光。如果畫在大森林裡，覺得有些孤單，就把它畫成西郊公園這種地方——城市熱鬧中的靜地。比較安靜，每幢房子之間相互獨立，但又有很多人在那裡，天上有鳥和雲，非常舒適、愜意。門在每幢房子的右手邊，不起眼。」

梅梅對家庭動力圖（圖41）的解釋：「我們一家三口坐在沙發上看電視，我坐在中間，媽媽坐在左邊，爸爸坐在右邊。房間裡有電視、桌子、檯燈，還有一個衣架。天花板上有燈，牆上有兩幅畫。房子的門是朝右邊開的。」

聽完梅梅自己的解釋，我和她進行了一些討論。

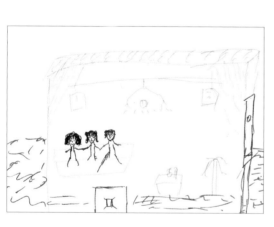

（圖41）

沒有身子的自畫像

梅梅的自畫像中，強調的是眼睛和嘴巴。也就是說，梅梅是個比較感性的人，更願意用自己的眼睛去認識這個世界，也比較願意表達自己。

關於沒有畫耳朵，可以理解的是：在遇到感情挫折後，梅梅不願意聽到人們談論這件事。她需要自己靜心思考，而不是聽到人們在議論這件事。

關於沒有畫身子，往往表示作畫者還沒有清晰完整的自我概念。對自我的認識還在進行過程中。也就是說，梅梅對自我還在探尋過程中。

也有另外一種可能性：梅梅在戀愛受挫後，開始了新的自我認識的過程。對年輕人來說，戀愛受挫的打擊往往直接影響其自信心，間接影響其價值觀體系。在戀愛受挫後，當事人必定會尋找原因，有時這個原因會動搖其價值觀，如「我認為最重要的東西對方並不看重」。在情感的痛苦、認知的衝突中，當事人常會進行自我的重新構架。對梅梅來說，在自我的重整過程中，重要的是不要過多地自我否定。

沉重的頭髮

看梅梅畫的人，有一個共同點就是：每個人都有一頭濃密的頭髮。在梅梅看來這很自然。但在我看來，它攜帶了一個資訊：「我很煩惱，我覺得很沉重。」

從梅梅的屋－樹－人圖可以看到，她完全可以用簡潔的筆法來表達自己，但在每個人物身上，她最強調的就是頭部，第一眼看起來，每個人頭髮的部位顏色最重。每一根頭髮都用心細細地勾勒。我注意到她在畫屋－樹－人時，在畫左邊第一個人物媽媽時，頭髮畫得太細，已經有不耐煩的感覺，但她最後還是給每個人都畫了很細密的頭髮。

頭髮在這裡代表了梅梅「解不開、理還亂」的心緒。在家庭動力圖

中，梅梅畫的家有厚厚的天花板，用了很多的筆墨去描畫。這沉重的天花板其實也代表她內心有些沉重的東西。

對畫媽媽的頭髮，梅梅自己有一個解釋：「我本來第一個人畫的是自己，快畫完了才覺得應該畫媽媽。就開始重新改畫頭髮，結果塗了很多的顏色上去。」

這是一個很有意思的細節。大多數人在畫家庭動力圖時都會畫自己，所以感到這樣做不妥當的人並不多。如果梅梅把自己畫在左邊第一個，她只能和媽媽挨著；梅梅把自己改畫在中間後，她就會處在爸爸和媽媽中間。這是不是在提示親子關係中值得注意的方面？遺憾的是現場沒有提出這個問題。

這個細節至少反映出梅梅做事有一種完美的傾向，這種傾向性在她做其他事情時同樣也會反映出來。

朝右開的門

在梅梅的畫中，她畫的所有房子都有一個共同特點：門全部在房子的右邊。

根據空間象徵的時空含意，左邊往往象徵過去，右邊往往象徵未來。梅梅在這裡把門開在右側，其潛在含意就是：「我要有一個新的將來，我在將來會重新容納別的人。」

值得注意的是梅梅這些門還有一些特點：在屋—樹—人的圖中，所有的門都畫得比例較小，只佔整個屋子很小的比例，甚至比窗小。這是很難進入的門；在家庭動力圖中，梅梅畫的是帶「貓眼」的門，而且是

一個非常大的「貓眼」，好讓她從門裡看外面的動靜。這表明她的防禦心較強。這扇門的線條反覆描畫過，看起來有些支離破碎。這更增加了進入的難度。

梅梅所畫的窗也有特別的含意：用「×」做為裝飾，表明她內心一種強烈的衝突或否定。

從這些資訊看，梅梅雖然已經開啟了新的門，但進入這扇門的難度較大，因為她無法敞開心扉、無法不帶警惕心地接納別人。

但梅梅正在努力醫治自己。她的家庭動力圖中，天花板上有一盞大大的黃色的燈。這燈給她帶來溫暖，也在治療她那受傷的心。

從三幅畫的整體看，梅梅還沒有完全從過去的陰影中走出來——她畫的鳥還飛往過去（左邊），還懷戀過去；她感覺到孤立無助——五隻鳥和一朵雲，都是單數。雖然她在屋樹人圖中畫了兩個人，但那兩個人實在太小，而且幾乎走出畫面，並沒有真實地讓她感受到溫暖和可以依靠。

其實梅梅已經有了很多新的成長：她用明快、活潑的顏色來重構「漂亮」的自己；她到和諧寧靜的大自然中放鬆自己；在家庭中尋求溫暖和醫治。

對梅梅來說，重要的是她再給自己一段時間，醫治好受傷的心靈。梅梅之所以沒有畫耳朵，是因為她覺得沒有必要去聽別人說什麼，重要的是她自己的決定。其實她與男朋友分手，她能夠感受到周圍的人帶來的壓力非常大。

最終她的選擇是：「讓我自己做決定。給我一段時間，讓我有勇氣重新敞開心扉。」

> 10 年後
> # 幸福一定會在前方等我

　　和梅梅再次深入溝通，距上次諮商已過去十年。提起十年前的那次諮商，她幽幽地嘆道：「那是人生最不順的日子了。」「那現在呢？」「還用說嗎？是人生的幸福日子囉！」確實，她的眉眼之間透著平和、滿足，整個人像是剛剛做完 SPA，透著精、氣、神。這是被愛滋養的模樣。十年間她經歷過了什麼？

人成為中心

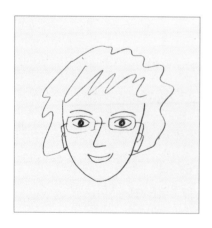

（圖 42）

　　圖 42 是自畫像。還是只畫了頭像。與十年前的圖畫相比，多了一副眼鏡，多了一雙耳朵，髮型有變化，從披肩直髮變成了捲髮，少了一些嫵媚，多了一些成熟。眼鏡的變化其實是美麗觀的變化：多年前並非不近視，只是為了更漂亮而不願意戴眼鏡，而現在戴了眼鏡並不覺得會不漂亮。髮型的變化也和年齡的成熟有關。只是耳朵不僅僅只和年齡有關，還和職業有關：這些年她一直在政府機關做事，「聽話」是一個很重要的能力，所以她在畫

完其他部分之後，又畫上了耳朵。

在屋─樹─人圖（圖
43）中，梅梅先畫了房子，
再畫自己，最後畫樹。全
部畫好後，她對人物不滿
意，說是腿沒畫好，又全
部擦掉重新畫。畫完後鬆
了一口氣，這幅畫中，房
子在左，樹在右，人物居

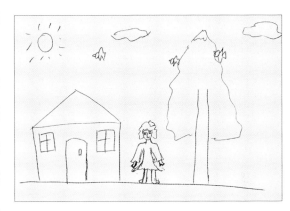

（圖 43）

中。天上有兩朵雲、三隻鳥，其中最右邊的那隻鳥停在樹上。畫的左上
角是太陽。畫的下方是地平線。與十年前的圖畫相比，這幅畫表現出的
心理特質更平衡、更穩定、更明快、更現實，房屋沒有沉重的屋頂，是
可以進入的房屋，有一扇大大的門，窗戶也是正常的窗戶，沒有被打上
X。人物也不再是十年前幾乎走出畫面的小人，而是有著確定感的一位
女子：身著連身裙，頭上戴著一朵花，腿和腳都畫出來，安安然然地站
在那裡。右邊的樹是一棵生命力旺盛的樹。這些構圖（包括地平線）傳
遞出這樣一個信號：梅梅有了更明確的自我意識，她能很好地處理自我
成長、自我與家庭的關係。十年前那個一再被弱化、縮小至渺小的「我」，
現在擁有了更好的定位。人物面積的變大，在這裡展現出她的自信在提
高。

家庭動態圖（圖44）中，梅梅最先畫的是她先生，畫到一半時有些

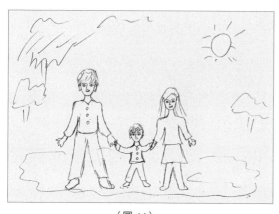

（圖44）

沮喪：「我本來想畫他蹲著和寶寶在玩，可是我不會畫蹲姿。」調整後重新畫。然後在先生的邊上開始畫她自己。畫好自己後，停頓下來：「抱著孩子怎麼畫？」然後把畫好的自己擦掉，畫了一個小孩在中間，最後畫了自己。畫完之後，飛快地順手塗了一些線條上去，說是樹啊、草啊、山啊，最後畫上一個太陽，結束。對人物的細心處理和對背景的粗枝大葉形成鮮明對照。她的個性中既有完美傾向的一面，也有果斷、乾脆俐落的一面。這些都是她的行為模式，應該表現在她工作和日常生活的各個方面。

與十年前的家庭動態圖相比，場景從室內移到了室外，從自己的原生家庭變為自己的小家庭。以前房子是圖畫的中心，而現在人物是圖畫的中心，並且人物的面積明顯要大於十年前。人是構成家的最主要因素，在新的畫中表現出這一點。從三個人微笑的表情中、相互接觸的動作中，可以感覺到家庭氛圍的和諧。

遇到豬豬

「其實我那幾年都是非常不順的。沒有想到被分手。其實分手之後我還一直非常維護他，說他不是出於本人意願，我理解他——他當時給

我的說法也是父母不同意。但後來我發現不是這樣。我像受到重創一樣，有受騙的感覺，非常強烈，非常難過。花了一兩年時間來恢復元氣。期間情緒反反覆覆。接下來一直沒有遇到合適的，其實也是自己心態不好，怎麼能遇到合適的呢？我一直生活在一個溫暖的家中，對人與人之間的親情需求度很高，但那時始終得不到。後來接觸了一個男孩，那個男孩其實條件也很好，人也很優秀，但不知為什麼，我和他在一起時人很緊張，因為他要求很高。那一陣我瘦得很厲害，媽媽見到了就說：『這個男的不養人的。』不看好他。後來果真我們兩個分手了，兩個都很倔強、都想主導對方的孩子怎麼能愉快相處呢？分手之後我反而覺得輕鬆了很多。

真正是遇到了我家豬豬，我才體會到一個蘿蔔一個坑是什麼意思，總會有一個蘿蔔是適合那個坑的。在沒有遇到他之前，我一直希望找到條件好、人長得好的人，遇到他之後，這些變得不重要了，重要的是他對我好。我性子有些急，又倔強，還任性，我很早就知道我這樣的人找男朋友挺不容易，所以曾經想過：找不到合適的人，寧可一輩子單身。我是絕對不會將就的。但說來也怪，和他認識後，一直到現在，我們倆都沒有吵架過。

想想我都覺得不可思議，因為在家和媽媽都會吵嘴的我，居然沒和他吵過架！他的性子很溫和，不論我說什麼、做什麼，只要原則上不錯，他都答應。他家裡呢，媽媽說了算，他和爸爸聽媽媽的，所以他現在過渡到聽我的也很習慣。他自己都說：『以前我媽管我，現在妳管我，挺

好的。』我很喜歡他身上這種大男孩的可愛。回想起來，以前自己在談
戀愛時常常發火，有可能是真的沒有發自內心去接納對方。愛情不應該
是那樣的。愛情應該是現在這個樣子。」她的眼睛都笑彎了，臉上所有
的肌肉都在笑。「媽媽看到那一陣的我，就說我這次會成的。果真就成
了。媽媽說：『這個男的養人的』，我想大概是說我那陣整體狀況很好，
被愛情滋養的。」

幸福一定會在前方等我

「回顧這些年走過的路，妳最深刻的體會是什麼？」

「我覺得一定要有信念。在我最悲觀的時候，我都抱有一個信念：
我是一個善良的人，我沒有傷害過誰，我相信自己一定會有幸福的人生。
即使在知心好友們替我著急時，我仍然有樂觀的心態。我覺得是這種樂
觀支撐著我走過了最艱難的日子。」

「妳是說，不管經歷了怎樣的挫折和痛苦，都要相信幸福會在前方
等妳？」

「是這樣的。現在自己這麼幸福，想想那些年的苦也是值得的。是
這些痛苦讓我慢慢瞭解自己到底在找尋怎樣的愛情。我們現在結婚四年
了，一天三餐仍然在一起吃，因為我和他上班的地方很近，只要有可能
就約在一起吃午飯。一方面我可以監督一下他吃的數量——剛認識他時
他真的像一頭豬那麼胖，現在我讓他控制一些飲食，另外晚飯後不准吃
零食，他的腰比以前瘦了，再加上被我拉著去打羽毛球，人結實了很多。

當然，他比我畫出來的胖一些，畢竟還是有肚皮的，但真的比以前苗條了許多；另一方面我們可以交流很多事情，兩個人都喜歡說，也喜歡聽對方說。我的同事們都笑我，說我們坐同一輛車上下班——他接送我上下班，還在一起吃三餐，每天在一起的時間 17 個小時，煩不煩哪？我說給他聽，問我們要不要分開吃飯？他說幹嘛分開吃飯，在一起不是挺好的嗎？真的，我們都很喜歡在一起的感覺。」

「我其實非常感謝兩家老人。我的公公婆婆是善良老實的老人。雖然我和他們在育兒觀上有些不同，但大家相處得很好。我媽媽為了我，早早退休，在我懷孕時就來到上海。她特別會照顧小孩，我家寶寶天天都是笑呵呵的，很少哭，也很少蠻不講理，每天我下班，他就高興地跑過來，撲進我懷裡。媽媽那時一個人帶小孩，她心疼我，白天她帶，晚上她還帶，還要做家務事，還要幫我們做飯，別人家這些事情都要兩三個人才做得過來，但她一個人全部搞定，我們都叫她『超級媽媽』。這得益於她體力很好。她一直堅持鍛鍊身體，學什麼就成什麼，太極拳考到了五級，羽毛球也是國家級的，還拿了一個國家羽毛球裁判的資格證書，反正能文能武。她走到哪裡都會很快被別人盯住做老師。

她在公園鍛鍊時，別人就主動拜她為師；在社區鍛鍊時，又有一幫人來找她。她真的很了不起。我爸爸為了不和媽媽一直分隔兩地，最近也決定提早退休到我這兒來。你想想，在位的那些幹部，有誰願意提早退休的？都巴不得多做一些時間。別人都不理解我爸爸的決定，但他還是決定提前退休了，早點享受一家人團圓的快樂。我感覺特別知足。」

　　原來，在那張家庭動態圖上，三個人的微笑和幸福背後，還有著兩個家庭的支持。

　　梅梅當年在情緒最低落時，何嘗想過自己會有這樣的幸福生活。梅梅可以這樣幸福，你也可以。記住梅梅的秘訣：相信幸福一定在前方等我。

CHAPTER 5

在婚姻危機中歷練

婚姻是一所學堂，藉助親密關係，我們發現自己，
迷失自己，再發現自己。有時危機意味著新的開始。

10 年前
不能和家分離的新好男人

　　星旋先生是位 36 歲的白領。他是被朋友介紹來諮商的。他的朋友說他的家庭關係存在一些問題。據他的朋友說，他是那種新好男人：顧家，關心家人；追求生活的自由度和休閒；入得廚房，出得廳堂。星旋先生的話不是很多，所以我們從圖畫開始。

以女兒為中心的家庭

（圖 45）

　　對屋一樹一人這幅畫（圖 45），星旋先生描述為：「一間房子，後面是棵大樹，旁邊都是草地，我女兒在旁邊玩，在做操。還有一隻鳥停在樹上。」

　　這隻鳥引起了我的興趣：「這隻鳥是在這棵樹上築窩呢？還是偶爾飛到樹上歇腳？」

　　「這隻鳥的窩不在樹上。牠只是站在那。」

　　這隻鳥的樣子很像是在看著那小女孩在玩。鳥為什麼遠遠地站在樹上觀望呢？鳥代表誰呢？暫時還不知道。

在畫的中部左邊，有一個小女孩正在玩耍——星旋先生解釋為其女兒。看得出來，星旋先生認為自己女兒很聰明——這從女孩頭部佔身體的比例可以看出，她是個「大頭妹妹」。星旋先生強調其頭部，表明對她的智力很讚賞。女孩是桃紅色的，是充滿活力和熱情的顏色。

女孩是這幅畫中唯一的人物。從這一點可以看出星旋先生是以女兒為中心的。看起來他是位關注孩子的父親。這也是中國家庭中比較典型的一種類型；家庭關係是以孩子為軸心而不是以夫妻關係為軸心。

除了父親的角色，星旋先生在家中還有丈夫的角色。他對自己丈夫角色如何認同？這幅畫中沒有提供更多資訊。在和星旋先生溝透過程中，諮商師提醒他在家庭關係中，有時夫妻雙方中的一方因過分關注孩子，而忽略了夫妻雙方之間的關係與溝通，特別是在孩子小時候，這會引起家庭生活品質下降。等孩子長大、夫妻雙方意識到應該加強溝通時，已有太多的障礙。

在以孩子為軸心的家庭中，付出的代價往往是夫妻之間沒有花時間、精力對夫妻關係進行溝通和改善。

屋和樹聯結成一體的畫

在整個畫面中，房子居於正中，是橘黃色的；而一棵巨大的、綠色的樹就在屋後，像是庇護著橘黃色的溫暖的小屋。有一條小路從門口通向左下方。

引起我注意的是樹和屋的比例及距離。樹比屋子更大，屋子像是從樹的根部長出來一樣。這是一種零距離。如果說樹代表了星旋先生本人，

而屋子代表他的家庭，這種零距離傳遞出的資訊是：星旋先生與其家庭的不可分割。他強烈地依戀著家庭，也需要家庭強烈依附著他。這種依附關係看起來是「新好男人」的表現，其實在一定程度上會妨礙星旋先生和其家庭成員的成長。因為這兩者過於緊密地聯繫在一起，形成複雜的互動關係，所以不論是星旋先生的自我成長，還是其家庭的自我成長，都會花費很大力氣。

問及星旋先生畫圖的先後順序，他說：「我先畫屋、樹，再畫鳥、女孩。」從順序中可以看出，他對家庭非常在意，屋和樹的不可分割性在其畫的順序中又一次表現出來。從人物和屋子的相對比例來看，屋子過於小，是不可進入的屋子。傳遞出來的資訊是家庭缺乏溫暖感和支持感。

在諮商中和星旋先生提及：在家庭關係中，家庭成員應該相互依賴，但家庭成員相互依賴的前提是相互獨立，每個人都是一個獨立的人，然後才能組合成一個家庭。一個健康的家庭，每個成員之間既有相互吸引、相互依賴的方面，又有各自獨立的方面，以達到在獨立基礎上的共生和依賴。這時，家庭和每個家庭成員都有足夠的空間成長，互動關係也較為寬鬆。

在這個世界上，每個人都在依附別人。母嬰之間的依戀關係是最初的、也是最重要的依戀關係之一。健康的依附關係給人安全、溫暖、支持的力量。過分緊密的依附關係會阻礙個體的成長。星旋先生的主要命題是發展健康的與家庭依附的關係。這對他今後的自我成長很重要，對新的家庭氛圍的形成很重要，對其女兒的成長也很重要。

與家庭分離之痛

十年間生活會發生許多變化。再次和星旋先生相遇時，他的生活發生了天翻地覆的巨大變化。他帶來了他新畫的屋—樹—人圖畫，請我分析。他想知道接下來他該怎麼辦。

我不太相信這是星旋所畫的（圖46）。與十年前的那幅屋—樹—人相比，在圖畫的風格上有很大區別。當年的那幅畫是水彩筆畫的，線條簡潔、自由，構圖隨意，而眼前這幅圖畫是水粉畫，在構圖、色

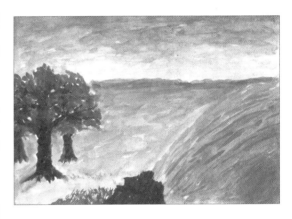

（圖46）

彩上頗有專業的風格，而且比十年前那幅圖畫更加細膩、富有層次、富有變化，更有豐富度。

「是我畫的。我現在反正一個人，空餘時間很多，就隨手亂畫。我也願意畫，有空時就畫兩筆。這是我畫的屋—樹—人。」

「你想表達什麼？」

「這其實就是我小時候出生的村莊，是我印象當中的那條河。我很喜歡到河邊去玩。河邊有一片樹林，河水流向遠方。」

「畫面上有樹，但屋子和人在哪裡？」

「我開始畫畫時確實是以屋—樹—人為命題來作畫的，但一旦畫起來，就憑感覺了。我沒有刻意去想什麼。」

「那你畫完之後的情緒是什麼？」

「很平靜啊！」

「你剛才提到你反正一個人，是什麼意思？」

「我一個人生活。」

「發生了一些什麼事情嗎？」

「唉，人各有志。她的發展越來越好，我是做什麼都不順。我已經單身好幾年了……過去的事情就讓它過去吧！」

顯然，他並不想提這些事情。回頭看十年前的那幅圖畫，從一個不能和家分離的人，成為一個和家分離的人，這期間應該有外科手術一般的痛苦過程，需要樹和屋子的剝離，至今，仍是不能碰觸的痛。

在接下來的溝通中，星旋坦承：其實，當年在他畫上一幅圖畫時，對家庭的分離就有一些隱憂：那隻鳥可能就是他的前妻，停在樹上，注視著孩子，但隨時可能起飛。而且，在畫面上那間房屋的比例過小，小得無法入住，也是自己「家庭沒有容身之地」的感受。當年分析到的那些問題：以孩子為軸心的家庭具有不穩定性、星旋先生對於家庭的過於依附會妨礙家庭關係的健康成長，再加上星旋提及的兩個人發展節奏不同，共同作用，使得一個家庭的婚姻走向終點。

在目前這幅圖畫中，比較積極的信號是鬱鬱蔥蔥的樹和流動的河

水。十年前那幅畫上樹有一些變形，在有些地方沒有完全長好，代表著他的成長過程中有很多阻力。而在目前這幅圖畫中，樹是在自然界中，遠離有人煙的地方，以一種自在的、不受打擾的狀態生長著，生命力旺盛。樹幹用濃重的顏色反覆塗抹，代表著星旋內心的通暢性不夠。畫面最主要的那棵樹樹根有些暴露，也是他內心糾葛沒有理清的表現。比較引人注目的是三棵樹。

在星旋的表述中，這是一片樹林。選擇用三棵樹代表樹林，其實是星旋對自己的家庭戀戀不忘的一個信號。河水的流向也表明了這一點，所有的河水向下在流，也是一種流向過去，是對過去的追憶、懷戀和不能忘懷。但不論怎樣，這些流動的河水能滋養樹木花草，是一種積極的象徵，代表著愛的流動、情感的流動，有滋養、有承載。而畫面下方中央有一塊深色石塊。它橫亙在那裡，如鯁在喉，代表著星旋感受到的挫折。有些沉重的天空，也代表著作畫者的情緒有些低沉。

從目前這幅圖畫來看，表面上星旋對自己的單身生活採用了既來之則安之的應對策略，能夠接受現實，但在其內心深處，則採用了留戀在過去、迴避社會交往的應對策略。留戀過去不僅僅是在於樹在畫的左面、河水往下在流、樹根暴露、三棵相距不遠的樹，還在於他所選的景物，「是我小時候熟悉的村莊」，透過回到自己的家鄉來尋找精神依託。這樣做的積極意義在於可以透過回歸精神家園來積蓄力量，消極意義在於無法面對現實。他生活在過去，而不是當下。

他的畫面中近景無人、遠處沒有人煙，只有遼闊到天邊的原野，積

極的信號是天人合一的境界，在大自然中、在自我的世界中完成療癒，包括他現在經常用畫畫的方式來消遣，也是一種用美學方式來療癒，消極的信號是社會退縮，不與人交往。

　　人生的鏈條常常在最薄弱的地方斷開。十年前星旋與家庭不能分離，屋樹連成一體，而現在，屋和樹分離。儘管不是所有這種狀況中的人都會付出終止婚姻的代價，但星旋顯然不是這樣的幸運者。這種分離確實會痛，但它也給了星旋新的成長機遇：成為一個獨立的人，一個不依附的人。在畫面中的意象是：成長為一棵獨立的樹，樹與房屋、人之間有合適的距離和健康的互動。整個畫面更溫暖、更輕鬆。當他畫出這樣的畫面後，他的情緒和內心也會有變化。

　　在離開時，星旋已經讀懂圖畫給他的信號：人生鏈條的斷開不是為了讓人生更悲慘，而是讓人生有機會在最薄弱處開始新的生活。

前進還是後退：我的婚姻危機

文／吟詩作畫

吟詩作畫是一個美術老師，也是一個思想品德老師，同時還兼任學校的心理輔導教師多年，對心理學一直有極大的興趣。她性格外向，脾氣溫和，思維活躍，責任心強、樂於助人，比較會從對方的角度考慮問題。缺點是比較馬虎，有時候有點小固執。她愛好旅行、看書和喝茶。因為婚姻問題而步入圖畫工作坊。她記錄了自己在圖畫工作坊中的所畫所悟。

在圖畫工作坊中，在老師的引導下，我進行了四次冥想繪畫，畫出了六張腦海中呈現的畫面。

第一次繪畫：海灘休閒的陰霾

第一段引導語是引導出身體與心靈的聯結。在第一段引導語結束後，我腦中浮現的是我暑假去過的朱家尖沙灘：湛藍的天空、燦爛的陽光、綠色的海水、白色的沙灘。金色的遮陽篷下的躺椅上，我正在納涼，女兒在一邊玩沙子。畫面右側有綠色的山，礁石上有白色的欄杆，老公在那裡釣魚。畫面左側海天相接處還有一艘白色的帆船（圖47）。學伴（註10）們看到我的水彩作品，都用美麗、清新等美好的詞語來形容，但我越看自己的畫，心裡越是難受。

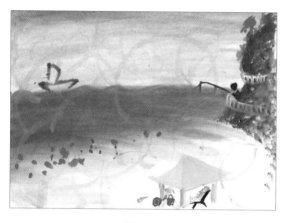

（圖47）

畫面上金黃色的遮陽傘十分像一幢房子，金色是強大的、美好的，但我們的「房子」底下只有我和女兒，沒有老公，他在遠處做自己的事情——釣魚。我畫的是他站在山邊的欄杆旁釣魚，但仔細觀察畫面上的綠色的山石，似乎成了背負在他背上的重擔，讓他看起來很累的樣子。終於輪到我和大家分享的時候，我沒講幾句淚水就奔流而出。我知道我畫出的是我內心最大的壓力，我的最大壓力就是日益糟糕的夫妻關係。

我和老公結婚八年了，他是個沒有多大名氣卻很有才華的畫家。我和他相差11歲之多，當時他沒穩定工作和任何收入，所以父母十分反對，可是我還是義無反顧地嫁給了他。婚後，我們努力工作，一家和樂。但是為了自己的繪畫理想，四年前老公辭掉教師工作，離開我和孩子外出讀研究所。苛求完美是處女座的通病，加上他的個性較敏感、清高，不肯輕易妥協，處事不夠圓滑，歷來挫折不斷。去年他考博士失敗後回家待業，心情一直很抑鬱。我協助他創業，進行心理疏導，花了很多精力才幫他走過那段情緒。但今年六月份他的情緒開始再度惡劣，易怒、焦慮，處處挑剔。暑假我流產休息時，他還對我發火。我實在忍無可忍，

最終爆發，情況嚴重到我們結婚以來首次冷戰兩週，並準備離婚。孩子也是見他就躲，甚至希望我給他買張票，讓他離開我們再去讀書。最後因為孩子的監護權和他向我表示要改變相處模式，才沒有離婚。

為了緩和夫妻關係，暑假我們一家人去朱家尖海灘遊玩，那裡的短暫平靜和幸福讓我印象深刻，所以才有這樣一幅海灘休閒圖。本以為畫的是放鬆和快樂，沒想到畫面傳達給我的資訊是問題仍然存在，我們的家裡還是沒有老公。因為表面上看似平靜了，但最本質的問題其實還沒解決，因為他還沒完全走出經濟和事業的低谷。

我訴說之後，學伴給了我很大的支持，老師也送我三個字：「愛自己」。我唏噓不已。是的，我做了太多太多。當家裡人全都反對老公辭職考研究所的時候，我支持，因為我想讓他離自己的夢想更近，帶著年幼的孩子度過了三年。當他讀書的時候我幫他打論文，當他找工作的時候我幫他寫簡歷，當他創業的時候我幫他出主意……因為太愛他，我對他過於關注，我確實疏忽了對自己的愛和照顧。

註 10：在求學期間的伙伴，通常指同屆同學。後亦稱同一家族的同年級同學為「學伴」。亦作「學友」，本文指一同參加工作坊的學員。

第二次繪畫：飛舞紙片的困惑

第二段引導語是關於工作壓力的。我選擇用鉛筆畫了兩張畫，一張是有點迷濛的陽光下，幾張紙片在飛舞（圖48）；另一張是強光下的紙片被吹落在地。其實一開始的時候，我是感覺陽光下有一張大大的紙

（圖 48）

（圖 49）

片在飛舞，後來變成了幾張紙片飛舞。在導語的繼續引導下，我感覺陽光強烈起來，發出金子般燦爛而刺眼的強光，照得紙片也燦爛無比。又似乎起風了，把紙片從東到西緩緩吹落在地，吹出了畫面（圖49）。

我知道紙片意味著什麼。首先，我來參加這個圖畫工作坊目的之一是因為我在做一個重要的課題，我需要補充心理學方面的知識，而正在寫的相關論文遭遇瓶頸讓我很有壓力。論文是「紙片」。其次，在我老公屢屢受挫的時候，我的事業卻蒸蒸日上，各種榮譽紛至遝來，各類獎狀高高堆積。獎狀又是「紙片」。我懷疑是我的成功給了他壓力和焦慮。所以第一張關於紙片的畫裡陽光是迷濛的，這代表著我對「紙片」也有懷疑，我懷疑我用盡全力做的這一切，卻成了夫妻關係惡化的原因之一，是否有繼續的必要和價值？

我忽然又發現紙片的形狀和顏色，與我第一次畫面裡白色帆船的帆

是如此接近！而那張畫面中我的視線，正對著那艘看起來過於龐大的白帆船。看來，我的第一次壓力繪畫中已經透露了資訊，我過於關注我的事業了？嫁給老公的時候，他是有光環的，結婚後，生活的殘酷讓他的光環日益黯淡，我的光環逐漸閃現，我是不是因為自己事業的成功改變了對他的看法？我是不是被疊高的「紙片」架空下不來了？燦爛的陽光，被吹散的紙片，對我來說又意味著什麼？放棄還是堅持？從紙片的發光來看似乎是有意義的。

老師給的意見是，這是你的才華在閃光。你認為是有意義的，就是該堅持的。但是我仍然疑惑。

第三次繪畫：角色錯位的恐懼

當老師引導我們走向恐懼之屋時，我一直往上走，走到一半才知道應該是往下。我穿著高跟鞋，小心翼翼地沿著大理石的樓梯往下走，到了恐懼屋的門口。引導語提示我們如果害怕，可以帶保護裝置的時候，我突然想到了帶一個箱子，可以躲在裡面。但是打開恐懼之屋的門後，我覺得沒有必要了。因為我看到的是密密麻麻、朝天高聳、顯得十分擁擠的大廈。這些大樓似乎都沒有人住，有很多整齊的窗戶，卻沒有溫暖的燈光（圖50）。這是第一張畫面的內容。

引導語開始讓我們尋求解決方法的

（圖50）

（圖 51）

時候，我發現樓房之間出現了一條小小的路，兩邊的樓房忽然倒塌了，變成了一個又一個連綿不斷的綠色的平緩的小山。之間的小路也忽然變成了一條河，彎彎曲曲地消失在遠處（圖51）。這是第二張畫面的內容。最後我打開恐懼之屋的門，退了出來。回望那一眼的時候，又看到了樓房，似乎是海市蜃樓。

　　光看這兩張畫面似乎是學生畫的環保畫：主題是拒絕城市，渴望自然。學伴認為我是被城市生活壓抑太久的城市恐懼症。我覺得有點道理，但不完全是。我確實一直不喜歡住高大的樓房，我記得幾年前去深圳住摩天高樓時不安和空蕩蕩的感覺，但這算得上恐懼嗎？我仔細觀察畫面的時候，發現了更多的東西。我畫的高樓都是柱形的，好似陰莖，那是男性的，堅硬的；而我畫的山都是平緩的小山包，像極了一個個乳房，那是女性的，柔軟的。我突然明白了。老公老家在舟山，所以婚後我們一直和我父母住在一幢樓裡。我其實一直充當的是一個「男人」的角色，周旋於父母和丈夫之間。

　　在學校裡我是骨幹（註11），事事爭先；在學生面前，我自信堅強，無所不能。在老公外出讀書的日子，為了讓他放心和快樂，我獨自扮演堅強。我們年齡相差懸殊，雖然有共同愛好，但價值觀、消費觀不太一致。為了避免吵架，婚後第二年實行了平分制，這讓我更獨立。他回來

後失業在家，在世俗的目光下開始焦慮、抑鬱的時候，我不停地幫助他、支持他。藝術從業者敏感細膩，多少都有點女性化的傾向，更何況他現在負責接送孩子、做飯，儼然成了家庭婦夫了。而我早出晚歸工作，扮演的還是個男性的角色。

但是，我從心底裡其實是很排斥我現在這種過於男性化的角色的。我畢竟是一個女人，可是我卻不得不去扮演強壯的「男性」。角色錯位那麼多年，我太累了，我厭倦了，所以我痛恨、恐懼男性化象徵的樓房，我畫出女性化象徵的山坡，那是我對女性角色回歸的渴望！畫面有路，看來是有出路的，畫面有河，看來是有流動能量的。這或許讓我有所安慰。我其實現在已經開始試著不要過於關注他的感受，不要事事為他去做太多，讓他盡量獨立裁奪和處理自己的事情。

我之前不明白的是：大理石樓梯和高跟鞋意味著什麼？現在我意識到，或許高跟鞋也是我對女性角色回歸的渴望。當我踩著高跟鞋小心翼翼從堅硬光滑的大理石樓梯走向恐懼之屋，那也許隱喻的是我一路走來的艱辛。

註 11：骨幹：這裡比喻機關團體的重要工作人員。

第四次繪畫：秋天收穫的安全

第四次繪畫主題是「秋天與大地」。音樂聲中，我的眼前出現了一片金色和綠色交錯的樹林，暖暖的陽光透過樹枝，斑斑駁駁地灑落在地

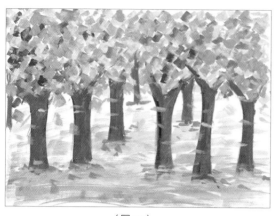

面。樹葉在秋風中緩緩旋轉飄落，地面積滿厚厚的落葉，踩上去發出了沙沙的響聲。我想，這麼美的地方，我應該躺下來睡覺才好。我這樣想著，居然真的睡著了，以致於沒有

（圖52）

聽見後面的引導語和音樂。醒來後，我用厚厚的水粉顏料畫出了這一片秋天燦爛的樹林（圖52）。雖然還有一點灰綠，但整體色調是暖的。學伴都覺得我的畫面非常爛漫、美麗，無論是創作的時候，還是看畫面的時候，我自己感覺心中十分舒暢。我在這個秋天，收穫的是安全和寧靜。

　　我的四組作品其實圍繞的都是一個主題：婚姻危機和壓力。從最初的壓力呈現，到後來逐步深入，探究壓力的各種來源，而且都呈現出一定的解決方式和途徑。我的四組作品，色彩上一個最明顯的變化是畫面色調的變化：由最初的海灘休閒的藍綠冷色調，到最後收穫季節的金黃暖色調，我的情感也由最初的壓抑流淚完成了到舒服通暢的轉變。在最後一次引導語中，我居然毫無防備地睡著了，是因為我覺得安全，溫暖而踏實！圖畫用它強大的力量，真實地展現了我的心靈的成長軌跡。

工作坊後隨感

　　一、　做為美術老師，我一開始比較擔心我的專業美術基礎，這會

讓我的繪畫作品有過多的技術痕跡，而掩飾掉了自己的內心。但是後來，我發現這不但沒有消極影響，反而發揮出一個積極的作用。我比起其他的學伴可以更完整、更準確地把自己腦海中浮現的畫面用畫筆描繪下來，增加了判斷的準確度。諮商師適當學點美術知識和技能，還是有助於更好地瞭解自己和幫助來訪者。

二、 我幫助過很多來訪者，有學生也有老師，但是我卻對自己的老公有些束手無策。美術家在一定程度上說也是心理學家，他們總是用獨特的視覺與思維來塑造鮮明的藝術形象以表達某種心理情感。所以學藝術的人，大部分都異於常人，內心相對都比較強大，讓諮商師比較難以進入。我老公就是如此。他的國畫作品看起來格調高雅，筆法精妙，不食人間煙火，但現實被生活世俗所迫，所以他本身一直很糾結。因此在處理此類特殊人群的時候，應該可以探索一些更為恰當的方式和方法。

三、 學心理學的人都是特別善良、特別有力量的人。老師讓我深受感動：她細緻地關心每一個學員，出於內心，而不是口頭；各位學伴讓我深受感動：分享我的故事時他們感同身受，不但給我鼓勵和支持，還積極出謀劃策。

在工作坊中，我感受到了愛和力量！

案例分析：
婚姻中的向上和向下

吟詩作畫以犀利的自我剖析，透過圖畫向我們展示了她的心路歷程。

夫妻雙方事業發展的方向相反

在圖 47 中，引起我注意的是她的這句話：「我們的『房子』底下只有我和女兒，沒有老公。」這可能是現實的描畫，也可能是她內心對家庭現狀的描畫。她丈夫在家庭中缺席並不僅僅只是在度假這一個場景，而是在漫長的婚姻生活中形成的定位。四年前她先生到外地讀研究所，距離並不意味著她先生一定會在家庭中缺席，關鍵是夫妻的互動中，妻子創造出的氛圍是：「你好好讀書，家裡我會打點好。」而丈夫也在現實的碰壁中，躲到家庭中，沒有承擔起相應的社會責任。我們不知道他是否承擔起一定的家庭責任，但在當事人的描述中看不到太多。

一種可能性是她先生確實沒有做什麼，另外一種可能性是即使做了，和當事人的付出相比，是非常小的。在這幅畫的背後，當事人充滿著委屈、犧牲、不被理解，她努力維持著表面和諧，而婚姻關係內在有一些東西已經被腐蝕，主要是妻子在向上發展，而丈夫在向下掉落，兩個人的發展不僅沒有合拍，反而出現相反的趨勢，夫妻關係從平等互利

變成幫助和被幫助的關係。而這些深重的矛盾，透過度假的方式，最多只能緩和其緊張度和表現形式，不能從根本上解決問題。

圖 48 和圖 49 中，呈現出矛盾的一些基本點。在那些紙片後面，當事人的困惑是：「我應該在事業發展上步子放得更緩慢以和丈夫合拍，還是我應該放手去追求自己的事業發展？」如果是前者，又是一種犧牲，當事人心中的受害感又會增強。這樣，她存入家庭情感帳戶的錢會越來越多，而丈夫支取的錢會越來越多，情感收支會越發不平衡。

如果是後者，在自我發展的同時，她會有深深的自我懷疑感，就像被插上黃金的翅膀，永遠飛不高。從她的角度來看，理想的解決方案可能並不是這兩者之中的二選一。而從更高遠處來看，任何一種方案都有可能，關鍵是所有的方案發自她內心，不會加重任何失衡。她的先生比她大 11 歲，當初她跨越年齡與他相愛時，未必預見到這個年齡會帶來事業發展的不同週期，而他們兩個很有可能在此中會出現更大落差。

家庭中性別角色的定位與錯位

圖 50 和圖 51 中，當事人向內做了更深的探索。「向上走」和「向下走」是一個非常好的比喻，不僅契合了上文所說的婚姻中的上和下，而且有更深一層含意：她的恐懼如此之深，以致於她都不能直接去進行探訪。只是，她調整得非常快，勇敢地向下進行了探索。向下，其實意味著我們和自己的潛意識更加接近。當事人透過高樓和山丘的圖畫，解讀為對家庭性別角色錯位的厭倦，渴望回歸女性角色。這種解讀是非常

深刻的。圖畫僅僅只是一個載體，能從中讀出什麼內容，取決於當事人向內自我探索的意願和勇氣。當事人吟詩作畫兩者兼具，所以她讀到的信號更多、更深入。

在她的文字當中，有兩個字引人注目：「幫助」，「我不停地幫助他，支持他」。在當事人的出發點中，這是理所當然的，這是母性的展現。但在夫妻互動關係中，她越幫助，對方可能越需要她的幫助，越依賴她的幫助，同時也對這種被幫助充滿了憤怒和反抗。

家庭角色的定位有多種形式，並非男性不可以當家庭主夫，女性不可以當主外者。當事人之所以會覺得彆扭，是由於她內心的定位和現實當中的定位不相符。如果家庭結構不是畸形這麼久，她不是這樣心身俱疲，家庭中的角色定位是兩個人商量決定，可能她對任何一種定位都會更加接受，只要那些定位足夠溫暖。

在圖 50 中，大理石、高樓都透出冷冰冰和凝固，看起來功能良好的事物中缺乏最本質的靈魂。圖 51 中，溫暖仍然沒有出現，但出現了流動。由路變成的河流向遠方。那些是生命之水，是能量之源，也是當事人繼續向前發展的動力之源。在這部分文字的結尾處，有一行字出現：「我其實現在已經開始試著不要過於關注他的感受，不要事事為他去做太多，讓他盡量獨立裁奪和處理自己的事情。」其中兩個閃光的字是「獨立」。

她的先生一直追求自由和獨立，久居她的庇護之下，並非本願，挫折感自然會更強。而他「獨立」去面對和處理很多事情，對他而言並非

易事，因為他要學習適應環境和更加平衡；對她而言也並非易事，因為她會眼睜睜看著他很笨拙地處理著一些事情，如果讓她來處理，她會遊刃有餘，她需要克制住自己「讓他」的衝動。儘管結局不可預知，但在這樣的過程中，他們不會因兩個人的互動而產生更多焦慮和矛盾。

在家庭關係中，如果一直是一方有需求，另一方滿足，這種關係會處於不健康的互動中。雙方都有需求、雙方都滿足對方的關係才是平衡的。

在圖 52 中，當事人呈現的不是真正解決問題後的狀態，而是為解決問題而積蓄能量的過程。之所以會有那種寧靜，是因為她接納了自己。一旦接納，就可以做到更加安心。金色，從第一幅畫就出現的色彩元素，大面積地出現在最後一幅畫中，成為她在此時此刻生命中的主旋律。

在兩天的工作坊中，吟詩作畫不可能解決所有的問題，但她做了有意義的探索，這些會是一個新的起點，讓她勇於碰觸自己的婚姻問題，並且勇於面對問題。不論最後的解決方案是什麼，解決過程都是她必須修練的功課。

祝福她有一個如願的解決方案！

CHAPTER 6
面對選擇：挫折也是一種能量

選擇意味著取捨，取捨著獲得和放下。獲得需要努力，
捨棄需要勇氣。挫折，是為了成就目標。

惡狼與獨眼怪人——父母反對我的職業選擇

文／冬青

我參加了兩天的圖畫工作坊，透過圖畫更加瞭解自己的內心，也對將來的路更加清晰。

我的壓力

（圖53）

第一天下午的主題是壓力和釋放。我很快就找到了壓力來源，因為最近它就處於我的意識層面。我用兩面的深藍色形成的溝壑來表示父母一起給我的壓力（圖53），溝壑的外形就像父母的兩個肩膀，稍遠處的淡藍色，我想他們內心也許並不是外表所顯現的那麼生硬和冰冷；而我是上面的球體，即將在重力作用下掉落進溝壑。

在聽完第二段關於壓力改變的錄音後，我在球體的四周畫上黃色的

部分，好像是光。只要和光在一起，堅持走成長的道路，我就不會陷入那個溝壑；然後我又在溝壑當中填充了淡藍色的水，我不清楚那有什麼作用，也許潤滑，也許是浮力支撐，那不得而知。

值得一提的是，一週前，我在家畫的一幅水彩畫（圖54），跟上面這幅很像，但有所區別，那個球體在重力作用下，像一顆水珠，掉進了溝壑當中。老師說，圖53自己本身未陷入壓力之中，而圖54的這幅，恐怕當時還是在壓力的影響之下。

（圖54）

我的恐懼

第二天原本要加班，跟公司請了半天假，還是來上圖畫工作坊。上午的主題是拜訪「恐懼之屋」。在聽錄音引導之前，剛接完父親的電話，他催著我幫他問一件事情，而這邊馬上要上課了，沒時間幫到他，聽錄音時，影響了我的放鬆和想像，心裡不時冒出剛才電話裡父親焦急的聲音。隨著錄音引導，我在漆黑中踩著木質的樓梯，一步一步往下走，越往下越黑，看到了那個恐懼之屋的門，那個門好像很容易就打開了，也許本來就是虛掩著的，但裡面漆黑一片。

隨著引導語快結束，我還是沒看清裡面有什麼，加上心裡念頭的干

擾，我開始有點焦急。這時，我回想起幾個月前讓我恐懼的兩個夢：一隻發怒狂躁的惡狼在發瘋地敲打我家的大門，我和老婆兩個人感到十分恐懼和害怕，生怕牠會闖入；當我拉開窗簾到盡頭，玻璃窗外一片漆黑，猛然發現陽臺的角落裡站著一個醜陋的獨眼怪人在盯著我看，我心裡一陣毛骨悚然，非常害怕，但我盯著他看了一會兒，發覺他並沒有打算闖入或者傷害我，這讓我稍稍安了心。

（圖 55）

想到這裡，我忽然感覺那隻惡狼和獨眼怪人會不會都在這個屋子裡呢？我再往裡走了兩步，仔細地看，發現裡面光線很昏暗，惡狼和獨眼怪人果然都在裡面，還在商討什麼事情（圖 55）。這時引導語讓我往回走，我剛往回走，忽然感覺心裡好像少了什麼：我不願意把他倆留在這個漆黑的房間裡，我要帶他們走。待走到樓梯的位置，我發現剛才入口處的門閃耀著光芒，而我感覺他倆也已經不是惡狼和獨眼怪人，原來那只是他們的偽裝，他們把偽裝扔在了那個房間裡。於是我在圖畫的背面寫下了「我看清了恐懼的偽裝，我帶著恐懼走向光明，把偽裝扔進了地下室」。畫完之後，我一直在想，惡狼和獨眼怪人是不是我把他倆「送進」恐怖之屋的呢？

第二天下午，老天跟我開了個玩笑，原本計畫下午加班，當我趕到公司時，發現上午已經有人接替了我那部分工作，謝天謝地，我又趕回工作坊。最後半天課的主題是整合。趕回教室時，我注意到學友臉上浮現的驚喜，我內心感受到一縷溫暖。

　　這時老師已經做完錄音前的介紹，馬上要放錄音了。當開始以秋為主題的引導時，我腦海中不斷清晰浮現出語音描述的一個個場景，準備隨時把它們畫下來；但我沒等到錄音的結束，而是繼續暢遊在濃濃的秋色當中，過程十分享受，我想像自己在各個場景裡一邊遊歷、一邊撫摸身邊的花草，一切都是那麼美好，後來我躺在一大片綠色的草地上，感受和大自然以及土地的親密接觸，我甚至能聞到草和泥土的味道；再到後來，我感覺自己開始靜坐，在不斷變化的各個場景裡靜坐，在海邊、在山間、在果樹下、在麥田裡、在花草叢……太陽照射在我身上，在我身上投射出金色和紅色的光暈……我在地球的每個角落靜坐，閉著眼睛，用心去感受和欣賞周圍的一切生命，我感受到一種發自內心深處的感動和一種深邃的寧靜。

　　我很想把剛才那些美妙的場景畫下來，但畫哪個好？有黃色的麥田、綠色的樹和草、紅色的果

（圖 56）

實、藍色的大海，我開始猶豫……忽然呈現在眼前的是各種顏色的融合，而不再是某一個具象的場景。睜開眼睛後，我毫不猶豫地畫下那幅畫面（圖56）：我和大自然的融合。我先用橙色的水彩筆畫了下靜坐的自己，再選擇代表四季的四種顏色，綠、紅、黃、藍，在我四周，融為一體。

結束語

透過圖畫，我們能和自己建立內心的連接，並透過圖畫的形式表達自己的內在。就在最近，我上了另一位老師的課，他則讓我們透過舞蹈來和自己的身體建立連接，讓身體的能量流動起來。我想，無論是圖畫還是舞蹈，抑或是其他形式的（藝術）活動，只要全然地去感受，和內在連接，放下頭腦的理性思考，那麼這就是一個全然享受的過程，這也是活在當下的一個狀態。其間完全不必考慮結果將會如何，因為在用知覺去完成這一切藝術活動時，結果自然會以它認為最佳的方式呈現出來。

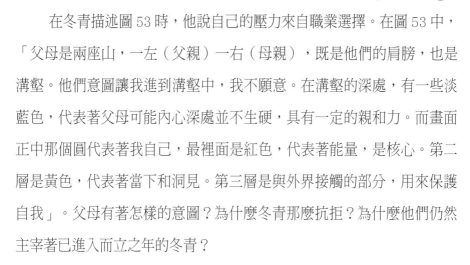

案例分析：
披著狼皮的愛

職業選擇 VS 擁有獨立

　　在冬青描述圖 53 時，他說自己的壓力來自職業選擇。在圖 53 中，「父母是兩座山，一左（父親）一右（母親），既是他們的肩膀，也是溝壑。他們意圖讓我進到溝壑中，我不願意。在溝壑的深處，有一些淡藍色，代表著父母可能內心深處並不生硬，具有一定的親和力。而畫面正中那個圓代表著我自己，最裡面是紅色，代表著能量，是核心。第二層是黃色，代表著當下和洞見。第三層是與外界接觸的部分，用來保護自我」。父母有著怎樣的意圖？為什麼冬青那麼抗拒？為什麼他們仍然主宰著已進入而立之年的冬青？

　　冬青說：「我從小到大的很多事情，包括上大學的志願、畢業後到國企工作，都是父母決定的。2009 年我開始學習心理學。生活越來越清晰、明朗，不混沌。當我遇到問題時，我會感受並捕捉資訊。從去年開始，我對兒童教育感興趣。之前我在企業中工作了七、八年，所有人都覺得我大有前途。但我卻覺得心理學給我提供了更大的空間。我的父母不這樣認為。

　　我跟父母溝通，告訴他們我注重心靈的成長。他們完全無法接納。

我用最平和的方式跟他們談，但在他們傳統的觀念中，認為我收入不如現在，工作不穩定，什麼都不如現在，『連錢都不想賺了』！他們一點都不能理解。他們對我可能的選擇有深深的恐懼和擔心，我再解釋也沒有用，他們甚至警告我不要再上心理學的課。

還有，基於對兒童教育的理解，我對孩子到來的意義和父母的認知完全不同，所以我不想現在要孩子。父母不接受，認為我 30 歲得完成當父親的任務。我對此有強烈的情緒反應，覺得我被他們掌控。」

當冬青說完自己的故事，可以看到，他的壓力在於他與父母的關係：繼續當聽命於父母的人，還是做一個獨立的人。而職業選擇的問題則是次要的。他在從事什麼職業、什麼時候要孩子等問題上，都和父母有分歧。冬青有非常好的穿透力，看到了父母的「恐懼和擔心」。但由於他強烈的情緒反應，既有反抗的情緒，覺得被掌控得不自在，也有被掌控的恐懼，所以他無力處理父母的情緒。

當他的職業選擇不夠堅定和清晰時，他需要透過父母的反對再做職業選擇的功課。在他自己不清晰的情況下，別人的反對未必不是一件好事，尤其是親人的反對。這些反對可能是一些有意義的信號，它完全可是冬青的朋友，而不必天然是冬青的絆腳石。冬青如果能夠理解其中的善意，並把它們轉化為自己選擇的檢驗條目，對他自己、對父母都是一件有意義的事情。

在圖 53 中，面對與父母溝通的難題，冬青用的是對抗方式：父母的意願是一個溝通，他需要做的是遠離溝壑。而在聽完第二段壓力改變

的指導語後，他在原先的圖畫中增添了新的內容：在圓球周圍，他增添了黃色，代表著光明。在溝壑與圓球當中，他增添了淡藍色，代表著水。

光與水的增添具有非常強的象徵意義：他的前途是光明的，而他與父母之間是可以流動的。他和愛在一起。這無疑是非常亮色的兩筆，讓整個畫面充滿了能量。有可能圖畫只是點出了解決方案的方向，他還需要更細緻地去找解決方案。但這個方向是正確的。他需要脫離父母的掌控，成為一個獨立的人。而愛和善良可以成為此中的潤滑劑。如他自己所說：「上善若水。」水在這裡代表流動、善良和溝通。

而冬青提供的一週前的那幅畫（圖54），可以讓我們清楚地看到他成長的痕跡：一週之前，他的內心還沒有強大到讓那個圓球冉冉升起，而是靜靜地處於溝壑之中。他感受到的壓力更大。他沉溺在壓力中。一週之後，不僅他的力量更加增強，而且畫面的視野也更加宏大，代表著他從更寬廣的視野來看待自己的問題。這種在圖畫中看到的成長其實有普遍性：當人們比較不同時期的圖畫時，往往能夠看到清晰的成長脈絡的記錄。當第一幅圖畫完成時，就會有一粒種子種在心裡。不論我們是否關注，這粒種子都會做生根、發芽、長大、開花和結果的工作。對冬青來說，他只是藉職業選擇之機，完成獨立對依賴的關係處理。

圖54和圖53還可以從另外一個角度來理解：孕育和出生。這可以有多重的解讀：一是冬青覺得當下的狀態是一種新生，是他生長出新的東西；二是冬青可能把父母對他的強迫和干涉知覺為回到胎兒的一種狀態（圖54），完全受到控制，而他要做的是脫離這種控制，在圖畫中用出生來表達（圖53）。增加的水和光都讓這個寓意更加清晰。

惡狼和獨眼怪人

在處理內心恐懼時，冬青浮現出的形象和他的處理方式也頗有深意：惡狼和獨眼怪人（圖55）。他認清了可怕和醜陋形象只是他們的偽裝，當他悅納他們時，他們就會變形，從入侵者變成朋友和同盟者。

在冬青的描述中：「一個醜陋的獨眼人，站在陽臺上，隔著玻璃窗，看我的生活。一隻狼，暴怒的狼，在大門外，敲著門。」這兩個角色有一個共同特點：想要干預他的生活。他們的不同特點在於：獨眼人想要窺視他的生活，「獨眼」代表著視野狹隘，看不到全貌；惡狼想用情緒威懾他的生活，惡狼的形象代表著攻擊性。獨眼人已在他家的陽臺上，代表著已較深地進入他家的生活；而惡狼還在門外，和家庭保持著一定距離。

結合情境，可以看出這兩個形象有可能代表著冬青的父母。獨眼人可能代表著母親，惡狼代表著父親。在他的意識層面，冬青不會允許自己用這樣的形象去比喻父母，出現這樣的形象會受到他的強烈批判；但潛意識像個原始人，它只抓最主要特徵，把情緒淋漓盡致地表達出來。冬青感受到被監控、被操控的恐懼，在這兩個形象身上，這一點表露無遺。

在冬青的圖畫中（圖55），獨眼人和惡狼沒有強行闖入，或者沒有出現在他的家中，所以父母對他的掌控還是有一定的尺度，他和老婆還可以生活在自己的世界中。圖畫是現實的反映。這也是冬青與父母可能形成新型關係的良好基礎：父母對他是一種理性的干預。即使干預的聲勢再浩大，也還是在他的個人生活邊界之外。

每個人的內心都有讓自己感受到可怕的形象。人們越恐懼，這些形象就會越可怕，人們越有理由不去碰觸它們。冬青的勇氣在於他克服恐懼，勇於看清這些可怕的形象是什麼。在看清之後，沒有馬上逃跑，而是去感受他們的意願。他感受到他們沒有惡意，於是會有心安。在最後的處理中，他沒有拋棄他們，而是帶著他們一起走。儘管他沒有揭示去掉偽裝的他們到底代表著誰，但他已經完成了接納工作。這是相當不容易的一步。有些愛是披著狼皮而來的。唯有一顆定力強大的心，才能感受到狼皮下的愛。

獨眼人和惡狼真的是冬青現實當中父母的形象嗎？可能是，可能不是。在每個人的內心世界中，所有的形象都可能有現實的基礎，這些形象只是人們把現實中的某個人或某些人投射在內心；另一方面，所有的形象都是自我的一個側面，獨眼人和惡狼是冬青人格中的一個側面，或者一個子人格，代表著對自我監控、操控的兩個側面，代表著社會上對他職業選擇的一種質疑和不理解，代表著那些不接受他選擇的老師、上司、朋友的態度在他內心裡激起的漣漪。

冬青的功課可以從任何一個角度切入。可以從現實中的父母身上入手，和他們溝通，和他們形成新的成人親子關係；可以從自我的恐懼入手，增強自己對未來職業道路的信心；可以從自我安全感入手，讓自己做任何事情都帶著一顆安定的心。在面對和接納自己的恐懼之後，他所要做的功課是轉化，未來還會再走向整合。圖 56 就是一種轉化。但他還需要把這些有意義的信號轉化為具體的行動。

烏雲化為承載生命的江河

人生當中的某個時刻，需要我們做出抉擇：是順流而下，還是逆流而上。不論哪一種選擇，都需要勇氣。虹虹做出的選擇是逆流而上，而這個過程經歷了一年半。三幅圖畫記錄了這兩年來她的心路歷程。圖 57 和圖 58 要比圖 59 早一年半。這三幅畫是在兩次圖畫工作坊中完成的。

分割的兩個世界

（圖 57）

圖 57 很有視覺衝擊力：右面大部分是藍色的海，左邊小半部是巨大的石頭，一個小小的人坐在石頭上。在這位作畫者看來，石頭與大海分別象徵著兩個世界，而這兩個世界格格不入，分割在不同的空間中。水本來是極易變形的，但在作畫者的世界裡，大海成了方方正正的大海，而石頭也成為高山深壑，人在它面前，無比渺小，無法跨越這塊石頭，無法走進大海的世界。那些石頭

代表著困難、挫折，而大海代表著愛、接納、包容和能量，在作畫者看來，這兩部分之間沒有交會，她目前置身石崖，徒有羨海情。有一些東西阻礙著她去自己想往的世界。大海是那麼讓她嚮往，而石崖又是那麼巨大，她有強烈的無助感，整幅畫呈現出一種機械性、凝固性，沒有流動，沒有靈活性。雖然畫面上呈現出巨石，但整個畫面卻並沒有表現出陰鬱，因為作畫者用了黃色的雲朵、紅色的太陽。那些嚮往，給了她很多力量。

夢與畫相通

虹虹對圖 58 的解釋是：

「春天來了，種子在土裡長出來了，那時見到了一束光，在泥土裡透出來，極亮。種子慢慢地長大了，到了夏天，已是一棵鬱鬱蔥蔥的大樹，接著，看見了樹在秋天裡會變黃，又現出冬天，沒葉子了，一棵枯樹矗立在那裡，只有筆直的樹枝。非常鬱悶，整個心在開始緊張，如果這時作畫指導語沒停，大概會傷心了……

（圖 58）

本來要畫一棵蒼勁的沒有葉子的枯樹，但是畫不出那種蒼勁有力的筆鋒，所以畫了這幅圖，雖然有葉子但其實是透明的、漏空的、沒有水分的枯葉；雖然有朵花，那也是一種鬱悶過後，帶給自己的一種安慰，

那朵花的名字叫七色花。

就在圖畫工作坊結束的那天晚上，我做了個夢：

那個屋子裡有點黑，似乎也是個晚上；屋子裡的家具讓我感覺到是一個家，有個男人在燈下看書，原來是他（我喜歡過的一個男性）。在桌子上有一張相片，走近一看，原來是他和一個女人的照片，她是誰呀？開始緊張了，又走近一看，挺漂亮的，太像自己了，不可能吧？又走近一看，她比自己瘦了點，但是還是很像呀！急了，暈，看看鼻子不就行了，是呀，鼻子高的，可是自己是扁的，肯定不是，但是好像呀，噢，還有兩個小孩的照片，怎麼回事？問他！對！趕緊撥了號碼，沒接，我還有個手機的（當時兩個手機的模樣和現在的一模一樣），還是沒接，還是發簡訊吧！可是發不出去。當時非常焦急，盯著那張照片上的高鼻子的女人，告訴自己：不是自己，別問了，肯定不是，不要等了，回來吧！

到早上醒來，感覺自己昨晚去了哪裡？整個夢馬上清晰地浮現出來，噢，他真的結婚了，我沒必要等了……

在上班的路上，把心安靜下來，發了封簡訊給他，告訴他我夢見他的將來了，他說我是預言家，讓我告訴他，我沒講，也不想講，但是他的電話來了，於是我編了：告訴他我看到了他未來的妻子，非常漂亮，他還有兩個可愛的孩子，下次去上海，把身邊的美女全都請出來，給你指點你將來的妻子，因為長得啥模樣我見過的，呵呵，手機裡傳來了笑聲。

以前沒有過那麼清晰的夢，難道正如佛洛伊德用精神分析的觀點來解釋夢：夢是壓抑到潛意識的衝動或願望的反映嗎？我可以和潛意識裡

的自己進行對話了嗎？下次還有這樣的對話嗎？」

愛帶著「極亮」的感覺來到心間，但處於冬日的樹代表著沒有滋養的愛，乾枯的樹葉代表著枯萎的愛。七色花常用來代表心願和奇蹟。只有出現奇蹟，才可能再擁有愛。這些信號在夢中再一次呈現。夢醒之後是行動的信號：不要再等了。

畫和夢都不是偶然的。那些感受和決定一直在我們心裡，只是我們是否傾聽。

壓力如烏雲，我是掌舵者

圖 59 是虹虹畫的關於壓力的圖畫。她這樣介紹：「以前所學的、所做的和心理學完全不相干。但後來我所學的、所做的都和心理學有關，一年多來心理壓力非常大，在壓力下完成職業轉型。頭上

（圖 59）

頂著壓力，一方面來自父母，一方面來自情感問題。好在現在已化解。烏雲化為雨水，變成大江大河，裡面物種稀有，並且擁有承載的力量。」

虹虹在第一幅畫的基礎上接著畫出了壓力應對的內容。她說：「我加畫了船。我做出了我的選擇。逆行。感覺特別棒，雖然遇到很多困難。但生命中有很多值得珍惜的人、事和挑戰。我就是掌舵者。我剛剛轉行

到心理學時，由於我的變化，別人覺得我很怪異，沒有朋友了，父母又不接納。真的是很艱難的時間，我一步步做整合，一直到今天。」

從整幅圖畫來看，虹虹感受到的壓力會特別大，因為烏雲特別濃，特別厚，但她有非常好的轉化能力，把烏雲轉化為雨水，並且成為承載她生命之舟的江河。當那些烏雲變成雨落下來時，其內在元素依然是相同的，同樣都是水，但從一種壓迫她的力量轉化為滋養她、承載她的力量。這種轉化是非常積極的，而且它是在原來事物的基礎上完成轉化，更自然，更有效益。

一年半的行走

透過虹虹的三幅圖畫圖 57、圖 58 和圖 59，可以清楚地看到：她從最初的羨慕大海，最終到大海中航行，並且成為舵手。在不同階段的時間裡，畫的圖畫居然有這種巧合，並不是偶然的。在她輕輕淡淡的描述背後，有著非常痛苦的取捨、割捨、堅持和堅定。回過頭來看她的圖畫，可以讀懂得更多：圖 57 是她在職業轉型之初的狀態，非常喜歡心理學，但知道轉型意味著放棄和面對太多不確定性；圖 58 是接收到解決情感問題的信號，並且按照圖畫和夢給出的資訊去行動了；圖 59 是壓力最大的狀態以及應對壓力。

只要肯努力，只要走在正確的方向上，就會有成長。曾經那麼渺小的人也會成為舵手，成為能掌握自己命運的人。虹虹最大的成長之一就是對命運的掌控感和自由感。

為什麼會離目標越來越遠？

在工作坊中，不少人碰觸了職業新選擇這個主題，其中有一個學員給我留下深刻印象，她就是菲菲。她講到自己對心理學的熱愛，並且因這種熱愛無法成為現實而淚流滿面。她想瞭解在她的發展道路上，為什麼會離自己的目標越來越遠？

離我喜歡的心理學越來越遠

在壓力及應對這一主題時，菲菲畫畫時不停地掉眼淚，介紹圖60時也在哭：「我覺得很壓抑。在畫畫時我其實是平靜的。我感覺由外向內流的能量，向下流，越變越大，

（圖60）

開始向外流，並且擴散開來，充滿了宇宙。一開始是黑色，或近乎黑色。後來像北極光一樣，往外散發、舞動。我在左下邊，抬頭看，那些極光漂亮、安靜，有各種顏色，紫、深、藍，還有紅色，但紅色很不協調，我帶著平靜看著這些極光一樣的能量。它們多美啊……就像心理學一樣

美⋯⋯」

「大學裡我學過心理學，非常喜歡。高中考大學時我就認定心理學，其實我的文科比理科好，為了能考心理學，所以選擇了自己的弱項理科。大學畢業後，考研究所，被錄取。畢業後我順利地找到了工作。在別人眼裡，這份工作適合我，因為女孩子嘛，做做人事工作挺好的。一年前我換了工作，開始做檔案和秘書，我不喜歡，覺得很壓抑，我覺得離我喜歡的心理學越來越遠。心理學是多麼美啊！在第二幅畫中（圖61），那些光柱能量強大，向外發散，近乎黑色，我飛起來，繞著美好的心理學飛起來，旋轉著飛起來，但我心裡非常難受，感覺無能為力，非常衝突。」

（圖61）

在這兩幅圖畫中，那光柱是非常強大的，從所佔畫面來看，畫中人物和光柱相比是非常渺小的。透過這渺小，菲菲再次強調了自己的無能為力，自己什麼都做不了。這種無助感與其說是面對心理學專業的，不如說是她對自己工作的失控感。面對畢業後的第一份工作，她可能還處於摸索階段，不清楚自己到底喜歡什麼。透過換工作，她清楚了自己不喜歡什麼，並且因為經歷不喜歡，所以知道了自己喜歡什麼。

在目前的狀態中，她不知道該如何做改變，才能擺脫自己不喜歡的，從事自己喜歡的。在圖畫中，她採用了「飛」的方式，那是一種被動的方式，一種幻想的方式，一種脫離實際的方式。而這並不是真正的解決之道，她需要的是腳踏實地的解決方式。是她自己需要擁有飛翔的力量，而不是她被能量吸附著飛起來。如果她只是「被」飛起來，能量越大，她就會越有理由不腳踏實地，越有無助感和衝突感。

對菲菲來說，重要的是做自己能做的，有目標，但更要有行動力。只有這樣她才能改變自己的人生。目前的她，一直在用被動的、幻想的、脫離實際的模式處理她遇到的事物。在恐懼之屋中，她又一次演繹了這個模式。

一下子到恐懼之屋的門外

菲菲說：「下臺階走向恐懼之屋，臺階特別特別長。望過去門只是一個黑點，我一步一步走，走了很久還沒到。門的材質看不清。在門外，我給自己做好保護。我能透視到裡面灰濛濛的（圖62）。」進入恐懼之屋的過程漫長，通常代表著一種溫和的阻抗，用長長的臺階來代表著進入的不易，

（圖62）

同時，它也代表著進入之深。

（圖 63）

菲菲畫了進入到恐懼之屋後的景象（圖 63）：「我往左邊走，撞在了柱子上，柱子上有一些凸起，原來是樹枝沒被刨掉。整個房屋非常乾淨。我往右邊走，右邊是空的，但有邊界，只是不知多大。然後整個房屋開始變大，右邊的牆動起來，波動出曲線，有藍色和紫色同體。右邊的牆上有窗戶，有光照進來。我走出去，關上門，把自己關在裡面。門發出金黃色的光。我一下子在門外。門外有金色的星星。再次回到地面上時臺階就很短。」

有樹幹在恐懼之屋，代表著曾經的生命，是比較有活力的象徵，也是陽性的象徵。右邊可以波動的牆代表著渴望變化、變化的可能性，而窗戶和光則代表著能更清楚地認識自己。那藍色和紫色的光代表著情緒的基調，相對來說仍然是比較低沉的。金色則代表著光明。走到門外代表著走出自己的情緒，星星仍然代表著情緒的低落。回來時臺階較短代表著自我防禦機制的降低。

在這兩幅畫和這段描述中，可以看到菲菲的恐懼之屋裡有生機、有柔軟、有光明、有通道，似乎和生命的出生有關。引人注目的是她把自

己關在裡面的動作，還有她一下子到門外的動作。這兩個動作都帶有逃避和迴避的意味。前者是她主動選擇的，後者是她被動的，但實質都一樣：她用逃避的方式來應對所遇到的事情。

菲菲為什麼會形成這種行為模式呢？和她的自我定位有關。在圖64中，她表明了自己的定位。

學會長大

圖64可以算是菲菲的自畫像。她說：「我喜歡清透的感覺，我帶著貓，不孤零零，因為貓隨性、不黏人。我站在山崖邊上，視野開闊，空間清透，在我的視野中，我可以看到天空和田野。還有風，吹

（圖64）

著我的頭髮。周圍很安靜。山崖可能有四、五層樓高，平坦。是初夏的季節。我大概5、6歲，但又像高中時的我。」

不論畫中人是5、6歲還是高中時，與現實中的菲菲都會相差7、8歲到20歲。而學齡前的兒童或高中生是不用承擔社會責任的。菲菲的內心有個小女孩是正常的，每個人內心都會有一個小孩，但如果這個小孩就是菲菲的社會自我，用這個形象來面對現實，可能真的會遇到上文

中菲菲的苦惱：面對現實沒有行動力。

在畫面中，畫中人面向左面，代表著面向過去而不是未來，用過去的經驗來指導自己將來的事情。而站在山崖邊上，可能代表著作畫者的不安全感和可能的墜落感。墜落不一定是指真的墜落，而是指從處境比較好的狀態掉落到處境不夠好的狀態。只是，這是一處比較平坦的「山崖」，如果畫中人足夠小心，就不會墜落。

結語

整合五幅畫的資訊，對菲菲來說，成長的命題是：面對未來，設定目標，採取行動。這可以從她的認知層面來做，也可以從她的行動開始，也可以從改變她頭腦中的意象圖畫開始：在圖 60 的部分，畫中人不再那麼渺小；在圖 61 中，畫中人與能量的互動方式發生變化；在圖 63 中，仔細探索是如何走出恐懼之屋的；在圖 64 中，讓那個小女孩改變形象，改變地點，或改變附屬物，或改變與附屬物的相對空間、位置和互動……從任何一個途徑開始，她都可以有一個新的起點。

手拿夜叉的女孩

在圖畫工作坊中，玲玲畫的恐懼之屋很有特色，而且其中用到童話原型。她也很擅長用形象的比喻講出自己的壓力。

手拿夜叉

玲玲自述道：「我手上拿著夜叉，其實女孩拿夜叉不好看，但拿三節棍更不好看。我進入房間，房間裡有亮光。不知亮光從哪裡來，像是日光或燭光。房間像是監獄，有一張床，很乾淨，還有一張桌子。我在床上睡覺。起來後，看到桌上有蘋果，非常鮮豔，想到白雪公主的故事，蘋果有毒，就沒有吃蘋果，吃了麵包。然後上來（圖65）。」

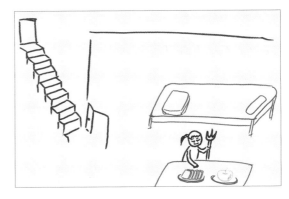

（圖65）

這幅畫充滿了象徵意味。裡面每一個細節都在訴說著她的觀念。夜叉是防禦的武器。儘管恐懼之屋裡沒有讓她害怕的事物，但在進入之前，

人們本能地都會有防禦措施。在畫面上，儘管畫中人已確認了房間沒有危險，但她仍然一直手拿夜叉，保持著警惕。只是，用夜叉做防身武器，並不多見。作畫者把自己的武器稱為「夜叉」（註12），其實是想說：「這是夜叉所用的武器。」夜叉是民間傳說裏陰間的鬼差，全身皆黑，面猙獰可怖，通常使用三叉戟作為武器，三叉戟是非常厲害的武器。在民間常用「母夜叉」指代長得醜陋、性情暴虐的女性。作畫者在這裏挑選夜叉的武器作為防身武器，可能有其深刻的含義。

「房間像監獄」，也別有深意。監獄剝奪的是人的自由，所以作畫者隱含在恐懼之屋中的，是失去自由。作畫者最怕的是失去自由。

房屋的清潔程度通常代表著情緒的抑鬱和低落狀態。床的乾淨代表著作畫者情緒的飽滿。

蘋果和麵包也有含意。它們都是吃的，有營養的吃的，代表著愛和滋養。但作畫者區分了蘋果和麵包：蘋果和白雪公主的童話故事聯繫在一起，漂亮，但可能有毒，代表著有傷害的愛，而麵包則是無害的、有營養的食物。

整個故事傳遞出作畫者的高度警惕心和防禦心，她在內心深處對失去自由的恐懼，並且採取各種措施預防這種情況出現。防禦機制在她過去的生活中發揮著良好作用，但透過圖畫的表達，她在問自己：這種防禦機制是否要變化？

註12：夜叉，夜叉是梵文「Yakṣa」的譯音，意思是「捷疾鬼」、「能咬鬼」、「輕捷」、「勇健」。它常被譯成「藥叉」、「閱叉」、「夜乞叉」等。在佛教中，它與羅剎同為毗沙門天王的的眷屬。他們住於地上或空中，性格兇悍、迅猛，相貌令人生畏；母貪父富，所以生下來就具有雙重性格，既吃人也護法，是佛教的護法神。

跳還是不跳？

在畫壓力時，玲玲畫出了圖 66，並且說：「這幅畫是說最近有件事，跳跳就可以做，不跳就做不成。兔子在笑，但同時又皺著眉。」

（圖 66）

這幅畫非常形象地描繪出現代人的一種狀態：努力一下就可以做到，是否要努力？從畫面上看，那件事情是件好事，因為用蘿蔔來比喻，而且是個大蘿蔔，而蘿蔔是兔子最愛的食物。蘿蔔與兔子的距離並不遠，表明所付出的努力在兔子可以做到的範圍內。

只是，圖畫中還有一些資訊值得關注：兔子面向左邊，代表著做這件事情是面向過去的，並沒有面向未來，跳一跳，反而會讓作畫者後退，這也可能是作畫者猶豫的原因之一。畫面中並沒有畫出做這件事情需要付出的代價，但兔子皺著眉，顯然有一些不愉快。

有時候，事情並不像它第一眼看起來那麼完美，它總有積極和消極兩個方面。而每個人需要做出自己的選擇。

生死兩重門

向生同時趨死，人們同時在走的兩條路。

有時最痛的不是死者，而是帶著遺憾的生者，

那是何等的沉重啊！浸進生者的血肉和骨骼，卻依然前行。

一生的痛

　　重新塑造自己與父母的關係，是很多成人面臨的生命課題之一。
在圖畫工作坊中，阿傑碰觸了這個主題。

沒有見到父親最後一面，是我一生的痛

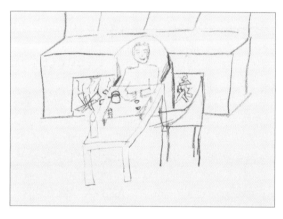

（圖67）

　　在介紹自己所畫的恐懼之屋時，阿傑說道：「跟著指導語，我走下去。是一個山洞，山洞裡有燭光，我急切地打開門。我看到了父親。他準備好茶在等我，他的身後是壁爐（圖67）。11 年了，父親走了

11 年了，這是我一生的痛。我曾因為這個原因得過癌症。

　　11 年前我在深圳辦企業，非常操心。父親想讓我早點回來，接手他的企業，但我賭氣要自己做企業，證明我不比他差。他操勞了一輩子，全部是為了這個家。後來我休假半年回來陪伴他，天天陪著他。當我回去一個月後，他生命垂危……我再趕回來，他當時還有點氣息……但沒

說再見。」他的眼淚潸然而下。「在他生前，我沒有機會和他更多交流，更沒有機會在一起喝茶……我畢業後就去了深圳……這是我一生的痛……所以，在恐懼屋裡，我畫了和他一起喝茶……和他一起喝茶……」

　　阿傑哭得很厲害，我在現場做了一小段諮商干預。因為圖畫呈現出來的是意象，最便捷的切入是意象對話技術。我用意象對話的技術來做這一小段干預。讓他浮現出圖畫中父親的樣子，栩栩如生，讓他看清父親的神情，讓他和父親對話。在那一刻，他的眼淚像泉水一樣噴湧出來，他的話語像泉水一樣噴湧出來。他最強烈的情緒是內疚。在他的意象中，當父親聽到他發自內心的內疚後，反過來會勸慰他，讓他好好地過自己的日子。最後，在父親的愛和他的愛融合在一起後，干預結束。

　　過後，平靜下來的阿傑說：「我在其他工作坊中也處理過類似情緒。」也就是說，他沒有處理乾淨。在干預時，我的一個感覺是他自己準備好來哭的，所以他的節奏非常快，而且一直照自己的方向在走，該哭的時候眼淚「嘩」就下來，而他覺得該收的地方，眼淚戛然而止。這也意味著這次干預仍然處理得太淺，沒有進一步挖到根的地方。可能，除了悲傷、內疚情緒之外，還有其他一些情緒積澱在其中，如和父親的競爭，如抗爭父親的控制等，只不過那些問題和父親、與父親的關係、父親的去世聯繫在一起，所以被當成喪失親人的哀傷情緒來處理了。這種處理模式和諮商師有關，也和當事人自己有關。哀傷一直沒有充分地表達過，所以其他情緒還沒有機會浮現。另外，山洞、燭光、壁爐中的火都是有意義的資訊，可以跟阿傑更多溝通。

過於理性的人

（圖68）

這是阿傑關於壓力及壓力應對的圖畫（圖68）。是兩幅圖畫合二為一。他說道：「我是一個理性的人，感性的成分少。潛意識不知道壓力是什麼。我一直把壓力當成動力。有壓力就有進步了。在聽到第二段指導語圖畫發生變化時，我增添了光芒。這其實是改變模式，繞過壓力，使我成長。」

在他的圖畫和表述中，都展現了他對情緒表達的控制性，他非常理性的處事方式。用高度抽象的方式來解決具體的困難。對於困難，他非常好的方面是善於從積極的角度看待問題，能夠找到解決問題的方法；但可能存在的僵局在於他試圖掩蓋矛盾，只要在認知上認為它不存在，就覺得自己可以不必再去解決問題了。繞過壓力的處理模式在有些情況下是適用的，但在有些情況下它不適用。

阿傑過於強大的理性在他事業發展中一定有非常重要的作用，但這些用在他處理個人情緒和情感問題上，就會碰壁。他和父親的關係就是一個例子。

從理性上他完全可以為自己在外地工作奔忙找到合理的解釋，但在內心深處，他有愧疚，有缺失感，有各種複雜情緒。他需要在保持強大

理性的同時，允許自己的內心變得柔軟，接受自己的各種情緒。癮症其實是情緒大爆發，往往也是情緒壓抑到極點的一個反映。阿傑的模式是在極度壓抑和極度發洩之間跳躍。如果他有更多的自我接納，就會有更平衡的方式。

所有內疚都是一個行動信號，告訴我們：我很後悔我對某個人做了或者沒有做某件事情；而今後，在對待其他人時，我可以做得更好。

阿傑也應該收到了同樣的信號。只是，從圖畫中看，他需要比這走得更遠。他要慢慢碰觸後悔、內疚、哀傷後面的情緒，允許那些情緒出來，認識它們，接納它們。

靈魂離開

在圖畫工作坊中，榮榮第一次落淚是在「進入恐懼之屋」時。她的圖畫和故事都讓人印象深刻。

充滿傷害與死亡的恐懼之屋

（圖69）

作畫的過程中榮榮就在不停地哭（圖69），那些淚水掉在她的畫面上暈開，把濃烈的黑色似乎沖淡了一些。但一旦有淡的感覺，她又會不停地補上黑色。她用了非常濃烈的黑色，一筆一筆地塗上去。

然後她擠了很多的紅色出來，不蘸任何水，直接把顏料往畫上塗。最後她擠了白色，在紅色周圍塗抹，把紅色和黑色的邊界處理得柔和一些。畫筆似乎是她的武器，正在把一些東西切開；顏色似乎是她的顯形劑，正在把隱身衣下面的東西顯現出來。她那麼認真，那麼專注，完全沉浸在圖畫的世界中。兩幅圖畫，她一氣呵成，中間沒有任何休息，只是暢

快淋漓地畫著、畫著、畫著。

　　作完畫後，榮榮帶著淚講述：「第一幅畫是對未知的恐懼（圖69）。當我聽到今天的主題是『拜訪恐懼之屋』後我就開始醞釀自己以前受過什麼傷害。進入到恐懼之屋後，我看到一房間的蛇。我什麼盔甲都沒帶，也沒有任何防衛。開門後很多蛇會穿插過我的身體。還有蛇頭。恐怖的蛇絞斷的脖子。蛇也是命一條。屋子裡黑漆漆的，什麼都沒有。只有很多鬼、蛇。再往裡走，有很大一攤血。我非常難過，感到絕望。有一個人，有一個人抱起他（她）。他（她）應該活著，可是他（她）死了。身體僵硬。他（她）的靈魂不在房間。只是他（她）的屍體，靈魂已離開。這太可怕了，靈魂離開了人會變成怎樣？我要走了，離開恐懼之屋。我突然意識到那是我奶奶，她死於非命。當年她被紅色的消防車撞死。我本來想給她買一套衣服的，但根本沒有機會。一直到初中畢業我都不接受奶奶死的現實，直到高中畢業才接受。」

　　結合榮榮所講的故事，再看她的圖畫，就可以看到圖畫的兩個關鍵字：傷害和死亡。傷害的那一部分被她淺淺地帶過，但死亡的部分卻濃墨重彩。其中一個可能的原因是傷害埋藏得更深；或者，傷害和死亡一樣，都涉及鮮血和死亡，所以呈現形式變得相似。

　　圖69中，這樣濃重的黑、這樣鮮明的紅，形成強烈的對比，也代表著作畫者內心的強烈衝突。黑色可能代表著未知的恐懼，可能代表著對死亡未知的恐懼，而紅色，則代表著受到傷害的情緒，既代表著鮮血，也代表著受傷的心。

兩種這樣濃重的顏色，這麼大面積的兩種顏色，也傳遞著信號：作畫者所受的傷害並非可以輕易去除或治癒。可是奶奶的死亡，但也可能是其他傷害。她被傷害時完全沒有能力保護自我。

那次傷害讓她感受到「失去靈魂」。

一步一蓮花

（圖 70）

在畫完第一幅畫之後，榮榮緊接著又畫了第二幅畫（圖 70）。她的解釋是：「我畫了七朵蓮花，雪蓮花，紅色代表有血。釋迦牟尼成道後一步一蓮花，看破塵世，最後出家。蓮花出淤泥而不染。他看到生、老、病、死，這些就像蓮花的泥土，蓮花來源於泥土，但又不屬於泥土，脫塵。曹植曾作七步詩，見兄弟情。畫面上的彩虹我曾見過兩次。三、四歲時在奶奶家院子裡見了一次，兩年前在車上見過一次。」

這幅畫用到了圖 69 中的一些元素，如紅色和白色，但更多是新的元素。這幅畫的主題是「轉化」。那些對死亡的恐懼，對喪失親人的恐懼，對自己所受到傷害的複雜情緒，成為滋養生命中美好事物的營養，就像圖畫中讓蓮花生長的泥土一樣。「七」在這裡也是深有寓意的，除了看

破、放下、親情之外，可能對作畫者還意味著更多。而不同蓮花的顏色，則代表著她對不同負面情緒的轉化。引人注目的是那條彩虹。一方面，它是彩虹，代表著來自天空的禮物，寄託著她對奶奶的思念，另一方面，它像一座橋，意味著她人生當中有跨越，經歷這些跨越之後她成長了。

從整體上，這幅畫與上一幅畫形成鮮明對比，是積極的轉化，把暗沉的、衝突的恐懼，轉化為多彩的、綻放的生命領悟。

親人去世之所以會在榮榮的心中引起這樣強烈的反應，和她對親密關係的強烈需求有關。而這一點，可以從下面兩幅畫看出來。

渴望依偎

這是在工作坊開始時榮榮畫的一幅畫。她自述道：「聽到指導語後我心裡想，森林中一個人多麼愜意。樹長得枝葉繁茂，陽光透過樹林灑下來，很溫暖的感覺。我躺在地上。有兩棵樹，黃色的陽光，

（圖71）

照在樹葉上有折射。草地是綠色的。隨著指導語中的放鬆，我躺在那裡飄浮起來，升高到1米。全身非常放鬆。清醒後畫了這幅畫。」

這是兩棵非常有生命力的樹，生機盎然，樹與樹的枝葉相交著、撫

觸著。樹代表著作畫者本人，代表著她生命中感受到的其他人。樹際之間的距離其實是人際之間的距離。畫面中的兩棵樹揭示出榮榮對人際關係的需求：需要有人陪伴，對親密關係有強烈需求。這一點在她後來的補充中得到證實，也在她接下來的一幅畫中得到證實。她補充說：「這幅畫其實是現實的寫照，是我跟男朋友在一起的場景，男朋友在左邊的樹旁，我在右邊的樹旁，我們很幸福。」不論她是否畫人，其含意都是相同的。

（圖72）

圖72是榮榮接下來的一幅畫，表達著她應對壓力的方式。她說：「壓力大時，和好朋友遊山玩水、上天入地。最近壓力比較大，我就和好朋友在QQ（即時通）上聊，聊我們新的旅遊計畫。哪怕不能去成，也會讓我放鬆一下。我曾想過辭職，到雲南玩三個月。旅遊會帶給我精神層面的滿足。」

用旅遊的方式來減壓並不少見，但榮榮的特殊性在於她一定要和好朋友一起去，旅遊帶給她自由，更帶給她安全感、依戀感。在她的畫面上，她和好朋友手拉著手，而兩隻貓咪也相並而立。她對有人陪伴、有人提供安全感有強烈的需求。當環境能夠滿足她這一需求時，她會表現出穩定的狀態，而如果外在環境無法提供這些，她就會出現不穩定的狀

態，會對依戀和安全感有飢渴，並且可能做出一些行為去追求這些，但這些行動並非對她最合適。

依戀關係建立的關鍵期是在嬰幼兒時期。對一個成人來說，依戀和安全更多是自己創造的，而不是完全靠外界提供的。榮榮將來會面臨為人妻、為人母的角色，她要從依賴者轉化為被依賴者，這些需要她的成長。

對榮榮來說，更重要的是有機會處理內心深重的恐懼和被傷害感。這些部分會影響到她的安全感、人際關係、親密關係的建立和應對壓力。

地獄之門

文／含笑

　　以下圖畫也是在一次圖畫工作坊中完成。當事人借著圖畫，去拜訪了自己內心的地獄。

大海和父親

（圖 73）

　　在老師的引導下，我頭腦中突然顯現了大海，一覽無遺的大海，金色的黃金沙灘，海浪輕輕地撫慰著沙灘，我就坐在沙灘上，愜意地享受著暖暖的陽光，這是早晨九點多的太陽，在陽光、大海的陪伴下，我看到一個小女孩就靜靜地享受著，我感覺自己就是這個女孩，又感覺這個女孩不是自己，旁邊沒有其他人，很寧靜、很溫暖。

　　畫完畫後，我很奇怪，面對真正大海的時候，我感覺自己很渺小，聽著海浪聲，感覺有被吞噬的恐懼感，我不知道為什麼這次老師一引導，

我就出現這樣的畫面，很享受。我在想，早晨九點的太陽，是不是表示我小時候，而大海就是我的爸爸，我很享受這樣的寧靜，我的爸爸就是這樣的寬廣。

地獄之門

　　跟著引導語，順著樓梯走向恐懼小屋時，我就順著樓梯往上走，感覺很輕鬆，沒有恐懼，上面一片光明。後來引導語說，是往下走的，我就噌噌下來了（圖74）。我知道我將要去的地方是地獄，我即

（圖74）

將敲開地獄之門，想看看裡面到底怎樣。引導語中一個勁說我是安全的，可以用任何東西保護自己，我沒有用，很勇敢地推開了這扇黑色的門。眼前是一塊塊的青石板，青石板之間有間縫，下面是燃燒的熊熊烈火，火光把屋子下面照亮，屋子的上面還是漆黑的一片，沒有頂（圖75）。站在第一塊的青石板上，一剎那，我哭了，我感覺我的胸口好痛，好難受，我沒有勇氣邁向第二塊青石板，我不停地抽泣。當老師引導，這個房間有何變化時，我感覺房間有燈了，一下子亮了，一切都變了，難受的感覺好像少了，輕鬆了一些。熊熊烈火的火苗也變小了，原來就是個普通

（圖 75）

的房間。我就順著樓梯上樓了。

做完這個訓練後，我覺得我好累，心在哭泣，而昨天一天，我感覺很平靜，很輕鬆。今天和昨天完全不同，稀裡嘩啦哭了一通。學友說：「妳昨天是包裹的，今天妳完全放開了。」我想這是有道理的。

秋天之歌

經過了上午拜訪恐懼之屋，我很平靜地躺在了地上，隨著《秋天和大地》指導語的引導，我

（圖 76）

感覺我就是一棵樹，牢牢地紮根於泥土中，枝葉不是很茂盛，但我感覺很有力量，旁邊還有和我一樣的樹，它們也和我一樣有力量，我的心裡暖暖的。

地獄天堂，皆由心造

　　含笑是個瘦瘦小小的女子。看了她的畫，就知道她為什麼長不胖，因為她的內心一直受著煎熬。

　　透過第一幅畫（圖73），含笑啟動的是對父親的懷念。她的分析是否正確並不重要，重要的是她內心的這種情緒被碰觸、被啟動。這是她需要處理的情緒，她已經被這幅畫啟動了，回到小時候的自己。

　　到了第二幅畫（圖74），含笑就走進了情緒的深處，在那些寧靜和寬廣的背後，是煎熬。伴著她的眼淚，她訴說道：「我畫了地獄之門。在一塊一塊的青石板下，是熊熊烈火。我4歲時，父親就走了，那時妹妹剛出生。我幾度到鬼門關。一度抑鬱。前年我心裡實在難受，就報了心理諮商考試。當時沒有任何社會支援。也去心理諮商了幾次，諮商時感覺蠻舒服，但遇事就不行。我考過了三級心理諮商師考試，還在繼續學習。學友們的支持，加上我自己看書，心境開闊很多，面對壓力情緒好很多。也就是在這樣的情況下，童年積聚的問題大爆發。」她的眼淚不停地流下來。

　　在含笑的自述中，她最初也是向上走向恐懼之屋，這也表明她的恐懼非常之深，不敢輕易碰觸。「我知道我將要去的地方是地獄，我即將敲開地獄之門。」這個地獄的建成不是一天、兩天的事情，她很早就建了這個地獄，一直也讓自己在其中受到煎熬。但她「很勇敢地推開了這

扇黑色的門」。這確實需要一種勇氣。

在她瘦瘦小小的身體裡,有一種英雄氣概:我不下地獄,誰下地獄?而地獄之屋沒有頂,代表著她感受不到社會支持和庇護,沒有安全感。她撕心裂肺的痛哭中,有複雜的情緒:委屈、自憐、被傷害、被遺棄……在那些情緒的背後,可能有一樁樁讓她心痛的往事,她無法背負著它們繼續向前走。在她沒有能力處理這些事情時,所有這些都被壓抑在她的內心。在她開始處理自己的問題時,那些往事和情緒就會跳出來,呼喚著她,等待著她,祈求著她,讓她處理。這並不意味著她的情況更嚴重,而是表明她有更大能力去處理自己的事情。她的自我防禦機制會非常精巧地平衡著這一切,只在她變得強大時才會給她提出更進一步的任務。

在引導語讓圖畫發生一些變化時,含笑感受到整個畫面亮了一些,熊熊烈火小一些。但從畫面處理來看,圖 75 她是用俯視的方式來處理的。這種處理方法本身代表著她與所畫事物保持著距離,從更遠的角度來看待所畫事物。這種視角對含笑來說是有意義的。

童年發生的很多事情不是她所能決定和選擇的。如果說小時候她的歸因方式是把很多事情的發生歸因於自己,現在,做為一個成人,她應該暸解這種歸因方式並不客觀,更不正確,她應該對自己公正一些,對當時那些人和事情公正一些、寬容一些。

她提到自己多年的抑鬱情緒。抑鬱當事人的本質是生活在過去。她這麼多年一直生活在過去,全心全意打造地獄,把自己一遍又一遍投入到地獄之火中淬煉。她究竟要救贖誰?要救贖什麼?不論她怎樣煎熬自

己，都沒有辦法把爸爸留在人間。

在圖 76 中，含笑用樹來代表自己，最終指向的，還是生命力，還是成長，而且是在集體中成長。這是非常積極的信號。

這麼多年在地獄之火中的煎熬，對含笑來說並非沒有意義。天堂和地獄，皆由心造。不經地獄，哪知天堂之美？

意象的世界：另外一扇窗

每個人的內心有一個宇宙。宇宙裡的意象世界，
你或者進去過，或者接近過，它一直在那裡，
等你推開那一扇窗。

渴望重生：
大海深處的嘆氣

　　以下呈現的，是意象對話諮商練習的一個片段。儘管諮商本身並不成熟、完美，但由於有諮商的全部過程，有較為詳細的督導，還有當事人本人的圖畫和文字，對人們瞭解和學習意象對話技術很有意義，故收錄其中。

大海深處

　　意象對話訓練的主題是到大海深處觀意象。來訪者進入放鬆狀態後，諮商師展開對話。

諮商師：現在，我們要到海底去看一看。

來訪者：（點點頭）

諮商師：妳可以先找到大海，然後按照自己的速度和方式進入到海底。我不知道那是一片怎樣的大海，但是妳知道……

來訪者：（低聲）我已在往海底潛了。（片刻之後）我到了海底。

　　問：一般來訪者都需要一定時間和過程才能進入海底，為什麼這位來訪者進入海底會那麼快？

　　督導（註13）：因為她用了隧道式進入。她在後面出現了「隧道」，

這裡的進入她也採用了這種方式。這表明她生命的「深邃」感。她的生命是非常有深度的。她非常願意探索自己的潛意識，所以她能夠快速地潛入。

諮商師：在海底妳看到了什麼？

來訪者：只有沙子，高高低低地起伏著。其他什麼都沒有。

諮商師：海底是一個世界。它一定有什麼。妳可以四處走走、看看，
　　　　不用急。

來訪者：還是只有沙子……嗯，前面有一條縫。

諮商師：好，可以走過去看看。

來訪者：是一條海溝。很深。

諮商師：妳可以下去看一看。

來訪者：（點點頭，呼吸的節奏開始變化，變得有些緊張。過了很
　　　　久很久，仍然沒有說話。）

諮商師：妳現在在哪裡？

來訪者：還在下到海溝。

問：為什麼這位來訪者的海溝會這麼深？

督導：海溝在意象中代表創傷。海溝越深，表明創傷越深。她的海溝那麼深，代表著她的創傷是非常深的。她的創傷不是在這一次意象中能夠處理完成的。但這次是一個很好的開始，是一個起點，是一個啟動。

諮商師：好，妳可以繼續。

來訪者：很深很深的海溝。終於到底了。海溝的底部有一條溪，但又比溪要大。整個像浙西大峽谷（註14），下面很窄，兩邊是很高的懸崖峭壁。

諮商師：看一下周圍好嗎？

來訪者：很荒涼，什麼都沒有。一點生氣都沒有。只有溪裡有石頭。

問：如果只有石頭，那麼是直接處理石頭呢？還是讓來訪者繼續，直到出現人為止？

督導：在意象的世界中，石頭是背景，是靜態的，它和後來出現的生物是同一含義的，處理哪一種都可以。但生物更具有動態性，處理起來可能更方便。在意象中，一定會有生物出現的，這是意象的規律，所以可以多給一些時間等待。

諮商師：不用急。再看一下，會有什麼出現。

來訪者：我覺得很冷，自己縮成了一團，像是站在水裡的一塊石頭上。無法到達岸上。離岸太遠。臉朝著河上游的方向。現在，我越縮越小，似乎縮成一個球往下滾了，順著河往下滾了。

諮商師：我理解，但能否請妳先不要往下滾，請妳先看一看，會有什麼出現？

問：這裡「滾下去」，在我的理解中，是一種逃避，所以我叫停，不讓它逃，這樣的處理可以嗎？

督導：這樣的處理可以。意象有多種切入法，也可以讓它展開得充分一些後再切入，不論哪一種都可以。

來訪者：有一個人出現了。是個男的。

諮商師：能說一下他的樣子和眼中的神情嗎？

來訪者：看不清。

諮商師：沒關係，可以去感覺。

來訪者：嗯，是個男的，30多歲吧！穿著一件墨綠色的羽絨服，眼中的神情似乎是冷漠的、寂寞的，臉朝著河的上游。他在往前走，但一直回頭看河的上游。

問：這個人一直看河的上游，有什麼含意嗎？

督導：到目前為止，整個意象代表著來訪者深重的抑鬱。墨綠色，也代表著抑鬱。往上游看，其實代表著面對，因為危險總是從上游來的，所以這個人有一種面對現實的勇氣。如果諮商師能夠看到這一點，後面就可以用到他的這種勇氣和特質。

諮商師：能給他取個名字嗎？

來訪者：名字？……他總是在嘆氣，叫他「嘆氣」好了。

諮商師：看看他在幹什麼。

來訪者：現在上游像是洪水爆發了。越來越近。石頭一下變大了，他跳到了岸上，洪水與他擦肩而過，他只能貼在崖壁上。

諮商師：好，能問一下嘆氣，他在這裡多久了？

來訪者：啊？（顯然還不習慣那個人叫「嘆氣」，來訪者沒有反應
　　　　過來諮商師在用那個人的名字在和她談話。）

諮商師：能問一下那個穿墨綠色衣服的名叫嘆氣的人，他在這裡待
　　　　了多久了？

來訪者：很久了。

諮商師：他願意一直待在這裡嗎？

來訪者：不願意。他想要去有生機的地方。

諮商師：那海平面上、陸地上有很多生機，他願意去嗎？

　問：我覺得在這裡處理得不夠好，給了來訪者過多的拔高壓力，不
夠自然，沒有完全啟動來訪者內在改變的動力。該怎麼做更好？

　督導：可以有很多種方式：一是可以有一些正向賦意，「嘆氣在這
麼艱難困苦的條件下還能生存這麼久，他有他非常了不起的地方，有哪
些方面呢？」引導來訪者去做一些接納。當擁有接納後，嘆氣改變的力
量會更大。二是意象需要反向做，也就是說和來訪者要表達的是反向的。
現在呈現的方式是順著來訪者「變好」的方向走，力度顯然不夠。可以
在這裡多停留一會兒，做得更細緻一些。對這些負性的情緒、子人格處
理得越細緻，來訪者心靈的變化也會越穩固，不至於晃一晃又慣性回去
了。

　給來訪者自由，讓她決定到哪裡去尋找生機。有時儘管不一定能馬
上升到海平面或陸地，但這個尋找過程是有意義的。諮商師看到來訪者
生命的深度有多深，就能帶領多深。如果諮商師沒有看到嘆氣身上的可

貴品格，就不會啟動來訪者去看。從總體上來說，引導的方向是正確的，所以儘管沒有正性附議，但沒有從根本上影響方向。

來訪者：願意。（片刻的沉默）他在上升。像科幻片一樣，他一下子升到了海面。他現在半身露在面，半身在水裡。

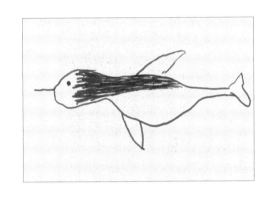

（圖 77）

諮商師：他可以先看一下周圍。

來訪者：他一下子緊張起來，覺得猶豫不決，有些不安，擔心會遇到一些事情。

諮商師：在任何時候，他都有足夠的自由，他可以決定自己想去的地方。

來訪者：他覺得還是回到水裡更安全。他回到了水裡。變成了一條魚，游了起來。又變成了一條半人半魚，就是那種上半身是人、下半身是魚尾巴的那種。現在，他又變成了一條魚。牠自由自在地游了起來，牠感覺很自由（圖77）。做為一條魚，本來就應該在海裡。

　　問：其實是在這裡，由於來訪者上升得特別快，我預見到嘆氣可能會退縮，所以我就說了有足夠自由度的那句話，讓來訪者安心地退縮，

273

安心地防禦。但我不清楚的是為什麼會有魚—人魚—魚這樣的變化？來訪者後來補充說這裏的魚是青魚。

　　督導：第一條魚是青魚，「青」色仍然是抑鬱的顏色；第二條人魚是轉化過程的結果，既有人的特徵，又有魚的特徵；第三條魚是防禦機制在工作，因為做為魚，就可以繼續安心地待在水裏。

　　諮商師：牠有足夠的自由，可以到任何牠想去的地方。能問一下這
　　　　　　條魚，牠真的很幸福嗎？
　　來訪者：本來牠游得很開心，妳這個問題一問，牠有些猶豫了。牠
　　　　　　繼續向前游著，但牠游得比剛才更用力了，因為牠要找到
　　　　　　目標。
　　諮商師：非常好。
　　來訪者：牠看到海底有光。
　　諮商師：可以過去看一下。
　　來訪者：是個隧道。牠非常猶豫，是否要進去，因為不知道隧道那
　　　　　　邊是什麼。牠猶豫是否要進去。牠應該進去，牠不能放棄。
　　　　　　現在，牠游進去了。牠願意去冒險。

　　問：儘管我非常想讓這條魚直接到陸地上去，但我抵制住了自己的這種衝動。我跟隨著來訪者。出乎意料的是來訪者會透過隧道來到陸地。為什麼她會用這種方式？

　　督導：隧道代表著生命的深度。來訪者一定要經過自己的加工和擠

壓，才會改變狀態。所以諮商師的跟隨非常重要。如果諮商師操控一下，安慰來訪者：「沒有關係，可以給妳一個游泳圈。」或者說：「那邊有一艘船，妳先到船上去吧！」這樣看似來訪者上岸了，但來訪者並不能真正改變。諮商師要全然相信來訪者。

諮商師：非常好。

來訪者：牠從隧道中游出來了。牠來到了城市的馬路上。是晚上，沒有一個人，沒有車水馬龍，只有路燈。牠非常費勁地用魚鰭擺著向前走。沒有水，牠會渴死的。

問：魚到陸地的這種情境：晚上、沒有人，是否是和它需要過渡、需要適應環境有關？

督導：是和來訪者的抑鬱有關。即使到了陸地，即使在人群中，她感受到的仍然是寂寞和孤獨，和在大海中的孤獨對應。而晚上，則是和黑暗，和海裡的黑相對應，是一種抑鬱的象徵。

諮商師：魚有魚的生存智慧。

來訪者：牠繼續努力地向前走，非常艱難。牠的魚鰭都劃出了血，牠的身上遍體鱗傷。沒有水，牠的嘴一張一合，就要死了。牠奄奄一息了。牠倒下了。全身都是血。我拿了一床被子把牠蓋起來。

問：這裡我有點猶豫，不知自己什麼時候該介入？是很早就讓她去撫摸這條魚，還是等她充分展現了魚的掙扎之後再讓她撫摸？還有，被

子蓋起來，我覺得是她把自己和魚隔絕，我讓她掀開被子，這樣的處理是對的嗎？

督導：都可以，關鍵是看諮商師的感覺，關鍵是諮商師要看到來訪者的模式：堅持、頑強、以死抗爭、絕不輕易言輸，這是來訪者面對生命的態度。她的身上有一種非常可貴的面對逆境和挫折的堅持。

被子代表著回歸，回歸子宮，是一種退行。正確的處理是讓來訪者撫摸這條魚、抱著這條魚、欣賞這條魚、愛這條魚、表揚這條魚，把自己的愛傳遞給這條魚。

諮商師：（看到來訪者眉頭皺得很緊，非常用力）妳需要停一下嗎？

來訪者：不，我要繼續下去。

問：我看到來訪者的肢體充滿了緊張感，而且感覺到她的大腦部分轉得太快，一直在意識層面工作，我想停一下，休息一下後再回到潛意識層面繼續，這樣可以嗎？

督導：這樣不好。來訪者會卡在那裡，非常難受。這是關鍵點，諮商師要有定力。察覺到來訪者在意識層面工作，這是諮商師的敏感，但不要停下來。即使來訪者同意，停下來後再進入，就非常困難了。來訪者會有防禦，會更難突破。回到潛意識的方式是讓她感覺，讓她去觸摸，讓她去擁抱那條魚。

諮商師：好，我們繼續。妳可以掀開被子，觸摸一下牠，感覺一下牠。牠真的奄奄一息了嗎？

來訪者：我摸了一下牠。我很心疼牠，我哭了。眼淚掉在牠身上。

諮商師：摸一下牠，抱著牠，感覺牠。

來訪者：牠能夠感覺到我的體溫……牠跳了起來……我要找一找，牠跳到哪裡去了。（過了一會兒）牠跳到廣場的噴水池中了。

諮商師：好，看一下在噴水池中的這條魚。

來訪者：牠游了起來。（似乎像自言自語）水池似乎太小了。不過，牠得救了。牠正在游呢！

諮商師：魚的身體裡有人的靈魂，牠是由人變過來的。看一看，這條魚會有什麼變化？

問：我覺得這裡做得有點牽強，不夠貼近來訪者。怎樣做更得體？

督導：妳很敏銳，這裡的處理確實不太恰當。妳啟動了負面的資訊，所以重生的仍然是「嘆氣」。雖然撬動了來訪者的防禦，但最後達到的深度遠遠不夠。不僅僅是技巧，還有視角。諮商師沒有看到來訪者心靈可以擁有的自由度、生命可以達到的深度。比較好的做法是繼續跟隨來訪者，問：「這條魚在水池裡的感覺怎樣？」她已經提到「水池有些小」，這就是切入點。可以讓魚在裡面游一游，讓魚感受一下，讓來訪者自己來找到啟動點。

來訪者：這條魚的變化？……嗯，魚皮正在蛻下來，就像孕婦生產一樣，魚皮完整地蛻下來，從嘴那裡出來一個人，像是重生一樣。長得和嘆氣很像。

諮商師：雖然他們可能長得像，但會有不一樣，看一下，什麼方面
　　　　不一樣？

來訪者：他們的神情。這個人充滿了希望的眼神，他拍拍身上的塵
　　　　土，準備出發。

諮商師：對，他們的神情不一樣，服飾也有可能不一樣。能看一下
　　　　嗎？

來訪者：嗯，他現在穿著暗紅色的羽絨服。

諮商師：要給他取個新的名字嗎？

來訪者：新的名字？就叫他「希望」吧！他充滿希望。

諮商師：帶著希望的感覺，帶著重生的感覺，妳可以用自己的速度
　　　　和節奏，睜開眼睛，回到這裡。

註 13：案例督導為孫新蘭博士。

註 14：地處浙江西北部而名「浙西」。峽谷境內山高水急，山為黃山延伸的餘脈，水為錢
塘江水系的源流。峽谷旅遊區為線型環帶狀，全長 80 公里。

重生

　　督導老師說：「做為一個練習個案，從總體上這個諮商片段做得非
常好。一是諮商師成功地贏得了來訪者的信任，來訪者能夠配合和跟隨；
二是諮商師有定力，能夠一直陪伴著來訪者；三是在大的方向上，諮商

師是正確的，把成長的主動權交給來訪者，並且引導的方向也是正確的，儘管細節上並不完美。」

「但是諮商做到這裡結束，其實來訪者會覺得很不過癮。儘管最後來訪者的衣服由墨綠色變成了暗紅色，代表有了『血色』，有了希望，但並沒有真正改變，仍然是一個抑鬱氣質的人。來訪者用到了大量和分娩有關的意象：隧道、蛻皮、被子等，這些表明來訪者多麼渴望重生，而且也擅長用這些方式發生變化。費了半天勁，出來的還是嘆氣。只不過有了這個起點，下次可以做起來會更容易。如果做得更好，這裡會是脫胎換骨，是真正的重生。」

真正震撼人心的重生將是多麼令人嚮往！

來訪者手記：
海底深處的意象

文／潤

　　經引導，較快來到海底，光線昏暗，是一片基本平整的沙地。只是偶爾看見一兩根水草，不見其他生物，在尋找過程中見沙地上有一條縫，走近看是一條海溝。繼續下潛，下潛的時間比較長。溝底是一條像浙西峽谷狀的河流，約兩米多寬，河床上露出許多大大小小的石頭。光線昏暗像是傍晚，在河床的中間有塊大石頭，上面站著一個 30 多歲的男人，穿暗綠色羽絨服，平頭，表情冷漠，面向河的上游，眼神感覺迷茫、無助地望著遠方。名字叫「嘆氣」，不知要幹什麼。除了水就是冰冷的石頭，周圍光禿禿的荒涼感。人感覺發冷，一邊身子緊縮，一邊人在變小，縮成一團沿著河床往下滾。（經諮商師引導）停下，站在石頭上，看見上游洪水湧過來。但感覺石頭離岸邊較遠，跳不到岸邊。在最緊張的時候，人站著的那塊石頭變大了，奮力一跳到了岸邊，此刻洪水與他擦肩而過。而他被逼在一個只有約一米不到的岸邊，一面懸崖峭壁一面洪水咆哮，被逼到絕境看不到生的希望。（諮商師引導該怎麼辦）他說要尋找生機。

　　他以很快的速度「唰」地上浮，像科幻片，一下子就到了水面。半身出水。但他的眼神是驚慌失措的，他看見的是一個未知的世界，感覺是不知如何應對。（諮商師引導他可以自由選擇。）

　　他回到水裡變成一條大青魚，自由舒適地游著，感覺坦然。游著游

280

著變成半人半魚，人仍然是「嘆氣」，（諮商師問他幸福嗎？）他在猶豫、游移，好像在尋找方向，人魚又變成青魚。從剛才舒適漫無目的地游變得往一個方向奮力游去，出現一束白光，他追著白光游去。

　　白光盡頭是個隧道口。青魚游進了隧道，有些游移、猶豫，不知前面是什麼？未來是什麼？但猶豫過後仍決定冒險一搏。

　　青魚游出隧道口是延安東路隧道口（註15）。深夜的城市，只見路燈光不見人。隧道裡無水，魚無法前行，我感到危險。魚仍拼命用牠的鰭摩擦著往前挪動，魚身被磨擦得鮮血淋淋，因為沒水牠已掙扎得奄奄一息，看起來快不行了。我非常心疼著急但又無助，我給牠蓋了條被子，不管用。我摸著牠涼涼的黏黏的身子，哭了。淚水滴在魚身上。感覺到牠要不行了。（諮商師引導說魚有魚的智慧）我抱起牠貼在胸口，用我的真誠我的體溫去溫暖牠。這時魚一下子從我懷裡掙脫出來向上竄去，上竄約兩米高左右然後落下，掉在人民廣場（註16）的水池裡。我感覺有救了，但又不滿意這個池子太小了，感覺會限制魚的生長。這時感覺魚在掙扎，身體鼓起來要生產的感覺，我緊張地觀察著不知道會發生什麼。發現從魚嘴裡誕生了一個男人，像是「嘆氣」，但穿著紅色羽絨服，臉上也有生氣了。魚一下子變成扁扁的魚皮。

註15：延安東路是上海的一條馬路。上海很多馬路是用全國各地的地名命名，延安位於中國陝西省。延安東路的盡頭是連接浦東和浦西的隧道口，該隧道穿越黃浦江。

註16：人民廣場是上海市的地標性建築，是在上海的中心。

諮詢師手記：
兩雙眼睛看海底

　　對比我和來訪者兩個人的記錄，是一件非常有意思的工作。我在這份記錄中看到了一些諮商中沒有的細節，比如第一次回到大海裡變成的魚是『青魚』，還出現了半人半魚的形象，溝底兩米寬、魚跳起來兩米高、延安東路隧道、人民廣場的地名等。我發現，有些細節沒有出來，是我做的不夠細緻，感覺力沒有到位，沒有和她確認『能描述一下那條魚的樣子嗎？顏色、大小、形狀等』。而有一些細節，是來訪者自己感受到了，但沒有分享。另外來訪者提到我當時說了一些話，但其實我並沒有在那個地方說，如問『妳幸福嗎』，可能是她覺得在那裡說出來會更貼合她。

　　另外，我在考慮：那個嘆氣在來訪者的人格中扮演著怎樣的角色呢？嘆氣是一位男性，而來訪者是一名女性。她是在處理自己身上的男性氣質嗎？還是對現實當中她與男性的相處在進行處理？我知道這些可能有待於今後再繼續探索了。

海底的外星機器人

來訪者為一位中年女士。在別人眼中，她工作順利，家庭和美。但是，只有她自己知道：她處在人生的危機當中。用意象對話來做諮商。歷時兩個小時。

潛入海底：與海豚相遇

放鬆之後，讓來訪者潛入海底。

來訪者輕聲報告著：「我正在下潛……這裡很昏暗。」她停頓了片刻。「這裡沒有什麼東西。」她平靜地呼吸著。過了一小會兒，她說：「我來到了海底。」

「看一下海底有什麼？」

「海底有沙子。偶爾有水草。我再找找，看有什麼東西。」

「好，妳可以找找。」

「影影綽綽有一條大魚，好像和我面對面，但看不真切。」

「沒有關係，不用急。」

「是海豚。牠慢慢向我游來。像是海豚，但看不清牠的眼，只能看清身體的輪廓。」

「能看清牠的眼神嗎？」

「牠的眼睛太小，看不清眼神。」

「沒有關係。妳看到牠，妳會怎麼做？」

「我跟牠打招呼：『你好！你怎麼會在這裡？』」

「海豚聽到妳打招呼，牠會有什麼反應？」

「牠很漠然，沒理睬我，繼續往前游。從背後看，牠蠻大的。」

「妳能讓牠轉過來嗎？」來訪者這裡有一個逃避的動作，於是把她拉回來。她在海底遇到的任何事物都是有意義的，尤其是第一個遇到的生物。可以展開一些對話。

「『嗨，你能轉過來嗎？』我對牠說。牠轉過來，面對面。」

「能看看牠的眼神嗎？」

「牠的眼神是慈祥的，」但她嘆了一口氣，「是純潔的。這是一隻成年的海豚，雌海豚，眼神裡有母愛。牠張嘴在說話，但牠發的是海豚音，我聽不懂。我能夠感受到牠的友好。」

「妳感受到牠的友好，妳會做些什麼？」

「我會說：『我來看看妳，看看海底的世界有什麼奇妙的事物，第一個就是妳。』我會游過去，抱住牠，抱住牠的頭。牠的身上光滑，涼涼的。海豚很開心，有一個玩伴。」

「海豚很開心，那妳呢？」

「我的感覺不是特別開心，還可以吧！」

「妳感覺不是特別開心？」

「是的，因為陌生感。遇到陌生人時，我不會這麼快就喜歡。」

「看一看海豚的眼神。」

「海豚是友好的眼神。」

「看到海豚友好的眼神，妳會做什麼？」

「我措手不及，保持距離。」

「妳保持距離時，海豚會做些什麼？」

「海豚會自顧自地玩，自言自語地唱歌。牠非常純潔，即使旁邊人沒有同樣地回報牠的友好，牠也沒有不開心，仍然在自娛自樂。」

「看到海豚的純潔和開心，妳會做什麼？」

「我有內疚感，我摸摸牠的頭，貼近牠，心更靠攏牠，接受牠。」

「感受到妳的撫摸，感受到妳的接受，海豚會有怎樣的反應？」

「海豚看著我，注視著我，帶著依戀。」

「海豚依戀著妳，妳會做什麼？」

「我的臉貼在牠的臉上，我問牠：『我們能做好朋友嗎？』」

「海豚會做什麼？」

「海豚很高興，牠的臉貼著我的臉，我們成了好朋友。」

「妳和海豚成了好朋友，妳們會做什麼？」

「牠帶著我向前游。我非常開心，有牠和我一起探索，我不再孤單。和海豚在一起，我像個孩子，騎在牠身上，一起去玩。」

「好，妳們一起去玩。去哪裡？」

海底機器人

「我們看到海底有光，一片光。我們游過去，有比較多的水草。」她停頓片刻。

「妳們看到了什麼？」

「光越來越亮，越來越強，刺眼。」她停下來，長長地吸一口氣。

「光很亮很強，是從哪裡來的光？」

「光是從一個潛水球裡發出的。光太亮了，我們沿著光線旁邊游過去。」

「這是一束光嗎？」

「是束光，但比鐳射的範圍大得多。我本來坐在海豚身上，現在伏在海豚身上。我們游過去。」

「妳們游過去看一下有什麼。」

「是一個潛水球。」

「大概有多大？」

「直徑大概 1.5 米，四面八方都有玻璃，但它是一個鋼球，玻璃在中間和上面。」

「能看清潛水球裡面有什麼嗎？」

「裡面很暗，有東西在動。我感覺不太安全。」

「妳感覺不太安全，那海豚的感覺呢？」

「牠也不清楚這是什麼，牠從來沒有遇到過，牠本來很活躍，但現在也不動了，牠觀察著，但看不清。我很好奇。」

「好奇就會有辦法。」

「我爬到球頂，我跳上去。」她吸了一口氣，頭抬了起來。

「妳跳了上去。」

「上面的玻璃可以動，我一下子撞開了玻璃，掉進鋼球裡。」

「鋼球裡有什麼？」

「像機器人一樣。機器人在操作（圖78）。我很緊張，四下看看，機器人沒理我，每人守著一扇窗，只有上面的玻璃那裡沒機器人。它們在操弄著機器。」

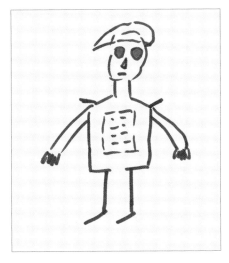

「看到機器人，妳會怎麼做？」

「我輕輕地問：『你們在幹嘛？』他們嚇一跳，轉過來，很緊張。『妳怎麼會進來？』他們問我。」

（圖78）

「原來它們不是機器人。」

「是的，他們不是機器人。他們怕我搞破壞。我解釋說：『我沒有惡意，只是好奇。』」

「聽了妳的解釋，他們有什麼反應？」

「他們鬆了一口氣。『那妳過來看看。』他們招呼著。我跑到發光的視窗，看他們操縱著像探照燈一樣的燈。『你們在幹嗎？』我問。『找

礦藏』。」

「能看看這些人的樣子嗎？」

「他們的眼睛像燈泡，沒表情，很中性的表情。」

「能看看他們的眼神嗎？」

「他們的眼神比較放鬆。『讓我操作一下吧！我很好奇。』有兩個操縱桿，在打遊戲的感覺。我可以任意把光射向不同的方向，我覺得很好玩。」

「妳想用光柱做什麼事情嗎？」

「我用它來看海底，效率高多了。」

「看到妳這樣做，那些像機器一樣的人是怎樣的眼神？」

「他們很驚奇，也有疑惑，因為這本來是工作的工具，但現在我用它來玩遊戲。他們看到了平時沒有看到的東西。」

「他們看到了什麼？」

「小草、小魚群，是那種熱帶的魚，很漂亮。是個漂亮的海底世界。小草很多，像陸地上的束帶草一樣。」

「看一下機器人的眼神是怎樣的？」

「機器人的眼神是輕鬆的、好玩的。他們欣賞我做的事情。我亂做一通。」

「妳能碰觸一下機器人嗎？」

「我碰碰那個機器人的手。他的手是硬的、涼的，像是鋼做的。我順著手掌摸上去，越往上摸越軟。原來，機器人是套著硬殼的人。」

「能讓他們脫下硬殼嗎？」

「他們不願意。」

「為什麼？」

「這是工作服，不能脫。我再繼續摸。我摸摸後背，殼的裡面是肌肉。是個男的。我繼續向上摸，摸到他的腦袋，他的腦袋冰涼。他有些不自在，不想讓人摸，我停下。把操作桿還給他。他是老大，還是船長。當他和我面對面時，我不敢直視他的眼睛。」

「看看他的眼神。」

「他的眼神是嚴肅的。他說摸是冒犯。我說我只是好奇，他的眼神和緩下來。」

「他可以理解妳的好奇心。」

外星找礦人

「是的。我問他：『你們為什麼到這裡來？』『找礦藏。』我繼續問：『你們是地球人嗎？』『不是。』『那你們是誰？』『我們不是地球人。』他們指著海豚問：『那個是什麼？』我說：『是海底的生物，牠叫海豚，是我的好朋友。你們從什麼地方來？』『從 X 星球來。』『這個星球是在宇宙裡還是在宇宙外？』『在宇宙的外面。』『那你們在這裡待多久了？』『一年多了。』『你們找到礦藏了嗎？』『差不多吧！』『你們找到了什麼？』他們驕傲地說：『石油！』『你們要石油幹嘛？』『我們只是執行命令。我們需要這些。』」

「聽到他們說這些，妳的感覺是什麼？」

「我感覺被侵略，感覺到不公平。他們這是在掠奪地球人的資源。『你們到這裡來開採，地球人同意嗎？』他們不屑地說：『我們想上哪裡就上哪裡。我們一向都是這麼霸道。』」

「聽到他們這麼說，妳的感覺是什麼？」

「我不想和他們做朋友。還是海豚好，純潔。這些人有很強的侵佔性和掠奪性。」

「請你看看老大的眼神。」

「老大的眼神很不屑。」

「妳的感覺呢？」

「我覺得很憤怒、很壓抑，我一個人搞不過他們。」

「老大聽到妳這樣說，他是怎樣的？」

「他無所謂。」

「妳能撫摸一下他嗎？」

「我摸摸他的手。我覺得他的手很冷。」

「妳想要對他說什麼？」

「我們地球人很友好，你們為什麼不打招呼？也許我們可以合作。」

「老大聽到妳這樣說，他的表現是什麼？」

「他有一絲內疚，但不明顯。我感覺自己越來越弱。」

「妳感覺自己越來越弱？」

「他的手好冷。我好像在用自己身體的熱量澆灌他。我的身體越來越冷，而他的手臂慢慢有血色了，不再是鋼筋做的了。」

「手臂有了血色，就會有一些東西流動起來。」

「我真誠地問老大：『你能和地球人做朋友嗎？』」

「老大的反應是什麼？」

「他一愣，因為他從來沒有考慮過。我接著說：『地球人友好，願意向你們提供幫助，但是……』我不敢說『不能容忍侵犯』。」

「聽到妳這樣說，老大會怎樣？」

「老大目光變得柔和一些。」

「老大的目光柔和一些，妳會做什麼？」

「我說：『我讀到你對地球人的感情，感到你對地球人的想法，我知道你不瞭解我們，但你願意瞭解，這很了不起。』」

「聽到妳的話，老大會怎樣？」

「老大越來越溫柔，頭低下。我勾著他的脖子，擁抱他，我對他說：『你讓我覺得很親切。』」

「你擁抱老大時，他的表現怎樣？」

「他從來沒被人擁抱過。」

「看看他的眼神。」

「他的眼神很柔和。我能夠理解他的固執和強硬。一旦接觸人類的溫暖和友善，他會改變。我抱著他的脖子，輕輕對他說：『我能為你做些什麼？』」

「老大會怎樣回應？」

「他很感動，但搖搖頭，說：『妳沒有辦法幫助我。』我說：『我看到你有很大的變化。你非常了不起，從堅硬的、冰冷的、無感情色彩的機器人變化到現在。你非常了不起。我願意做你的朋友……你願意嗎？』」來訪者的眼淚落下來。

「聽到妳說的話，看到妳的眼淚，老大會怎樣？」

「他的頭更低了，眼神是慚愧的。我現在更理解他了，我不會怪他的強硬和侵略了。」

「聽到妳的理解和包容，老大有什麼變化嗎？」

「他恢復了人形，成為一個真的人。機器人的盔甲從臉部、頭部一點點變得沒有，變成一個活生生的男人。」這是諮商中一個重要的轉捩點。

「看看他的眼神。」

「他的眼神充滿柔情、溫柔。他說：『終於有人理解我了。』」來訪者深深地吸了一口氣。「我非常感動，和他緊緊地擁抱在一起。『我等你很久了！』」來訪者帶著哭音說。

回到家中

「當你們擁抱時，有什麼變化發生嗎？」

「球裡很亮，球裡就只有我們倆。……」停頓一下，來訪者說，「感覺是在家裡。我不知怎麼搞的，感覺就像在家裡。」

「看看對方的眼神。」

「他的眼神非常輕鬆、自然，是一個活生生的男子。我柔柔地看著他，似夢似幻。『這是真的嗎？』我有點懷疑。他大笑起來，笑我的不相信。」這時的「他」其實身分不明。但可以帶著這種模糊做下去。

「看到他的大笑，妳是什麼反應？」

「我傻站著，看著他的神情。他好像出門很久之後回到家中，所以四處張望，充滿了好奇。」

「他是從很遠的地方回來的嗎？」

「感覺是。」

「他離開家多久了？」

「幾十年吧！」

「看看他現在的神情。」

「非常燦爛。我問他：『喜歡這個家嗎？』他說：『當然喜歡。』我深情地注視著他，淚眼朦朧地看著他。他抱著我說：『我再也不走了。』」來訪者長久地沉默著。後來解釋說是思緒出神了。

「感受一下，妳現在的感覺是什麼？」

「他終於回來了。」

「是一種釋然和盼望，是嗎？」

「是，是一種盼望。他的出行未必是愉快的出行，充滿了曲折、坎坷。」

「看看他的眼神。」

「他非常深情。」

「妳的眼神？」

「一言難盡。」

「會有些委屈和傷痛？」

「是的。有，但我不願意提，因為一切都過去了。我只是想哭。『這太難了！我過得太難！』」來訪者的淚流下來。

「看到妳的淚，聽到妳說難，他的反應是什麼？」

「他的感覺很複雜。他的眼神充滿了慚愧。」

「看到他的慚愧，妳的眼神是什麼？」

來訪者長久地沉默著。「幽怨。我心裡有很多委屈。我沒有完全釋然。」

「他看到妳的幽怨和委屈、沒有放下，他的眼神是怎樣的？」

「他很慚愧，拍拍我的肩，『這一切都過去了』，想讓我放下。」

「聽到他說讓妳放下，感受到他的手拍在妳的肩上，妳的反應是？」

「我在他懷裡發軟，我的身體往下沉。『我願意放下，願意一切從頭開始』。我對他說。但這只是一種態度，我的心裡放不下。」

「妳有很多委屈，能讓這些委屈出來嗎？我不知道它會是什麼形態或方式，但讓它出來，好嗎？」後來來訪者說這裡她被深深地觸動。

「我有壓抑得很深很深的委屈。」來訪者哭出來。

「他讀懂了妳的委屈，很深很深的委屈。」

「他在慢慢讀……他沉默著……他不知道我有這些委屈。他讀懂了一部分，他在沉思。」

「把妳的心敞開，讓那些深深的委屈出來，讓他讀懂。妳要信任他，給他機會。他過去不知道這些，但他現在回家了。讓他有機會讀懂。」

「我不知道……怎樣敞開自己。」

「把他的手放在妳的心口，感受妳的委屈，感受妳的心跳。」

「他把手放在我心口了。他的雙手越長越大，越長越大，我慢慢地靠在他的雙手上，他的雙手像一塊門板。這些年我太累了，我要靠在上面休息一下。」

「嗯，讓自己休息一下。他讀懂了妳的委屈嗎？」來訪者點點頭。

「他讀懂了妳深深的委屈嗎？讀懂了妳全部的委屈嗎？」

「他在讀……我比剛才輕鬆。但我現在渾身發軟，想要休息一會兒。」來訪者閉眼休息。

「當妳休息好時，我們可以重新開始。」

過了一會兒，來訪者示意可以繼續。「先生來到我身邊，蹲下來問我：『是否好受些？』我點點頭，好受多了。」這時，在來訪者的意象世界中，「他」變成了「先生」。現實關係開始加入她的自我對話中。

「妳先生看到妳好受多了，他會怎樣？」

「他說讓我們重新開始。我說：『我還沒有準備好怎麼開始。』他說：『讓我們一起開始。』他把我扶起來，開始跳舞。」

「你們開始跳舞。妳的感受是？」

來訪者長久地沉默著：「就是在跳舞。什麼都沒有想。」

「非常好，安心地享受跳舞，享受和先生一起跳舞。」

「我們越轉越快，變成一根……橢圓形的東西。周圍都是快速旋轉的畫面。有一陣風吹過來，我們成為一體。」

「成為一體。成為？」

「成為一根瓷的柱子。上面有花紋。彩色的。底色為粉色和黃玉色，表面是亞光的，就擺在家當中。」

「具體是什麼呢？」

「是一個瓷器（圖79）。」

「嗯，今天就做到這裡好嗎？」

來訪者點頭。引導其回到諮商室。進行分享和討論。

（圖79）

案例分析：
我們都是機器人

　　潛入海底是意象練習中常用的一個場景，可以用它來探索潛意識。在海底遇到的所有事物都是有意義的，都具有象徵意義。最初遇到的海豚代表著沉溺於過去。海豚是進化不徹底的哺乳動物，牠沒有進化到陸地上，而是仍然待在海水裡，代表著成熟和分化不夠，一直從過去汲取著力量。在個案中，牠也是來訪者女性人格特徵的代表，所以，牠身上具有的純潔、開心、善良、充滿母愛、友好、信任、陪伴等，也是來訪者身上所具有的。

　　來訪者濃墨重彩的地方是海底機器人，是非常有意思的。他是來訪者男性人格特徵的象徵，代表著來訪者對男性的理解，也是來訪者情緒的象徵，還是現實中她與之交往的男性的象徵。她人格特徵中的這一部分沒有被她很好地認識，更談不上瞭解和接納，所以用的象徵性語言是「來自外星球」，用那麼遙遠的空間距離來說明陌生。後來再次用「離家幾十年」來強調時間久遠。來訪者的男性人格特徵最大特點就是堅硬、冰冷、不通人情、具有侵略性、霸道、從來沒有被擁抱過，同時能量不足——需要找礦以補充能量。

對自己人格中的這一部分，來訪者是有心靈感應的，覺得他很「親切」，「等了你好久」，並且來訪者用撫摸、擁抱、理解和接納，把機器人的盔甲化解掉，讓其回歸人性，有血有肉。用機器人來形容男性人格特徵，是一個多精妙的比喻！這個時代、這個社會，充滿了這樣的機器人，也似乎只有機器人才能生存下來。但在意象的世界中，我們看到，這是迷失了自我的人、沒有精神家園的人。他們的苦惱是沒有人理解，從來沒有體驗過愛的感受，從來沒有被擁抱過，所以不敢具有人性，只敢戴著面具生活。當終於有人理解他們時，才會破繭而出，成為真正意義上的人，才會回歸自己的家園。

一旦回歸人性，來訪者就把自己人格中的這一部分進行了整合。在意象中用的是「回家」，讓自己的子人格重新回家。只是整合的道路並不是一帆風順。由於人格中男性的部分一直得不到發展，所以女性的那一部分被改造成為多功能者，承擔起扮演兩種角色的重任。雖然在功能上可以運作，但內在的狀況並不佳。所以當兩部分進行整合時，來訪者不僅需要代表男性人格的部分讀懂自己的委屈和壓力，也需要自己有足夠的開放度和信任度，相信對方能夠讀懂這些。

最後男性子人格和女性子人格整合成一個精美的瓷器，這是一個未完成的歷程。瓷器雖然有精美之感，但它易碎，代表了來訪者內在的觀念：男性和女性關係是脆弱的、無法長久的，需要小心翼翼地相處。如同來訪者自己所說，「我還沒準備好怎麼開始」，但她已喚醒了內在的子人格，喚醒了心中那些沉睡的、冰冷的部分，她已經走在改變的道路上了。當她的內在開始改變時，她外在的人際關係也會發生變化。

幽蘭的綻放

花與昆蟲的意象

　　花與昆蟲是意象對話中的一個經典練習。對內，它是個體內部男性部分與女性部分的關係；對外，它是個體與異性親密關係的展現，也就是與男朋友或女朋友的關係。花朵和昆蟲的大小、相對的位置、形狀、顏色等，都在闡明這種關係。做為親密關係的診斷、推進和深化，它是非常有意義的。它可以和圖畫結合在一起。

　　可以用下面這段引導語來帶出圖畫。

　　現在，用你舒服的姿勢坐好。你的一隻耳朵聽著外面的各種聲音，你的另外一隻耳朵聽著室內的各種聲音。你的呼吸越來越深，但仍然保持著清醒。隨著每一次吸氣，鼻腔黏膜有清涼的感受，似乎你從來沒有呼吸過這麼清新的空氣。隨著每一次呼氣，你的壓力被呼出。你把自己很放心地託付給椅子，坐得很踏實，更自在，更舒適。

　　現在，有一個下坡，順著下坡，你走進一個花園或花海。你看看四周，停留在你最想停留的一朵花面前。仔細看看這朵花，它是什麼形狀、什麼顏色。再看看這朵花的周圍，是否有什麼昆蟲。看看這隻昆蟲，牠在做什麼？牠想對花兒說什麼？花兒想對牠說什麼？當這些畫面都清晰後，請你睜開眼睛，把牠畫出來。

幽蘭的綻放

（圖80）

這裏記錄的是我與思思做的關於花與昆蟲的意象對話。

思思的圖畫是：一枝傲然挺立的黑色鬱金香，在其右邊的葉面上趴著一隻鮮紅色的瓢蟲，瓢蟲身上有四個圓點（圖80）。思思說：「跟著指導語，我先是進入一個花園，當聽到說『停留在一朵花面前時』，其他的花一下子隱去了，只有一朵黑色的鬱金香停留在畫面中，聽到『有昆蟲』時，一隻瓢蟲就出現了，根本沒有想過其他可能性。」

我帶思思進入到她的花意象中。放鬆之後，我們開始意象對話。

「請描述一下妳看到的花朵。」

「鬱金香，第一眼看起來是很深很深的黑色，但仔細看，是紫色。花蕊是金黃色的，顏色很深，越往上越淡。它的葉子和莖蔓看不清楚。」

（意象一旦誕生，就開始它的變化之旅。本來是黑色的鬱金香，在再次進入意象時，就變為紫色了。這種變化是有意義的。紫色雖然也是深色、冷色，但它畢竟比黑色要更淡一些。黑色是比紫色更加凝固的顏色。）

「沒有關係，慢慢它們會變得清晰。」（其實，「慢慢」這個詞是一個限定，應該不要用這個詞，給來訪者更多的自由度。）

「整朵花有著藍色的螢光，在花蕊外面，勾勒出花的形狀，但螢光只限於花朵。」

「好，這是花。現在能看一下那隻瓢蟲嗎？」

「牠的殼是鮮紅色的，點是黑色的，翅膀在顫動，觸角也在動。」

「這是一隻紅色的、有黑點的瓢蟲，翅膀和觸角在動。能看看牠的大小嗎？」

「和整枝花相比，牠不算大，但牠比較重，壓得葉子沉甸甸的。」

「牠在做什麼呢？」

「牠順著葉子爬。」

「能給牠取個名字嗎？」

「取個名字?!」思思嘆口氣，聳一下肩，咬一下嘴，開始思忖起來。取名字對有些來訪者會比較困難，是對事物賦意的過程。「有五個字跳進我腦海裡，我也不知道這算不算名字。」

「任何的出現都是可以的。」

「至少還有你。」

「我可以把它用作瓢蟲的名字嗎？」

「可以吧！」但看得出思思有一點勉強。

「妳給瓢蟲取了一個名字，可以給花也取一個名字嗎？」

「取一個名字？」思思開始沉思。過一會兒她問：「是憑直覺呢？

還是想過之後取一個名字？」

「憑直覺吧！」

「憑直覺這條路走不通了。」思思嘆息著說，「只能再想一想了。」過了一會兒，她說：「我腦子裡出現兩個字：幽蘭。」

「那我們用『幽蘭』做它的名字好嗎？」

「好。」

「現在，至少還有你在鬱金香的葉子上，牠會對花說什麼？」

思思沉默了一會兒。「『我在努力靠近妳』，牠說。」

「我在努力靠近你。」我重複道，「能看一下牠眼中的神情嗎？」

「牠眼中是迫不及待的神情。牠的身軀很重，爬得不快。葉子很長很長，很像卡通片中那種特寫鏡頭，葉子變得很長。牠的身體很重，牠的觸角在快速擺動，有點歡呼雀躍，因為牠在努力靠近它。」

「花看到牠的迫不及待和歡呼雀躍，花會說什麼？」

「花說：『……我終於看到你了。』」

「花有花的感覺。它此時的感覺是怎樣的？」

長長的沉默。「等待拯救的感覺。」「拯救」這個詞是非常強烈的詞。

「當至少還有你聽到幽蘭說『等待拯救』，牠是什麼感覺？」

思思沉默著，然後說：「蟲子用不快的速度，踏實地爬著。牠說：『妳要等著我，我一定會爬到的。』」

「當幽蘭聽到至少還有你的話，感覺到至少還有你在葉面上努力地

爬，幽蘭是什麼感覺？」

「幽蘭動不了，因為它長在土裡，它幫不了蟲子。它只能用葉子做成一條路。它非常信任蟲子。」

注意到思思沒有用「至少還有你」來稱呼蟲子，我也跟她用了同樣的稱呼。「當蟲子感受到幽蘭對牠的信任，牠會有怎樣的反應？」

「牠非常開心。」

「能看看牠眼中的神情嗎？」

思思靜默了一下說：「是人們一清早爬到山頂看日出的感覺，靠近終點的感覺。」

「是一種目標在望的喜悅。當幽蘭感受到蟲子這種喜悅後，它會有什麼反應或變化嗎？」

「幽蘭開始散發出光芒。」

「能描述一下花之光嗎？」

「是那種螢光，不璀璨，是幽幽的藍光，在放大。」

「當蟲子感受到這種光之後，蟲子有什麼反應呢？」

「蟲子受到了鼓勵。」

「看一下，當幽蘭發現光會讓蟲子受到鼓勵，光有什麼變化嗎？」

「光漸漸形成氣流，飄散開來。」思思的臉部表情放鬆下來，呼吸更加深。

「光能夠把蟲子罩在其中嗎？」

「能夠。」

「感覺一下，被光罩在其中的蟲子有什麼變化？」

「蟲子獲得了很多能量。牠現在不想爬了，爬太費力。牠擺動硬殼的翅膀，想採用飛的方式。」（終於來訪者走到了蟲子可以飛這一步。如果一開始就提示來訪者，那些變化雖然有可能發生，但它是不穩定的，不是來源於來訪者內在動力的，有可能不是真實的變化。）

「當蟲子感受到光源源不斷地從花中湧出時，看看蟲子有什麼變化？」

「蟲子飛起來了，牠不再爬了。」

「現在蟲子飛起來了，看看幽蘭會有怎樣的變化？」

「鬱金香包裹比較嚴的花蕊，有了微微的開口。」

「當蟲子看到幽蘭有了微微的開口，牠有什麼反應或變化？」

「蟲子飛到了開口處的正上方，從開口處射出了強烈的藍光，不再是幽藍的光。」思思整個人處於舒暢狀態。我感覺到她正在經歷非常美妙的感受，所以沒有打擾她，而是陪伴她，等待她。

「像火山爆發一樣。」半晌思思說。

「是說藍光是有熱量的嗎？」

「它是洶湧的……蟲子懸浮在光的正上方。」思思糾正了我的說法。可以感覺到那些光湧出來的強烈程度，還有她感受的具體性和細膩性。

「蟲子懸浮在光的正上方，源源不斷的光洶湧而出。看一下，蟲子和花會發生什麼變化？」

「蟲子懸浮在光中，快要溶化掉了。」

「花和蟲子都有足夠的自由度，牠們可以成為牠們想成為的任何事物。任何發生的，都接受它。」

「光從花蕊中射出，漸漸看不到蟲子。不知牠是溶化在光中，還是飛到其他地方去了。」

「好，蟲子不見了。能看一下花有什麼變化嗎？」（其實可以花一些時間確認蟲子的去向。）

「花不再像以前那樣包裹得緊，它在拼命放光。」

「可以看一下花的顏色和形狀有什麼變化嗎？」（這裡應該再確認一下光的顏色是否有變化。）

「花的形狀沒有多大變化，但花瓣的顏色有些變化，不知是否由於裡面的光照，花瓣變得通透、半透明。」

「看一下花莖和花蔓有什麼變化嗎？」

「藍光貫穿整個莖和葉。」

「好，感受這枝花現在的感受。那些光，那些愛之光源源不斷地從它的內部湧出，非常舒服、非常通暢的感覺。保持這些美好的感覺。我們今天的意象就停留在這裡。以妳的方式，以妳的節奏和速度，回到這裡。」當我說到「愛之光」時，思思的嘴角咧開，笑容從心底爬上來。

思思的呼吸頻率發生變化，腹式呼吸變為胸式呼吸，然後她睜開了眼睛。眼神清澈明亮，充滿了柔和。

諮商總結和反思

接下來我先和思思做了一些溝通。

「這個片段妳做下來有什麼感覺？」

「像是從極樂世界回來一樣。」

「非常好的感受，是吧？在意象中忘記讓妳給變化之後的花取一個名字。妳會取什麼名字？」

「綻放。」沒有絲毫猶豫，她脫口而出。

「『綻放』，多麼神奇而美好的一個詞！」我微笑著，注視著她。笑意再次從她的心底湧到眼睛裡。

「接下來，我們花一些時間對剛才的諮商做一些總結好嗎？」我徵求思思的意見。

她點點頭。

「我注意到妳不願意用『至少還有你』這個名字來稱呼蟲子，有什麼原因嗎？」我問。

「因為這是花對蟲子的感受，但並不是蟲子的名字。」

「哦，是這樣。」在意象當中，有時換一個角度看問題是非常有意義的。思思自己做了這個工作，非常不錯。

「那幽蘭這個名字呢？」

「這是我對花的感覺，對花的一種欣賞。」

「理解了。雖然妳取名字的過程很艱難，但這些名字都是有意義的，對嗎？」

「我也並不知道，反正它們蹦進我腦子裡。」

「『至少還有你』，從積極的意義上是說蟲子是被信任的、被看重、被寄予重望的，從消極意義上，表達了一種無奈、一種不甘心、一種被遺棄。『幽蘭』，從積極的意義上說展現了一種優雅，一種蘭心蕙質，但它同時也是一種孤傲，一種孤芳自賞，一種落寞。是這樣嗎？」

思思點點頭。

「妳用到了『拯救』這個詞，這是一個很重的詞。為什麼妳感覺花要靠一隻蟲子去拯救呢？」

思思說：「我也不知道為什麼這樣說。反正當時順著自己的感覺走下來，就會說這些話。當時感覺花不能做任何幫助動作，因為它被束縛在土裡，心情很急迫，不能像別的事物那樣兩個同時向中間靠近。」

我說：「我的感覺是：所有的花都渴望綻放，但這是一朵不敢綻放的花兒。從妳的描述中，我感覺幽蘭有些不敢綻放，因為覺得花蕾是最好的狀態，花蕾是它的咒語，所以它一直停留在花蕾的狀態。它需要鼓勵，需要被欣賞，而那隻熱烈的、腳踏實地的、用心專一的、目標的蟲子，會促成它的綻放。是這樣嗎？」

思思說：「是的是的。」

我問：「每一隻昆蟲都可以成為花的開啟者。但我想瞭解，妳為什麼感覺花不能做任何幫助動作呢？」

思思說：「鬱金香沒有手、沒有腳，不能動，它不能在地上走來走去，不能在天上飛來飛去，當然沒辦法幫助蟲子啊！」

「確實，在我們的現實世界中，鬱金香不能動，但在意象的世界中，鬱金香可以做任何它想做的事情，沒有人阻止它走來走去，沒有人阻止它飛來飛去，除非妳自己限制妳自己。」

思思回答道：「是啊！做完後我才發現我對自己有太多限制。我的花形象一出來就是鬱金香，我的昆蟲形象一出來就是瓢蟲，等我看到別人的圖畫，我才意識到所有的花兒、所有的昆蟲都屬於可以考慮的範圍，但我當時並沒有考慮到其他可能性。」

「妳非常明確的花形象和昆蟲形象倒不一定是自我限制，這表明妳有非常明確的自我認識。但如果說到自我限制，可能是我們下一次諮商的主題。在妳的意象當中，自我限制不僅僅表現在『花不能動』這種觀念上，最後花的光仍然是藍光，沒有熱量的一種光，雖然要比最初的紫色要更淺一些，但仍然是冷色調。」

「妳一直在提這些顏色，顏色有什麼含意嗎？我一直覺得紫色的鬱金香最美。」

「對，顏色是情緒、能量的代表。花是妳內在的阿尼瑪，它是一朵鬱金香，優雅、高貴，是非常美麗的花，非常有潛力，但由於是黑色、紫色，表明它的生命狀態處於一種凝固的、壓抑的狀態，黑色凝固得最徹底、最極致。意象結束之時花變成藍色，代表情緒沒有那麼固執、壓抑，但仍然低落、抑鬱。這些顏色代表著自我禁錮。」

「那我的昆蟲是紅色的瓢蟲，能說明什麼嗎？」

「瓢蟲有各種顏色、各種形狀，妳選擇了紅色的瓢蟲，紅色代表著

充滿活力，有殼代表著有抗壓力能力。而且妳提到牠比較重，『重』有特別的含意，它代表著牠是有『份量的』、重要的、不容忽視的。妳內在的阿尼姆斯是陽光的、有生命力的。而在現實世界中，妳對自己另外一半的要求可能是：腳踏實地、有活力、承受得起挫折和壓力，是這樣嗎？」

「哎，好神奇啊！是這樣的！」

「這次諮商可以成為神奇之旅的起點。妳可以藉這次諮商走上綻放的人生旅程，生命可以綻放，愛情可以綻放，事業可以綻放，人際關係可以綻放……任何時候，妳都可以讓自己活在綻放的狀態中。那些能量和愛都在妳心裡，只是被壓抑在妳的內心。今天諮商中的綻放，是一種開啟，妳今後的生活，可以活在這種綻放中。」

只是，這是一條漫長的路。這次意象對話只是一個啟動。

孤丁丁與春姑娘

來訪者是一位人到中年的女性。如果照社會定義的成功標準，她
應該算是成功人士，只是她自己知道她內在的糾葛。在一次意象對話
與圖畫的工作坊上，她畫出了以下兩個人：孤丁丁和春姑娘。

孤丁丁和春姑娘的形象

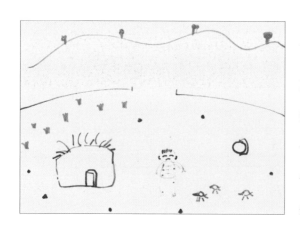

（圖81）

在她的表述中，孤丁
丁是一位 6、70 歲的老太
太（圖81），滿頭蓬亂的白
髮，臉上的皺紋非常深，
一道一道的，手非常粗糙，
骨節粗大，佈滿了疤痕和
老繭。住在農村，衣著襤
褸、破舊，是那種藍布衣
服，縫著補丁，在田裡幹活。整個場景非常淒涼，因為她是在收割過的
麥子裡撿落下的麥穗，而且已是深秋、初冬，已有薄冰或寒霜。她的眼
神是麻木的、疲勞的、乾枯的。她很勤勞地做著事情，但卻不知生活的
意義在哪裡。她做完田裡的莊稼工作後，回去後還要餵豬、餵雞、收拾

家裡、做飯。她的家在一個院子裡，有幾間低矮的房子，似乎沒有燈光，裡面黑漆漆的。

在圖 81 中，房子的屋頂上長滿茅草，整個房子又矮又小，不像能夠居住和提供溫暖的地方。畫面上的人物也是用褐色畫的，與其說像個老人，不如說像個孩子。雖然有幾隻雞，但整個畫面充滿著低落和抑鬱的情緒。

春姑娘是一個 30 多歲的女性（圖 82），喜歡唱歌。她穿著村姑一樣的打扮，有著一根黝黑的大辮子，正在田野上放聲歌唱。歌聲所到之處，植物會開花，青草會長出來，山會更綠。本來草葉上有晶瑩

（圖 82）

剔透的露珠，聽到歌聲後，這些露珠都變成了一粒粒的珍珠。歌聲具有 magic power（魔力），歌聲像波浪一樣，所到之處，生機盎然。歌聲到了海邊，海裡有維納斯冉冉升起。不，現在是在森林裡，是在森林的溫泉裡，溫泉上有著氤氤氳氳的霧氣。維納斯就從溫泉裡誕生。她是森林女神。在這原始的森林裡，有著對生命的敬畏感，有無窮的生命力。維納斯聖潔無比，一絲不掛，長髮拖及腳面，她的眼神充滿了慈悲，充滿了愛，還有文靜和熱情。她注視著。她現在感覺有點冷。怎麼辦呢？讓

陽光照射過來。她現在變了，變成了天使，背後長著翅膀的天使。天使的眼睛裡有悲傷，因為她就要離開這片土地了，雖然天堂很美，但這是她熟悉的地方，她覺得難以割捨。

在圖 82 中，整個畫面用色非常鮮豔，視覺衝擊力很強，充滿著生命力和動感。作畫者沒有像上一幅畫一樣寫實地畫出春姑娘的形象，而是畫出她行走在田野上的感覺，那種生機盎然和自由。畫的左邊是個藍色的湖或溫泉，右邊的圓代表春姑娘歌聲的源頭，中間大面積的部分是歌聲所到之處激起的震動和生命改變。從作畫過程來看，作畫者對春姑娘充滿了情感，所以每一筆每一色當中都非常用心。

孤丁丁和春姑娘的意象對話片段

諮商師問：「那妳對孤丁丁有體認嗎？」

「有。有時候我會覺得和世界上任何人沒有連結、連接……」來訪者的語氣哽塞起來，「是一種精神層面的孤獨感。」

「那麼春姑娘呢？」諮商師接著問。

「我一時想不起，她是那麼有魔力、有感召力、有生命力，她好像從來沒有出現在我的生活中……哦，我想起來了，在有一次我做演講時，春姑娘的特質出來了，所以我的話能夠進入聽眾的心靈。他們給了我熱烈掌聲。那是春姑娘在工作。」

「能把這兩個人放在同一畫面中嗎？」

「她們在各做各的事。」

「請把她們兩個人放在同一個畫面中。」

「現在，她們在同一個畫面中了。」

「她們能夠相互看著對方嗎？」

「好像沒有。她們相互不認識。」

「讓她們相互看著對方。」

「春姑娘送了一朵花給孤丁丁。」

「先不要做這些動作，先讓她們四目相對，看著對方。」

「好。」

「春姑娘從孤丁丁眼中讀到了什麼？」

沉默。

「不要急，感覺一下，春姑娘從孤丁丁眼中讀到了什麼？」

「可是，我現在不想說話。我感覺在兩個人的心上，架起了一座彩虹橋。」來訪者出現了小小的阻抗。

「先不要有動作，先讓她們對話。感覺一下，春姑娘從孤丁丁眼中讀到了什麼？」

「我看到了妳所有經歷過的苦難。」

「孤丁丁從春姑娘眼中讀到了什麼？」

片刻沉默。「我曾經很幸福，但現在幸福離我很遙遠。」來訪者的語氣哽咽起來。

「春姑娘會怎樣說？」

「我懂，我知道。」

「當孤丁丁聽到春姑娘說『我懂、我知道』後，她會有怎樣的反應？」

「她會撲在春姑娘懷裡，而春姑娘會抱著她。」

「先不要這麼快。先讓她們四目相視，感覺一下，孤丁丁會說什麼？」

「可是，在我的畫面中，她們已經抱在了一起，再分開四目對視，是不是太奇怪了？」來訪者有被打斷的不舒服。

「不要著急，給自己一些時間。感覺一下。」諮商師溫和地說。

在長長的沉寂之後，來訪者說：「我要暫停一下。」

諮商小結

來訪者問：「我的意象非常快，但妳幾次把我拉回來，為什麼這樣做呢？」

諮商師笑了：「妳的問題是妳太快了，一觸及那個負面點，馬上就變好了。其實這也是一種防禦機制，所以我需要把妳的節奏控制住，定得住。只有定得住，挖得才會深。也許表面妳可以走得很快，但那些進步很淺，很容易反覆。另外，只有對話，才能充分展開，才能有痛感，才能觸及，才能開啟。」

「嗯，怪不得在展開對話後，我的情緒才變得強烈起來，而且眼淚湧上來。」

「是啊，妳動作又快又多，只會把問題包裹在其中，外表粉飾一下，騙自己，騙諮商師。不是有意，但客觀效果是這樣。這是妳的防禦機制

在發揮作用。」

「我從來沒有意識到我的防禦機制會這樣強。」

「防禦機制強未必是一件壞事。但要想讓妳的意象做更好的整合、真正的融合，需要碰觸妳的防禦機制。這是一對強烈對比的意象形象。孤丁丁的孤獨有多深、生命力有多枯竭、對生活有多麻木、她的世界有多灰暗、她的勞作有多苦，春姑娘與其生命的連結就有多少、生命力就有多旺盛、對生活就有多少希望、她的世界就有多少光明。生命就是這樣平衡的。」

「我真的好享受春姑娘的意象世界。」

「可是，孤丁丁也是妳的一部分。這兩者都是妳自己，不是別人硬加給妳的，她們都是妳的一部分。如果沒有與孤丁丁融合，春姑娘可能就無法發揮她的能量。」

「那我該怎麼辦呢？」

「妳可以回去先看這兩幅圖畫，感受一下這兩個形象帶給妳的感受，然後可以做兩者融合的練習，體會整合的感覺。不一定要有很多花俏的動作，一定要眼睛看著眼睛，看到對方，看懂對方，然後對話。」

「我很期待她們融合後出現的新形象。」來訪者帶著神往。

「我也很期待。」諮商師微笑著說。

對偶形象

孤丁丁和春姑娘是兩個反差極大的形象。在意象對話中，它被稱之為「對偶形象」，即在能量和特質上具有鮮明對比、處於兩個極端的意

象，以成對的形式出現。通常一個蘊含著正向能量，一個蘊含著負面能量。負向形象有多黑暗，正向形象就有多光明；負向形象有多沉淪，正向形象就有多高昂；負向形象有多骯髒，正向形象就有多純潔；負向形象有多卑鄙，正向形象就有多高尚。通常來訪者存在的問題是這兩個形象的割裂、矛盾和衝突。解決之道是兩個形象的相互認識、接納和融合。融合的過程可能會遇到阻抗，但一旦完成融合，會有新的形象誕生。來訪者的內心也會更加和諧。

在心理諮商中運用圖畫技術

圖畫技術發揮作用的機制

　　圖畫技術屬於表達性藝術心理諮商的一種。它最大的特點是藉助圖畫這個工具，讓當事人不用透過語言投射出自己內在的想法、觀念或問題。由於不用語言，所以它廣泛適用於各種年齡、教育背景、心理狀況的群體，包括那些受過良好教育或沒有受過教育的人，智力超常、智力正常或智力有問題的人，包括那些因疾病或創傷不願意說話、不敢說話的人，甚至那些無法說話的聾啞人、溝通功能受損者，都可以借用圖畫表達自己。由於圖畫是一種投射技術，所以它可以繞過當事人的防禦機制和意識，真實地呈現當事人的內心和潛意識，表達當事人豐富而細膩的感受和體驗，所以那些對語言治療有阻抗的人特別適合圖畫技術。

　　圖畫技術對當事人發揮作用的機制，不同學者持有不同觀點。按照精神分析的理論，圖畫能夠表達出當事人的潛意識，並且在畫畫的過程中釋放其能量。一旦人們能夠通暢地表達內在的感受，那些積壓在內心的情緒被宣洩，新的平衡就會形成，良性的互動可能形成（Naumburg, 1967）。除了宣洩論，也有學者提出「昇華論」：在畫畫的過程中，當事人不僅會表達隱藏起來的一些結構、情緒和感受，而且有機會運用置換、替代、驅力能量中性化、整合等方式重構自己的破壞性能量，達到昇華（Kramer, Bryan, & Frith, 2001）。而象徵主義則認為圖畫技術可以

透過當事人創作視覺意象，發展符號能力，使得受損的符號功能得到恢復，這些符號功能的恢復使得心理機能被恢復，當事人有可能健康地生活（Wilson, Diamond & Factor, 1985）。

圖畫技術在諮商中的應用

　　隨著圖畫技術發展的日趨完善，它的研究和應用也呈現出細緻、深入的特點。圖畫技術通常有三種不同形式：一是給當事人結構化的刺激，讓當事人對已有圖片做出反應，然後對其反應進行評估，如羅夏墨蹟、主題統覺測驗等；二是讓當事人自己動手繪畫，但限定主題，如屋—樹—人、雨中人等；三是讓當事人自由繪畫。前者注重的是對當事人心理的測量和評估，而後者既可以有評估功能，又強調當事人的表達性。

　　在心理諮商中運用畫畫，通常有三種方式：以話療為主、圖畫技術為輔的諮商導向；以圖畫技術為主、其他技術為輔的導向，如圖畫治療；綜合各種藝術表達性治療方式，圖畫技術只是其中的一種，如在心理劇中也常用到圖畫。本書呈現的個案涉及了前兩種導向：大部分在心理諮商室中的個案都屬於前者，以話療為主，而在工作坊中的個案都屬於後者。以圖畫技術為主的諮商個案通常圖畫的數量都比較多，畫畫的時間比較長。

　　在我的經驗中，以話療為主的技術主要適用於以事件為中心的諮商，需要當事人用語言把事件表述清楚，然後採用認知、行為等方式進行干預。而藝術性表達方式更適合於以情緒為中心的諮商，當事人可以不述說事件，或簡要述說，但需要表達情緒，情緒才是核心，用情緒來帶出事件。有時當事人的情緒處理完了，可能那個事件的具體細節都還

不清楚，但這並不妨礙諮商的效果。

下面介紹一些圖畫技術在諮商中的具體應用。

語言為主、圖畫技術為輔的諮商

當今國際上主流的心理諮商方式仍然是以語言為主。在下列情況下比較適合採用圖畫輔助諮商：一是來訪者對語言諮商有阻抗；二是來訪者的語言表達能力不夠好或受到侷限。根據諮商目標，可以採用不同的形式。如果諮商師想要瞭解來訪者某些特定的方面，可以進行命題作畫。如想瞭解其家庭情況，可以請其畫家庭動態圖；如想瞭解其生命力狀況，可請其畫樹；如想瞭解其壓力狀況，可請其畫雨中人。如果諮商師只想打破僵局，降低來訪者的阻抗，建立信任關係，可以讓其自由作畫或塗鴉，諮商師可以在一旁觀察，但不干預。

來訪者畫完圖畫後，諮商師可以當即就圖畫內容展開討論，成為諮商的「楔子」，使得諮商深入，也可以先放置在一旁，待時機恰當時再展開討論。不論哪一種方式，圖畫都只是為了語言諮商更加暢通、深入而使用。

由於圖畫具有可保存性，所以方便諮商師多次使用同一幅圖畫。另外，也可請來訪者定期畫畫，透過圖畫進行對比，即時瞭解來訪者的進展和狀態。

圖畫技術為主的心理諮商

在這種諮商中，畫圖的過程本身具有治療效果。再輔之作畫之後諮商師與來訪者的分享、討論，可以從圖畫作品中獲得更多資訊和感悟。

有多種方法可以創意性地用在這種心理諮商中。不論用哪一種方法，通常會經過熱身、深入和整合三個階段。

熱身階段

在熱身階段，主要任務是建立諮商師和來訪者的信任關係，並且讓來訪者熟悉畫畫這種形式。有一些來訪者會因為不熟悉畫畫這種形式或擔心自己畫不好而不敢動筆。諮商師可以在打消來訪者顧慮的同時，採用以下方法：

一是讓其觸摸各種畫畫工具，找感覺，找到自己願意使用的工具、紙張。讓其近距離接觸、觸摸，並且有選擇權是重要的。距離上的親近會讓來訪者更願意嘗試，不強迫、擁有自由度展現了來訪者在其中的主導權。

二是透過放鬆和冥想，讓其在頭腦中浮現出栩栩如生的畫面，然後睜開眼睛畫下來。（註17）這樣做的時候可以用音樂做導入或使用背景音樂，或不用音樂，取決於諮商師對音樂的把握、來訪者對音樂的感受性

以及音樂對來訪者的啟動作用。通常諮商師都會用語言引導其放鬆，並引導出畫面。

三是可以透過提供特定的材料、工具來推動來訪者的第一幅畫，如提供黑色或深色的紙張、蠟筆。有時來訪者對著白色或淺色的紙張會發怵，擔心自己一筆下去會畫壞，所以遲遲不敢下筆。但黑色或深色的紙張本來就有顏色，只要隨意畫一筆，整個畫面就會生動起來，而只要畫了第一筆，後面的線條就不困難了。

四是可以讓來訪者做一些運動、舞蹈，或身體的移動，身體位置、姿勢的改變，在運動中關注身體感覺的變化，最後把這些感覺畫下來。透過這種方式可以建立來訪者對自身身體的敏感性。

五是可以把以上方面方法綜合運用，讓其先熟悉材料、工具，然後做舞蹈和運動，接下來做冥想，然後把身體的感覺畫出來。

六是嘗試在團隊中熱身，開始時每人有一張紙，畫完一筆後傳給下一個人，在傳到自己面前的紙上再畫一筆，直至自己最初的圖畫再回到自己手上時結束。每個人都參與作畫，但最後的作品是團隊的作品。透過這種方式讓參與者不懼怕畫畫，不怕犯錯誤，不追求完美，而是接受存在的現實。也可以用兩人一組、輪流畫畫的方式做熱身。有時這要比個體單獨熱身效果更好。

註 17：這種方式的具體指導語可參閱：《心理畫 3：我手畫我心》，嚴文華 著，臺灣，宇河文化出版有限公司，2012 年。

深入階段

　　這部分通常會進入到來訪者要解決的主題中。常見的主題有親子關係、夫妻關係、與父母的關係、內心恐懼、壓力、焦慮情緒等等。可以用這些大的主題直接為題來作畫，如「畫出你內心的恐懼」、「畫出你的壓力感受」，也可以更聚焦一些，如「請畫出你和孩子正在一起做一件事情」，「如果用動物來比喻你們一家人，請你把家人的關係用一幅畫畫出來」等。

　　有一些主題可以在熱身之後直接深入，還有一些主題在深入時要做一些鋪墊，並要考慮到諮商的節奏性。如「畫出你內心的恐懼」這個主題，對有些遭受到重大創傷事件的來訪者，指導語中要強調：「你在這裡是安全的」，當其深重的負面情緒出現時有一定的支持。另外，當這樣的主題被畫出後，不適宜馬上結束諮商，通常會再繼續作畫，停在一個比較積極的畫面上。如果由於各種原因需要馬上結束，要對來訪者的狀況進行關照，確認其情緒穩定後才可以離開。透過圖畫把來訪者的負面情緒啟動，但卻不做任何處理即讓來訪者離開，這是不專業、不負責任的做法。

整合階段

　　這是指在之前的圖畫中已反映出了問題，需要發掘能量和積極的要素來做改變。整合有多種方式，下面列舉三種：

　　一是畫出從問題中看到的積極方面，或換一個角度看待問題。來訪

者沒有辦法改變已經發生的事情，但可以改變和這件事情相聯繫的情緒體驗。如來訪者圖畫中畫的是「一生的痛」，沒有為父親送終；整合的圖畫就可以以「經歷過這件事情後你要感謝什麼？」為題，來訪者可能會畫出與父親在一起的美好時光，感謝父親曾經與自己在一起的時時刻刻，也可能畫出自己和孩子在一起的時光，因為懂得珍惜，一生的痛就會成為一個生命的禮物。

　　二是畫出呈現問題的另外一個端點。這是利用能量守恆原則：世界上總有一種力量可以用來解決當下的問題。那些畫出黑暗的人，可以讓其畫出光明；那些畫出恐懼之屋的人，可以讓其畫出安全島；那些畫出高壓力的人，可以讓其畫出放鬆狀態；那些畫出寒冷的人，可以讓其畫出溫暖……然後讓其把這些圖畫有機地整合在一起，形成一幅新的圖畫。

　　三是從之前所畫的圖畫中讀出信號，畫出新的一幅圖畫。通常在系列畫中會有一些象徵性的符號或顏色、圖形反覆出現，可以思索並利用這些元素構成新的圖畫。由於圖畫的象徵意義，新的圖畫可以與現實生活和事件發生聯繫，從而明確新的可能性。

圖畫和其他表達性藝術治療方式的結合

圖畫是表達性藝術治療中最基本的一個技術，它可以和其他技術結合在一起，在諮商中共同發揮作用。

圖畫與意象技術

意象是幫助來訪者生成、表達、理解自身象徵的想像的技術，可以幫助來訪者解讀自身的靈魂。意象既可以是來訪者自發生成的，也可以是諮商師引導出來的。圖畫和意象技術相結合，可以把意象畫面中有意義的一瞬間凝固下來，使來訪者更好地探索其中的信號。可以用不同的形式來操作：或者讓來訪者先做意象，然後把其中印象最深的形象畫出來；或者讓來訪者先畫畫，以此為起點開始意象。

可以用來做圖畫主題的經典意象有：

屋。通常用來探索來訪者人格結構。它有各種深淺度：較淺的層次是進入到地面的房間裡，或上樓梯走進房間裡；較深的層次是進入地下室或下樓梯、下隧道進入房間。

井：通常用來考察來訪者在困境中的反應和應對。

花與昆蟲：用來瞭解來訪者內在阿尼瑪和阿尼姆斯的狀況，以及外在異性交往的狀況。

海底世界：用來瞭解來訪者潛意識的狀況。比「屋」的主題更深入，但更少結構化。

　　草地（註18）：可以把來訪者導入到安全、平和的狀態。

　　河流：它可以用來表現流動、成長、變化等感受，和來訪者的成長經歷密切相關。

　　瀑布：它可以用來表現能量、活力和風險、失落等。

　　花：來訪者想像自己是一朵花。透過花的形態和花的生活，探索來訪者的自我意識。

　　火山：它可以用來探索來訪者的情緒波動和爆發形式。透過該意象和圖畫，來訪者既有可能體會到自己需要情緒的宣洩，也有可能察覺自己需要克制情緒。

　　電腦：來訪者可以想像自己是電腦，或電腦的一個組成部分（隨身碟、鍵盤、主機等），讓來訪者用熟悉的生活物品來表達自己。

　　爬山：山的形態、高度和爬山的方式往往代表著來訪者對待生活、目標、困難的態度。

　　進入身體：來訪者可以藉由進入自己的身體探索與身體的連結。

　　進門：它用來表徵來訪者在面臨挑戰、困難和機遇時的態度。是否能打開門、如何打開、如何進入、進入後是怎樣的世界，這些會更好地幫助來訪者瞭解自我。

註18：以下的9個主題均來自這本書：Hall, E., Hall, C., Strading, P., Young, D. 意象治療：心理諮商中的創造性干預。邱婧婧等譯，嚴文華審校。北京：中國輕工業出版社，2010。

圖畫與音樂心理劇

音樂是一種聽覺形式，圖畫是一種視覺形式，這兩者之間可以互通和轉化。在音樂心理劇中，如果想要用音樂和圖畫啟動來訪者，可以讓其安靜地聽一段音樂，把自己聽的感受用圖畫畫出來，然後進行分享。也可以反過來做，即先有圖畫再即興演奏。可以呈現一些圖片讓來訪者觀看，挑選那些有感覺、最能觸動其內心的圖畫進行演奏，也可以自己動手畫畫，然後演奏。透過這樣的方式，來訪者對自己的感受和情緒會有更敏銳的察覺、更準確的表達，啟動了解決問題的歷程。

圖畫與舞蹈、身體運動

圖畫與舞蹈天生具有血緣關係，人類保存至今的岩畫中就有大量描繪舞蹈的場面。在諮商中，常常借用舞蹈和身體運動來做熱身，讓來訪者能夠放鬆身體，從而改變其情緒，使其能夠開始圖畫之旅。

有一些來訪者比較喜歡安靜，可以透過冥想等方式說明其進入情緒的平和狀態。有一些來訪者比較喜歡運動，可以透過自由跳舞、隨意舞動身體讓其透過生理狀態的改變達到改變情緒的效果。

在實踐中可以創造性操作：請來訪者用圖畫把舞蹈中身體的感覺畫出來，和自己需要解決的問題做連結，再次回到舞蹈中，嘗試用身體的動作去解決問題；或者先畫圖畫，讓其想像進入到自己的圖畫中，透過舞蹈和身體的運動來表現圖畫，從中獲得領悟。

圖畫和心理劇

　　圖畫在心理劇中常常被使用。在團隊中，常常會透過選圖畫的方式來挑選主角：請每個人根據特定主題畫畫，畫完後請大家挑選讓自己有感覺的圖畫。那些被最多人認為有感覺的圖畫作畫者，通常會成為心理劇的主角，因為他（她）的圖畫可能代表著大多數人想要解決的問題。而圖畫中的元素，如色彩、形狀和構圖，則可以成為心理劇的起點。

　　在心理劇的過程中，導演也可以帶領主角透過圖畫的方式來表達自己。如那些遭受性侵害的來訪者可能在最初作畫時會隱藏或突出畫出自己身體的某些部位，隨著其內心的強大，他（她）們可以畫出完整的人，甚至會要求更大的紙張來畫。

其他方式（註19）

黏貼畫

　　日本森谷寬之在箱庭療法基礎上開發了拼貼畫療法。它適合從兒童到老人、正常人到精神疾病患者。所用材料也非常簡單，可以就地取材，舊報紙、舊雜誌等。對那些擔心自己不能用圖畫很好地表達自己的來訪者，黏貼畫會讓他（她）們更自在。來訪者可以從舊報紙、雜誌上撕下、剪下自己想用的圖片、照片、文字和顏色，在白紙上重新建構一幅全新的圖畫，用來表達自己內在的想法。

此外，還有一些實踐者在此基礎上進行了拓寬。如利用對舊書的撕毀、黏貼和改造，體驗破壞過後重建的意義。臺灣的曹舒婷、李依旋在中國第三屆表達性心理治療國際學術研討會上主持了工作坊：從毀壞到重建的一段驚奇旅程——在舊書中尋找新故事。這種方法可以用在青少年身上，透過體驗讓其探索內在的期待與渴望，並經歷自我照顧與陪伴，重建與自己的關係。

繪畫、黏貼和故事的結合

MSSM+C 法由日本的山中康裕開發。MSSM 指交替式描畫和故事療法（Mutual Scribble Story Making），C 指拼貼畫（Collage）。MSSM 是在美國心理學家 M. Naumburg 開發出的塗鴉法（Scribble）和英國學者 D.W. Winnicott 開發的隨寫法（Squiggle）基礎上開發的，而黏貼部分是為了讓來訪者更自如地表達自己。這個方法所使用的工具較為簡單，紙、鉛筆、橡皮、彩筆、舊報紙、舊雜誌、剪刀和膠水，適合大多數群體。其具體操作為：兩人一組，先把自己的圖畫紙隨機分成七個格子，自己在第一個格子中隨意畫上線條，交給對方來添加、塗色和命名。然後在對方的第二個格子裡隨意畫上線條，交給對方添加成圖形、塗色和命名。這樣的交替一直做到第四個格子為止。剩下兩格放黏貼畫（當然，也可以貼住任何你不喜歡的一格），最後面積最大的一格用來寫故事。全部完成後進行分享。

這種方法特別適合兒童和青少年，幫助他們表達情緒，整合現實。

帶魔法的畫壺法（註 20）

　　這種方法的具體操作是讓來訪者想像自己突然被魔法師攝進一個魔法壺中，分別畫出在壺中不同段時間的感受和行動。它主要考察來訪者面對突發狀況如何做反應，如何應對及適應困境，並如何擺脫困境或學會與困境相處。透過圖畫可以更好地瞭解自己的人格特質及應對方式。

　　這種方法不適合有幽閉恐怖症的來訪者，想像在狹小的容器裡會讓他（她）們非常難受。

註 19：以下三種方法均是在中國第三屆表達性心理治療國際學術研討會的工作坊中（2011年 8 月，蘇州）介紹和演示的方法。根據其現場的演示進行描述。

註 20：日本的杉崗津岐子在中國第三屆表達性心理治療國際學術研討會上主持了工作坊：帶魔法的畫壺法。關於這部分圖畫的呈現和分析，具體可參看：《心理魔法壺》，嚴文華著，中國華僑出版社，2014 年出版。

用圖畫做諮商的一些要點

　　一是不強迫。在採用圖畫技術之前需要向來訪者進行介紹和說明。如果來訪者決定不畫、不參與，可以詢問其原因，但尊重他（她）的決定。是真的尊重，不勸誘、不說服。

　　二是不評判。不要對來訪者的圖畫做出好與壞、對與錯、高級和低級等的判斷。所有圖畫當中呈現的，都是有意義的。

　　三是諮商師更多的發揮到支持和輔助作用，不要對來訪者過多干預、指導和質疑，包括來訪者用什麼方式作畫、畫的內容等。跟隨來訪者的節奏向前走。允許來訪者沉浸在畫畫當中，不隨意打斷或中斷，允許他（她）們自由地探索。但在來訪者需要時一定要給予回應和支援。

　　四是來訪者的感悟和解讀比諮商師的分析更重要。雖然受過專業訓練的諮商師能夠把圖畫分析得頭頭是道，從圖畫中獲得很多資訊，但作畫者對圖畫的解讀和感悟對其所發揮的作用更大。所以諮商師要盡量少做分析，充分發揮來訪者的主體作用。不論來訪者解讀的是什麼，不去評判，不以權威和專家身分去批駁。只有真正去接納，來訪者才會透過圖畫更深地探索自我。

繁體版後記

　　這是我的第六本繁體版書。感謝我的繁體版出版社、編輯和讀者。和你們的互動，讓我有不一樣的感覺。

　　被慧眼的出版社編輯挑中我的書，我覺得很榮幸。我的簡體書編輯曾提及：「不是每一本我推薦過去的書都會被挑中」，由此我知道繁體版出版社會仔細地挑選他們想要的書。

　　出版簡體書的過程中，編輯常會跟我電話溝通，就一個細節我們會商量很久，我有時甚至會去美編的辦公室看版式設計，談我的想法，互動頻率更高、更便捷。而繁體版的出版則隔開了時空，我更多是在讀清樣時感受到文字和美術編輯曾經怎樣用心，他們在版式上怎樣細心地搭配，他們在文字上怎樣斟酌，他們怎樣在大陸和港臺的文化差異間搭起橋樑。他們會把所有的「心理諮詢」改為「心理諮商」，「工作崗位」改為「職場」，「單位」改為「公司」，「短信」改為「簡訊」，「支持」改為「支援」等等。他們體貼地為讀者加上一些注釋，這使得我也開始增加一些注釋，如「延安東路」、「人民廣場」等，而在簡體版中，這些注釋本來是沒有的，因為我和讀者都會把這些默認為常識。他們還注重專業化，為一些心理學名詞增加註腳，如「animus」和「amina」。

他們也更注重文字的疏密有度，對那些大段的文字，他們會分成數段，但邏輯結構不僅不受影響，反而更清晰。他們像在做一些有魔力的工作，讓整本書更加溫潤。

我的簡體版讀者常常和我互動，可能我們會在教室裏、培訓課堂裏或心理學活動中相遇，他們也可能通過郵件或在網上發表書評的形式和我溝通，所以我清楚他們的需求和回饋。但我和繁體版的讀者溝通並不多。好在我的課堂裏總是會有來自港、澳、台的學生，好在我和臺灣的同行一直有聯繫，我透過他們想像著我的繁體版讀者群體，想像你們會如何理解這本書中所講述的個案。我也非常願意和你們互動。

借繁體版出版之際，對於圖畫部分我想作一個特別說明：本書中所呈現的圖畫有可能不是原圖的真實大小和筆觸輕重。出版簡體版時，由於工人沒有出版此類圖書的經驗，在掃描時他們「好心地」調整了部分畫面的大小，並且對部分圖畫加重了掃描力度，以讓讀者看得"更清楚"。但這樣的代價是圖畫有可能不是真實的大小，不是真實的筆觸輕重。當年我看簡體版清樣時對此痛心不已，但已不可能重頭再來，只能

這樣彆扭地出版了。由此會出現文字描述和圖畫呈現不一致的地方，讀者看到圖畫時的感覺可能和作者看到原畫時的感覺不同，如圖 1、圖 2 的原圖所畫的樹在 A4 紙上更小，筆觸更輕，輕到有些看不清。圖 12、15、16、17、39 的畫面在 A4 白紙上沒有占這麼大的比例。很多圖都有這種情況。對此我萬分抱歉。

在重讀這本書的清樣時，我看到自己當年做個案時還存在很多不成熟的地方，在諮詢技術上也是以認識療法和行為療法為主，存在著局限性。如果用其他流派的觀點，如以精神分析技術的觀點來看，我的諮詢路線可能過於指導性，走得過快、過急，有可能沒有等到來訪者內在生長出新的東西後就開始推進。而且我的大部分個案是短程的，所以在考慮很多問題時注重聚焦式的諮詢，而沒有像長程個案那樣把咨訪關係中的移情和反移情作為關注焦點。請讀者理解這些背景，諒解做得不到位的部分，並且祝願你們在此基礎上走得更遠，有更大的成長和收穫。

2014 年 1 月 1 日

參考文獻

1、Brown, J. D. *自我*。陳浩鶯等／譯。北京：人民郵電出版社，2004。

2、Burns, R. C. *心理投射技巧分析*。梁漢華、黃璨瑛等／譯。臺北：揚智文化事業股份有限公司，2000。

3、Covey, G. *諮商與心理治療的理論與實務*。李茂興／譯。臺北：楊智文化事業股份有限公司，1988。

4、Hall, E., Hall, C., Strading, P., Young, D。*意象治療：心理諮商中的創造性干預*。邱婧婧等／譯，嚴文華／審校。北京：中國輕工業出版社，2010。

5、Oster, G. D., Gould, P。*繪畫評估與治療：心理衛生專業人員指南*。呂俊宏、劉靜女／譯。臺北：心理出版社股份有限公司。

6、Seaward, B. L。*壓力管理策略——健康和幸福之道*。許燕等／譯。5版，北京：中國輕工業出版社，2008。

7、Taylor, S. E., Peplau, L. A., Sears, D. O.。*社會心理學*。崔麗娟、王彥等／譯。12版，上海：上海人民出版社，2010。

8、嚴文華。*心理畫外音*。修訂版，上海：上海錦繡文章出版社，2011。

9、嚴文華、付小東等。*踏進這扇門*。上海：華東師範大學出版社，2011。

10、嚴文華。*和自己的心在一起*。北京：中國輕工業出版社，2009。

11、嚴文華。*心理畫 3：我手畫我心*。臺灣：宇河文化出版有限公司，2012。

12、嚴文華。*做一個優秀的心理諮商師：心理諮商師面談訓練手記*。臺灣：樂果文化，2012。

13、張同延、張涵詩。*揭開你人格的秘密*。北京：中國文聯出版社，2007。

14、Burns, R. C., & Kaufman, S. H. *Kinetic Family Drawings (K-F-D) Research And Application*. New York: Brunner / Mazel, 1982.

15、Case, C. & Dalley. *Working With Children In Art Therapy*. London: Tavistock/ Routledge, 1990.

16、Cox, M., Koyasu, M., Hiranuma, H., Perara, J. *Children's Human Figure Drawing In The UK And Japan: The Effects Of Age, Sex, And Culture*. British Journal Of Developmental Psychology. 2001，19 (2): 275—292.

17、DiLeo, J. H. *Interpreting The Children's Drawings*. New York: Brunner / Mazel, 1983.

18、Golomb, C. *Child Art In Context: A Cultural And Comparative Perspective*. Washington, D. C. : APA books, 2002.

19、Jolles, I. *A Catalogue For The Qualitative Interpretation Of The House-Tree-Person (H-T-P)*. Los Angeles: Western Psychological Services, 1964.

20、Koppitz, E. M. *Psychological Evaluation Of Human Figure Drawing By Middle School Pupils*. New York: Grune and Stratton, 1984.

21、Kramer, S., Bryan, K., & Frith, C. D. Mental Illness And Communication. *International Journal Of Language & Communication Disorders*. 2001, 36 Suppl, 132—137.

22、Naumburg, M. Dynamically Oriented Art Therapy. *Current Psychiatric Therapies*, 1967，7，61—68.

23、Wilson, W. H., Diamond, R. J., & Factor, R. M. A Psychotherapeutic Approach To Task Oriented Groups Of Severely Ill Patients. *Yale Journal Of Biology and Medicine*, 1985，58(4), 363—372.

24、Winston, A. S., Kenyon, B., Stewardson, J., & Lepine, T. *Children's Sensitivity To Expression Of Emotion In Drawings*. Visual Arts Research, 1995，21(1): 1—14.

圖畫主題索引

內心整合

內心感受到的恐懼

國家圖書館出版品預行編目 (CIP) 資料

看畫讀心：遇見十年後另一個自己 / 嚴文華著 .
-- 第一版 . -- 臺北市：樂果文化出版：紅螞蟻圖書發行，
2016.04
　面； 公分 . -- (樂生活；32)
ISBN 978-986-93011-0-7(平裝)

1. 繪畫心理學

940.14　　　　　　　　　　　　105004601

樂生活 32

看畫讀心：遇見十年後另一個自己

作　　　　者	嚴文華
總　編　輯	何南輝
責　任　編　輯	韓顯赫
行　銷　企　劃	黃文秀
封　面　設　計	張一心
美　術　構　成	Chris' Office

出　　　　版	樂果文化事業有限公司
讀　者　服　務　專　線	（02）2795-3656
劃　撥　帳　號	50118837 號　樂果文化事業有限公司
印　　刷　　廠	卡樂彩色製版印刷有限公司
總　經　銷	紅螞蟻圖書有限公司
地　　　　址	台北市內湖區舊宗路二段 121 巷 19 號 (紅螞蟻資訊大樓)
	電話：（02）2795-3656
	傳真：（02）2795-4100

2016 年 4 月第一版　定價／ 300 元　ISBN 978-986-93011-0-7
※ 本書如有缺頁、破損、裝訂錯誤，請寄回本公司調換。

本著作物經廈門墨客知識產權代理有限公司代理，由華東師範大學出版社有限公司授權出版，發行中文繁體字版。